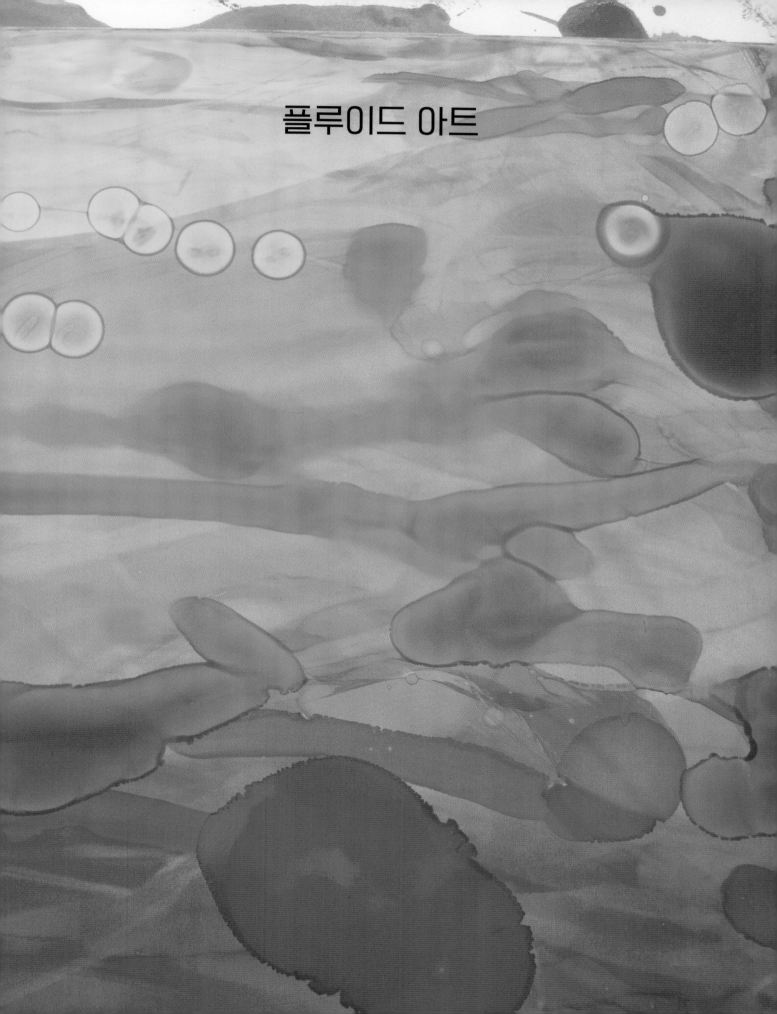

플루이드 아트

THE ULTIMATE FLUID POURING & PAINTING PROJECT BOOK BY JANE MONTEITH

© Quarto Publishing Group USA Inc., 2020
Text © Jane Monteith, 2020
Photography © Jane Monteith, 2020
First Published in 2020 by Quarry Books, an imprint of The Quarto Group.
All rights reserved.

Korean translation copyright © 2020 by Jigeumichaek
Korean translation rights arranged with Quarto Publishing Group USA Inc.
through EYA(Eric Yang Agency).

이 책의 한국어판 저작권은 EYA(Eric Yang Agency)를 통해
Quarto Publishing Group USA Inc.와 독점 계약한 지금이책이 소유합니다.
저작권법에 의하여 한국 내에서 보호를 받는 저작물이므로 무단 전재 및 복제를 금합니다.

플루이드 아트

펴낸날 초판 1쇄 인쇄 2020년 11월 10일
 초판 1쇄 발행 2020년 11월 15일

지은이 제인 몬티스
옮긴이 이미경
감수 이지연
펴낸이 임현석

펴낸곳 지금이책
주소 경기도 고양시 일산서구 킨텍스로 410
전화 070-8229-3755
팩스 0303-3130-3753
이메일 now_book@naver.com
홈페이지 jigeumichaek.com
등록 제2015-000174호

ISBN 979-11-88554-44-7 (03600)

＊ 이 책의 내용을 무단 복제하는 것은 저작권법에 의해 금지되어 있습니다.
＊ 잘못되거나 파손된 책은 구입하신 서점에서 교환해드립니다.
＊ 책값은 뒤표지에 있습니다.

이 도서의 국립중앙도서관 출판예정도서목록(CIP)은 서지정보유통지원시스템 홈페이지(http://seoji.nl.go.kr)와
국가자료종합목록 구축시스템(http://kolis-net.nl.go.kr)에서 이용하실 수 있습니다.
(CIP제어번호 : CIP2020041854)

THE ULTIMATE
Fluid Pouring & Painting
PROJECT BOOK

플루이드 아트

제인 몬티스 지음 | 이미경 옮김 | 이지연 감수

지금이책

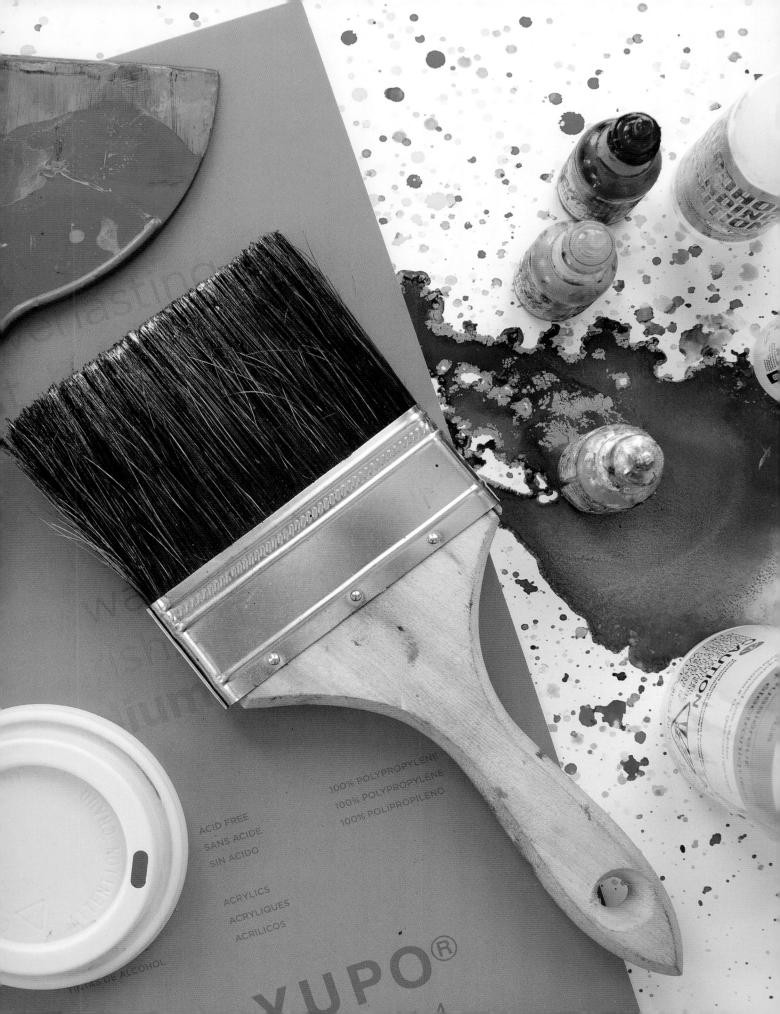

차례

창작으로의 초대

저는 아주 오래전부터 미술과 창의성과 색을 사랑해왔습니다. 열 살 때 잉글랜드에서 캐나다로 이주한 이후 성장하는 내내 생활 곳곳에서 창의력을 발휘하며 지냈습니다. 그러나 미술을 생업으로 선택하고 본격적으로 뛰어든 것은 30대 중반이 되어서였습니다. 그 이전까지는 항상 사무직이야말로 제가 머물 곳이라고 믿었거든요.

그러나 무엇인가가 혹은 누군가가 저를 늘 창작의 길로 끌어당겼고, 결국 작은 기회의 창이 열리는 순간 과감하게 걸음을 내딛어 그림으로 먹고살기로 결심했습니다. 이후 제 나름의 사업을 시작했고, 삶의 터전인 온타리오주를 종횡무진하며 고등학교와 공공 체육관에서 사용하는 충격흡수 비닐 매트에 색소가 짙은 스크린잉크로 마스코트와 로고를 그리고 다녔습니다. 그 일을 10년 넘게 하다 보니 돌아다니는 일에 지치기도 했고 변화를 꾀하고도 싶었습니다.

저는 미술을 독학한 사람이 대개 그렇듯 새로운 표현수단을 탐구하고 새로운 기법을 실험하다 온갖 형태의 미술에 빠져들기 시작했습니다. 알코올잉크를 처음 접하게 된 때도 그즈음이었습니다. 알코올잉크는 제가 홀딱 빠져버린 첫 플루이드 재료였습니다. 알코올잉크의 선명한 색상과 채도가 제 마음을 사로잡았습니다. 알코올잉크를 보면 스크린잉크의 과감한 색상들이 떠올랐거든요. 플루이드 아트를 깊이 사랑하고 있음을 깨닫고 플루이드 아트로 할 수 있는 것이라면 무엇이든 열심히 해보자고 결심한 게 그때였습니다. 이후 플루이드 아트에 대한 애정을 소셜미디어와 온라인 미술 강좌를 통해 수많은 사람들과 공유해왔습니다. 이 책을 통해 여러분도 제가 가장 좋아하는 플루이드 아트 작품들을 감상해볼 수 있으며, 여러분 역시 좋아하게 되리라 믿습니다.

우리는 타고난 창작자입니다!

저는 사람은 모두 창의적이라고 생각합니다. 다만 창의력을 발휘할 기회를 잡지 못한 사람이 있을 뿐이죠. 좋은 영양과 운동이 전반적인 건강 상태를 위한 필수요소인 것과 마찬가지로 창의력도 인생의 중요한 요소입니다. 창의력을 생활화하면 좋은 일들이 일어납니다. 평범한 일상과는 다른 측면에서 도움이 되는 다른 쪽 뇌를 활용하기 때문입니다. 창작 활동을 하면 마음이 안정되고 분석적인 (더불어 시각적인) 사고를 하여 더욱 바람직한 결정을 내리게 돼, 결국 스트레스가 줄어듭니다. 창의력을 발휘함으로써 환희의 상태에 도달하고 감정을 표현하고 자신감이 높아지며 행복감을 주는 호르몬을 분비하게 됩니다.

창작 활동을 하면 판에 박힌, 부정적이고 압박감이 심한 일상에서 벗어나 또 다른 세계를 만나게 됩니다. 누구나 시도할 가치가 있는 일이죠. 플루이드 아트는 여러분의 창의성 근육을 단련하는 한 가지 방법이며, 이 과정을 거치는 내내 아름다운 작품을 만들게 될 것입니다! 그러니 자신을 위한 시간을 마련해보면 어떨까요? 후회할 일은 없을 거예요. 여러분이 시작해보기를 고대합니다.

—제인 몬티스

창의력은 마를 일이 없다.
쓰면 쓸수록 좋아질 뿐이다.
—마야 안젤루

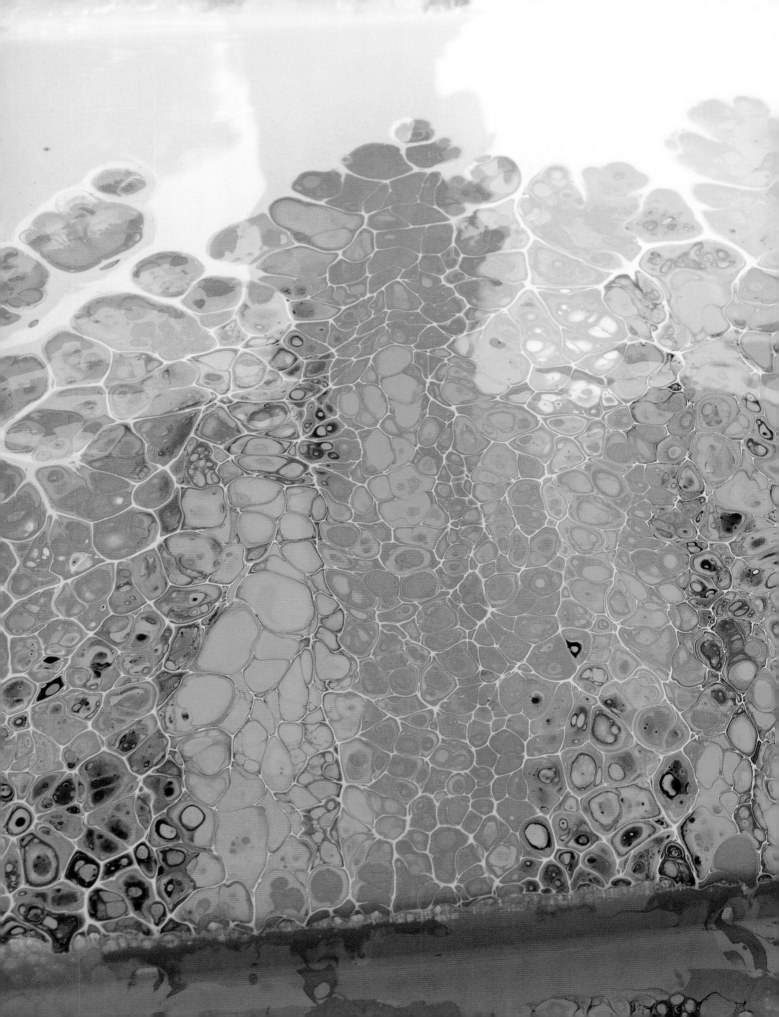

소개

여러분은 아마 호기심이나 새로운 재료와 새로운 기법의 미술을 배우고 싶은 열망에서, 아니면 그저 재미 삼아 이 책을 골랐을 것입니다. 여러분의 선택을 받아 무척 신이 난답니다! 앞으로 소개될 여러 프로젝트와 팁은 여러분의 호기심과 열망과 재미를 모두 만족시킬 것입니다. 이 책은 유동성 있는 물감을 붓고 칠하는 플루이드 푸어링과 페인팅 기법을 다루는 최고의 안내서입니다. 이 책을 한 장 한 장 섭렵하다 보면 플루이드 아트가 지난 몇 년 사이 폭발적인 인기를 얻은 이유를 알게 될 것입니다. 왜냐하면, 뭐, 한 번 빠지면 헤어 나오기가 힘들기 때문이죠! 많은 사람들이 플루이드 아트를 통해 얻을 수 있는 색상과 강렬함과 우연히 만들어지는 아름다움에 흠뻑 빠져 있답니다.

다양한 제품과 도구를 활용하면 아름다운 그림이나 장식을 다채로운 스타일로 만들어낼 수 있습니다. 이 책에는 여러분이 간직하거나 보여주고 싶을, 또는 가족들과 친구들에게 선물로 건네고 싶을 만한 만족스러운 작품을 만드는 데 도움이 될 영감을 불러일으키는 사진, 단계별 작업 기법 및 설명, 실용적인 팁들이 있습니다. 책에 소개된 프로젝트들은 초보자나 오랫동안 작업해온 미술가 모두에게 아주 적절한 작업이기도 합니다. 사전에 준비해야 할 것은 아무것도 없습니다. 플루이드 아트를 시작하는 데는 미술 분야 학위도, 미술 작업 경험도, 미술계에 대한 지식도 필요 없습니다. 오직 인내와 배우려는 의지만 있으면 됩니다. 너무 재미있어서 새로운 방식의 미술을 배우고 있다는 사실조차 깨닫기 힘들 것입니다.

시작에 앞서

프로젝트를 시작하기 전에, 이 책을 통해 여러분과 공유하고 싶은 것들이 있습니다. 순수한 영감 외에도 여러 가지 재료와 팁, 요령과 제안을 여러분과 나눌 것입니다.

창작 작업은 재미있기도 하지만, 때로는 자신이 무슨 잘못을 했는지 몰라 좌절을 겪을 때도 있습니다. 문제를 해결하고 싶어 하거나 애당초 왜 그런 문제가 발생했는지 알고 싶어 하는 분들이 제 인스타그램 계정을 통해 문의해오는 경우가 많습니다. 비슷한 문제들을 많이 겪는 것 같아서 이런 문제들을 예방하거나 해결하는 데 유용하도록 레진(수지) 문제해결 페이지를 마련했습니다.

여러 제품을 시험하고 실험한 끝에, 한결같이 만족스러운 결과물을 내놓는다는 확신이 든 특정 브랜드들을 사용하게 되었습니다. 여러분의 거주 지역에 따라 이런 브랜드들에 접근성이 달라질 수 있습니다. 다행히 시중에는 비슷한 제품이 많아서, 매 작업마다 대체할 수 있는 제품들의 목록을 작성하려 노력했습니다. 필요한 제품을 정확하게 구비할 수 있도록 책 뒷부분에 재료 구입 안내를 실어놓았습니다.

마지막으로 이 책에서 사용한 일부 재료와 제품은 환기가 잘되는 장소에서 써야 한다는 점을 말씀드리고 싶습니다. 특히 알레르기가 있거나 냄새에 민감한 분들은 마스크와 장갑을 착용하는 것이 좋습니다.

준비됐나요? 그럼 창의력을 발휘해봅시다!

플루이드Fluid

명사
유체, 유동체.
가스나 특히 액체처럼 모양이 고정되지 않고
외부의 압력에 쉽게 변하는 물질을 말한다.

형용사
유동적이다.
쉽게 흐르는 특성을 지닌 물질의 성질을 나타낸다.
"이 물감은 튜브형 수채화물감보다 플루이드하다."

플루이드 아트란?

플루이드 아트는 바탕에 붓질할 필요 없이 미술 재료를 붓고 떨어뜨리고 조형하여 작품을 만드는 미술 방식이다. 주변에서 흔히 찾아볼 수 있는 물건들을 비롯한 다양한 미술 도구를 활용하면 색다른 질감이나 효과를 창출해 작품에 독특함과 재치를 더할 수 있다. 시종일관 자유롭게 흐르는 형태에 예술 작품으로서의 묘미가 있다. 플루이드 푸어링과 페인팅 작업은 긴장을 풀어주고, 작업이 예술로 승화되는 과정에서 파생되는 가슴 벅찬 결과물을 즐기며 받아들이게 해준다.

참고 기다려라. 플루이드 아트는 작업이 그만 엉망이 되는 것 같다가도 예상치 않게 아주 흡족한 결과물을 내놓기도 한다. 색을 잘못 혼합했거나 재료의 비율이 적절하지 못했거나 기법이 형편없었다면, 실망스러운 결과물이 나오기도 한다. 우선 상당한 시행착오를 겪을 각오를 해야 한다. 하지만 일단 작업에 대한 감만 잡히면 원하는 결과물을 얻게 되고 결국에는 맘에 쏙 드는 작품을 손에 쥐게 된다는 게 플루이드 아트의 장점이다. 실험도 해보고 이 책에 수록된 다양한 팁과 기법을 따라 작업하다 보면 자신감도 생기고 솜씨도 좋아져 아름다운 작품을 만들게 될 것이다.

레진의 양은 얼마나?

작업에 사용할 정확한 레진 혼합물 양은 작품의 크기에 따라 다르다. 레진을 처음 사용하는 경우에는 얼마만큼의 양을 혼합해야 할지 판단하기 어려울 것이다. 그래서 레진이 너무 적게 혹은 너무 많이 들어가기도 한다. 사용하는 브랜드의 설명서에 지침이 나와 있지 않으면 www.artresin.com에 들어가서 혼합해야 할 양을 계산해보는 게 좋다. 해당 웹사이트에는 작품의 크기를 입력하면 필요한 양을 온스oz와 밀리리터㎖로 추천해주는 계산기가 있다.

색에 대하여

여러 재료와 색, 도구를 전부 마련해놓고 미술 작업에 뛰어들 때보다 짜릿한 순간은 없다. 사탕가게에 들어간 꼬마처럼 모조리 열어젖히고 덤벼들고 싶은 마음뿐이다. 그러나 어떤 작업이든, 어떤 표현수단을 사용하든, 시작하기 전에 먼저 색을 고려해야 한다. 미술에서 가장 중요한 요소는 색이다. 걸작을 만드는 것은 색이다! 구입한 그림이나 거실의 인테리어 소품이나 집의 벽지 색에도 모두 의미가 있다. 색은 감성을 불러일으키고 기분에 영향을 미친다. 또한 색은 차가운 색과 따뜻한 색으로 나뉜다. 보색과 유사색도 있다. 기본적으로, 작품을 창작하면서 색을 혼합하는 데는 수천 가지 방식이 있다. 다음 프로젝트들에는 재미있고 선명한 색들이 나오는데, 모두 심사숙고하여 의도에 따라 사용한 색조들이다.

색채 이론을 잘 이해하지 못하면 색상 선택이 약간 겁날 수도 있다. 색을 이해하는 데는 색상환을 활용하는 게 가장 좋다. 색상환은 여러 가지 색을 실험해보고 혼합하는 작업을 시작하면서 참고하기에도 좋고, 어떤 색이 서로 어울리고 어떤 색을 쓰면 진흙덩어리가 되고 마는지 판단하는 데도 유용하다. 처음 색을 사용할 때는 색상을 단순하게 유지하는 게 좋다. 두세 가지 색으로 천천히 시작하도록 한다.

색상환으로 실험을 하고 나서도, 색에 대한 영감이 계속 필요할 수도 있다. 나는 항상 내게 말을 거는 새로운 색 조합을 찾아 헤매는데, 그럴 때면 이미지 공유·검색 플랫폼 핀터레스트www.pinterest.com가 훌륭한 자원이 된다. 영감이 떠오르도록 선택할 수 있는 색상표가 수없이 많은 곳이다. 내 경우엔 내 작품을 바탕으로 만들어놓은 나만의 색상표가 있다.

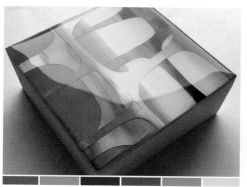

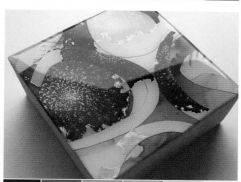

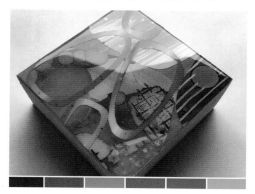

팁

- 도구상자에 있는 빨간색·파란색·노란색 같은 원색부터 시작해 다른 색들을 추가로 만들어낼 수 있다. 흰색을 섞으면 색이 밝아지고 검은색을 섞으면 색이 어두워진다.

- 마음에 쏙 드는 맞춤형 색을 만들려면, 자신이 어떤 색을 어떻게 만들었는지 항상 찾아볼 수 있도록 기록해둔다.

- 진흙덩어리가 되지 않게 하려면, 빨간색과 녹색 (녹색=노란색+파란색)을 섞지 않는다. 두 색을 섞으면 갈색이 되기 때문이다.

- 색 조합을 사진으로 찍어둔다.

- 핀터레스트를 활용하여 컬러 무드보드를 만든다.

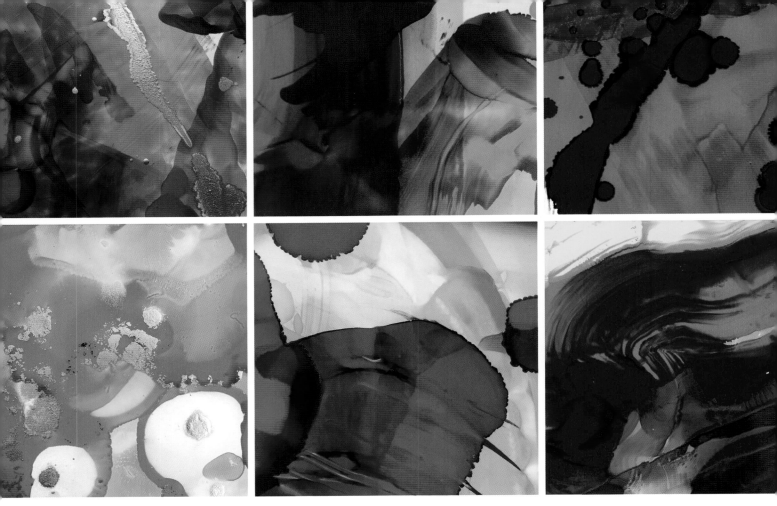

알코올잉크에 대하여

알코올잉크는 활용도가 매우 높아 이 책에 소개될 다양한 프로젝트에 사용할 수 있다. 알코올잉크는 산성이 전혀 없는 고채도의 액체 염료로서 용액 속에 떠 있는 착색제가 주성분이다. 모든 염료 기반 잉크는 쉽게 바래는데, 자외선에 장시간 노출되면 색이 결국 희미해진다는 의미다. 작품을 코팅(실링)하여 보존하는 방법은 나중에 설명한다.

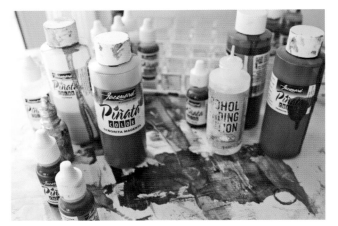

알코올잉크는 색감이 좋고 선명도가 뛰어난 것으로 알려져 있다. 알코올잉크는 금속성 색상(금색, 은색, 청동색, 진주색)을 비롯하여 색이 다양하다. 금속성 색상은 안료 기반 잉크라서 빛에 색이 바래지 않고 오랜 시간이 흘러도 퇴색되지 않는다. 칠을 하거나 물감을 부어 만드는 작업에 알코올잉크를 사용하면 아름답고 풍부한 광택이 가미된다. 손으로 그린 듯한 질감을 추가하려면 금속성 마커펜을 조심해서 사용한다.

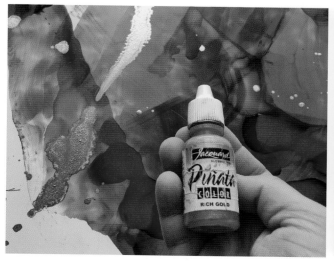

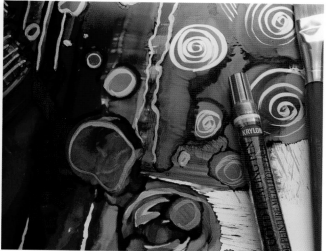

알코올잉크는 브랜드가 다양해서 선택의 폭도 넓고 실험하기에도 좋다. 알코올잉크 외에도, 팀홀츠 레인저 알코올 블렌딩솔루션Tim Holtz Ranger Alcohol Blending Solution, 자카드 피나타 클라로 익스텐더Jacquard Piñata Claro Extender, 이소프로필알코올, 자카드 피나타 클린업솔루션Jacquard Piñata Clean-Up Solution 등의 용액을 사용하면 조형하기도 좋고 작품의 흐름과 깊이와 투명도도 향상된다.

혼합용 용액 대 이소프로필알코올

혼합용 용액을 사용하면 작업시간이 연장되고 잉크를 유연하게 만들어 혼합할 수 있다. 용액에 잉크를 소량 첨가하면 명도가 낮아진다. 농도가 71% 이상인 이소프로필알코올을 사용해도 유사한 결과를 얻을 수 있지만, 혼합용 용액을 사용했을 때보다는 색채의 광택이 떨어져 매트한 무광 효과가 난다. 팀홀츠(블렌딩솔루션)나 자카드(클라로 익스텐더) 브랜드의 혼합용 용액을 사면 동일한 효과를 얻을 수 있다. 강한 냄새에 민감하다면, 알코올 대신 자카드 클린업솔루션을 사용하는 게 좋다. 알코올이나 자카드 클린업솔루션 모두 붓이나 도구 세척에도 탁월하다.

알코올잉크는 반들반들한 종이, 유리, 금속, 타일 또는 여타 표면이 매끈한 소재의 비투과성 표면에서 작업하는 게 가장 좋다. 잉크가 바탕에 흡수되지 않고 겉돌며 사방으로 퍼질 수 있어야 하기 때문이다. 캔버스나 나무 같은 투과성 바탕에도 알코올잉크를 사용할 수는 있지만, 잉크가 스며들지 않도록 먼저 표면 처리를 해야 한다.

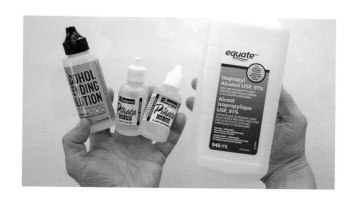

알코올잉크를 사용할 수 있는 최고의 바탕은 폴리프로필렌으로 만든 플라스틱 합성 소재인 유포지Yupo paper다. 유포지는 일반 종이처럼 보이지만, 매끄러운데다 찢어지지 않고, 약해지지도 않는다. 화방이나 온라인에서 쉽게 살 수 있다.

팁

혼합용 용액을 구할 수 없다면, 농도 91%의 이소프로필알코올 약 60㎖에 순수 글리세린 2~3방울을 혼합해 직접 만든다.

3가지 스타일의 알코올잉크 추상 페인팅

이 프로젝트에서는 다양한 기법을 활용하여 유포지 위에 몇 가지 기본 스타일의 추상 작품을 만들어본다. 알코올잉크로 몇 분 만에 작품을 만들어낼 수 있다는 점에 깜짝 놀랄 것이다. 알코올잉크는 세밀하고 사실적인 그림을 그리는 데 주로 사용되지만, 플루이드 아트에서 알코올잉크의 묘미는 그 흐름에 존재한다. 이번 프로젝트의 핵심은 알코올잉크로 조형하는 방법들을 재미있게 실험하는 데 있다. 잉크를 유포지 위에 떨어뜨리고, 용액을 추가하고, 종이를 들어 올리거나 흥미로운 도구들을 써서 잉크와 용액을 이리저리 움직이면 그때마다 그림의 결과가 달라진다.

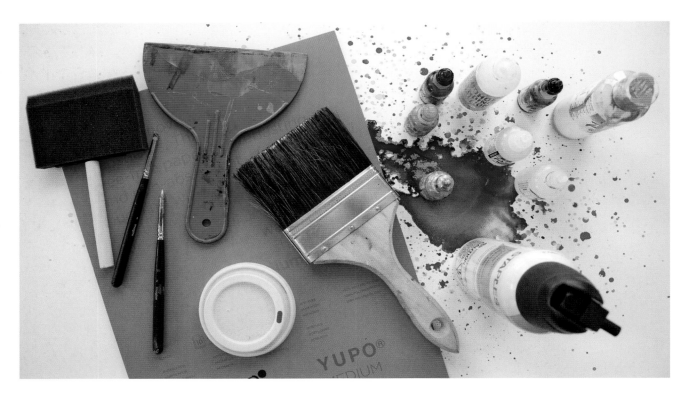

준비물

알코올잉크

유포지

이소프로필알코올
(농도 71% 이상)

혼합용 용액

*자카드 클린업솔루션(선택)

선택: 낡은 페인트용 붓, 소형 둥근 붓, 드로퍼 용기(점적기), 판타스틱스Fantastix(알코올잉크를 넣어 사용하는 펜), 두들 스틱스 Doodle Stix(아동용 마커펜), 플라스틱 스크래퍼, 플라스틱 자, 플라스틱 커피컵 뚜껑, 압축공기통 (에어스프레이), 빨대, 헤어드라

이어 등의 물감 조형 도구

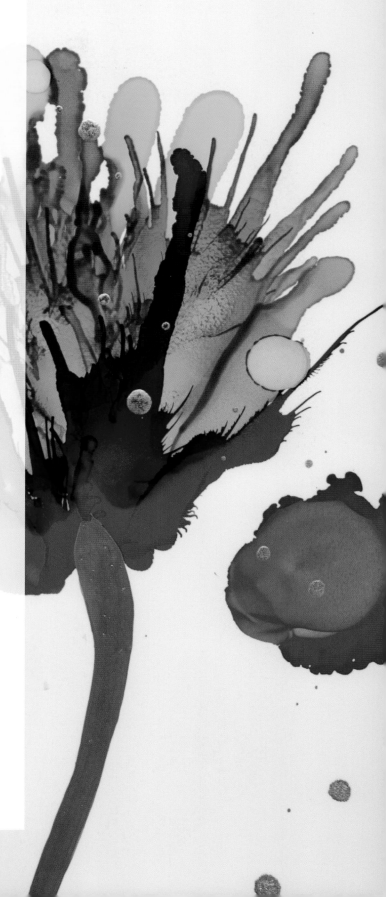

안전 관리

- 작업은 항상 환기가 잘되는 장소에서 한다.
- 유기물 증기를 차단하는 인증 마스크를 착용한다.
- 비분말처리된 니트릴 재질의 장갑을 착용한다.
- 알코올잉크를 분무하지 않는다.
- 알코올잉크는 불이 잘 붙으므로 열을 과도하게 쏘이거나 불꽃 가까이 두지 않는다.

팁

- 이소프로필알코올로 쉽게 세척하여 재사용할 수 있는 플라스틱 도구를 사용한다.
- 농도 71% 이하의 이소프로필알코올은 자체 물 함량 때문에 표면이 거칠어지는 효과가 나타난다.
- 강한 냄새에 민감하다면 이소프로필알코올 대신 *자카드 클린업솔루션을 사용한다.
- 손 세척: 베이킹소다에 주방세제 몇 방울을 섞은 다음 손을 비벼 닦는다.
- 붓 세척: 이소프로필알코올, 자카드 클린업솔루션
- 붓에 알코올잉크를 묻혀 사용할 경우, 세척한 후라도 같은 붓으로 여러 색을 사용하지 않는다.

유포지 대용품

- 반들반들한 인화지, 인화지 뒷면
- 트레이싱지
- 투명 듀라-라Dura-lar 필름
- 모형 필름(모델링 필름)

사용 가능한 브랜드

- 다양한 알코올잉크 브랜드: 자카드 피나타Jacquard Piñata, 팀홀츠 레인저Tim Holtz Ranger, 브레아 리스Brea Reese, 코픽 베리어스 잉크 리필Copic Various Ink Refill, 스펙트럼 누아르Spectrum Noir
- 혼합용 용액: 자카드 피나타 클라로 익스텐더 또는 팀홀츠 레인저 블렌딩솔루션

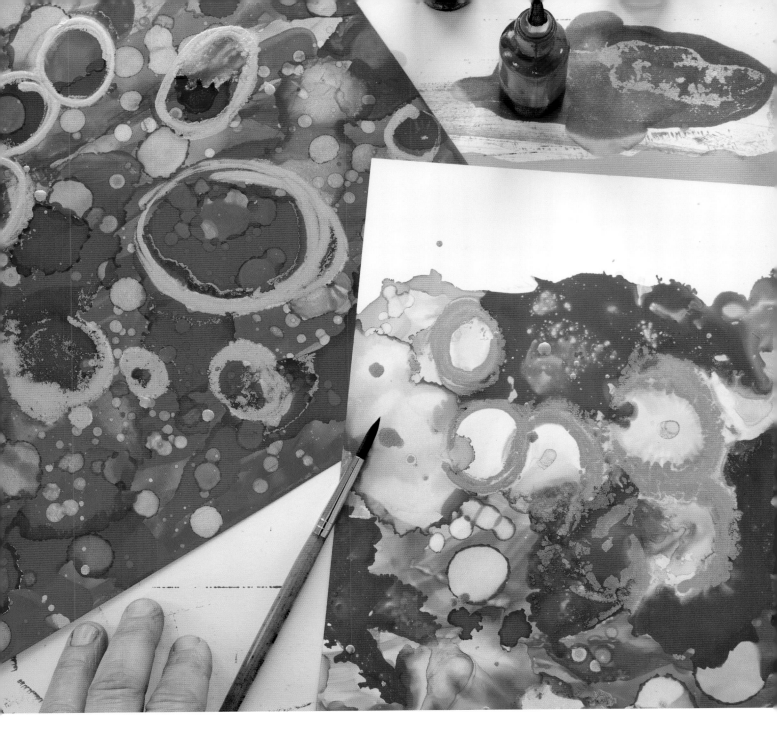

스타일 1

핑크로 예쁘게

이 첫 그림에서는 플라스틱 커피컵 뚜껑만을 도구로 사용한다.
두세 가지 알코올잉크 색을 고른 다음(예시에서 사용된 색은 자카드의 세뇨리타 마젠타, 선브라이트 옐로, 리치 골드),
잘 흐를 수 있도록 혼합용 용액이나 이소프로필알코올을 첨가한다. 장갑 착용을 잊지 말 것!

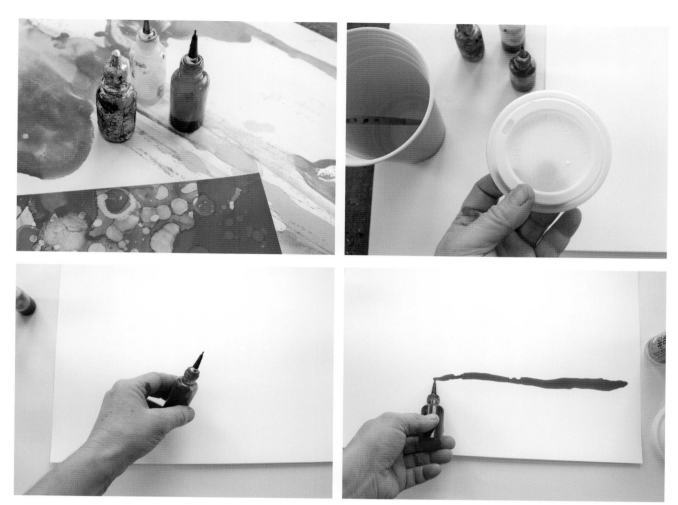

1. 유포지에 잉크를 몇 방울 떨어뜨리거나 가볍게 짠다. 적을수록 효과적이며, 적은 양도 오래 쓸 수 있다.
알코올잉크는 쉽게 짜져서 자칫하면 과하게 나온다.

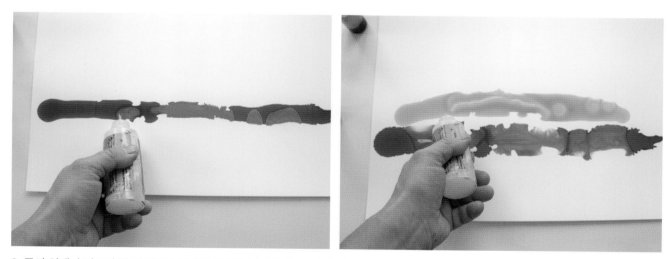

2. 종이 위에서 잉크가 잘 퍼지도록 혼합용 용액을 첨가한다. 두 번째 색으로 이 과정을 반복한다.

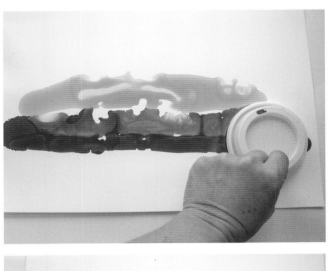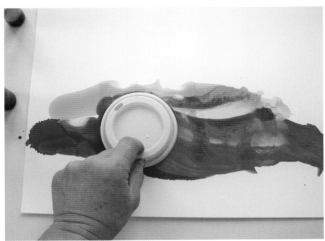

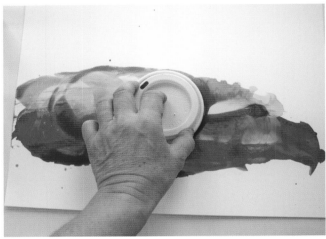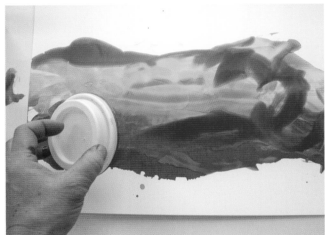

3. 플라스틱 커피컵 뚜껑으로 잉크와 혼합용 용액을 이리저리 끌어당겨 움직인다.

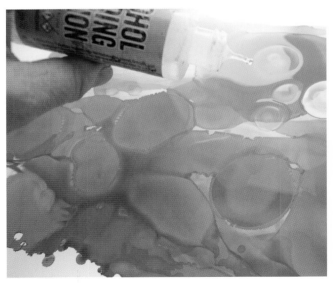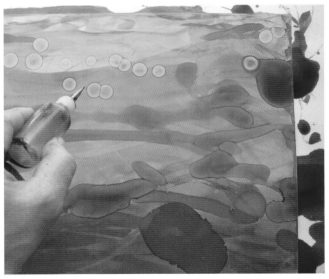

4. 칠한 층이 마르도록 몇 분간 기다린 다음 혼합용 용액과 잉크를 첨가한다. 매 층마다 새로운 색이나 기존과 동일한 색을 추가하여 색조를 짙게 하면 질감이 만들어진다. 색이 완전히 마르지 않은 상태에서 새로운 색을 첨가하면 색이 달라진다. (예: 핑크 위에 노란색을 첨가하면 오렌지색이 된다.)

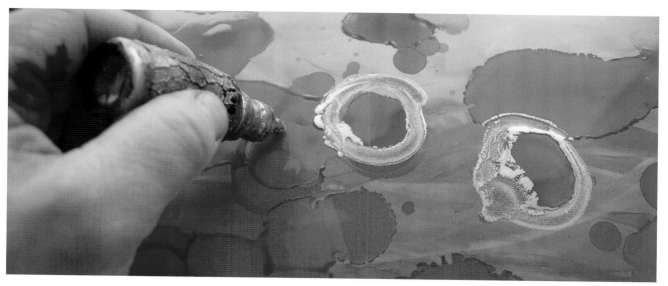

5. 잉크통 끝을 하나의 도구로 이용해 유포지 위에서 잉크를 움직이거나 끌어당긴다. 잉크 방울을 흔들어 떨어뜨리거나 드로퍼를 활용하여 그림에 또 다른 요소를 가미한다. 금속성 잉크를 사용할 때는 작품에 잉크를 떨어뜨리기 전에 잉크통을 충분히 흔든다.

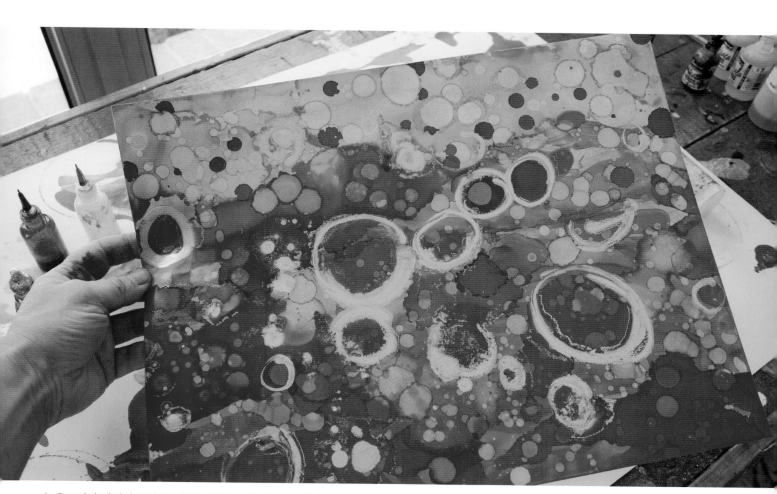

6. 유포지가 채워지고 만족스러운 그림이 나올 때까지 이 과정을 계속한다.

그림이 다 마르면(알코올잉크는 아주 빨리 마른다) 액자에 끼우거나,
카드처럼 작은 크기로 자르거나, 나무판에 붙일 수 있다.

스타일 2

부드럽고 은은하게

이 스타일에서는 혼합용 용액과 알코올잉크 색상 3가지를 사용하여
차분하고 아롱다롱한 그림을 만들어본다.

1. 우선 종이를 판지나 딱딱한 플라스틱처럼 단단한 재질에 테이프로 접착한다. 이렇게 해야 종이가 판판해져서 잉크를 종이 표면 전체로 퍼뜨리며 종이를 이리저리 움직이기 쉽다.

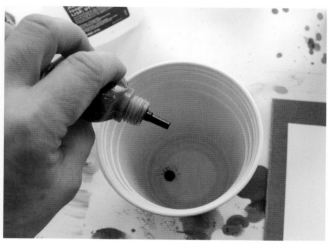

2. 플라스틱 컵에 혼합용 용액이나 이소프로필알코올을 넣고 잉크를 한 방울 떨어뜨린다.

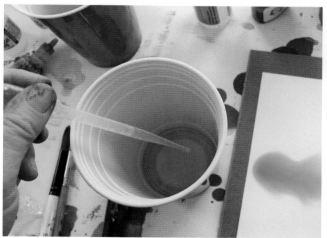

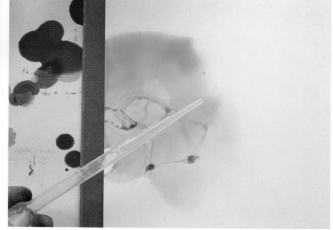

3. 잉크가 용액과 잘 섞이도록 컵을 휘젓는다. 드로퍼로 빨아들인 잉크를 종이 위에 떨어뜨린다.

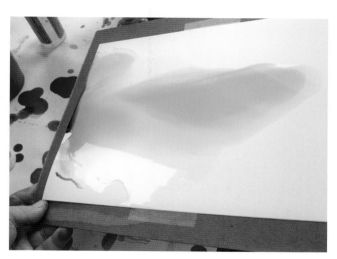

4. 판지를 들어 종이를 이리저리 기울여 잉크가 혼합용 용액과 함께 움직이게 한다. 처음 사용한 색에 또 다른 색을 첨가하고 싶을 것이다. 헤어드라이어 바람 강도를 약하게 맞춰 잉크를 고정시키거나(바람 강도를 너무 세게 설정하면 조절하기가 힘들다) 건조 속도를 높인다. 히팅건(공업용 열풍기)은 종이가 뒤틀리거나 불이 붙을 수 있기 때문에 추천하지 않는다. (알코올잉크는 가연성 물질이다.)

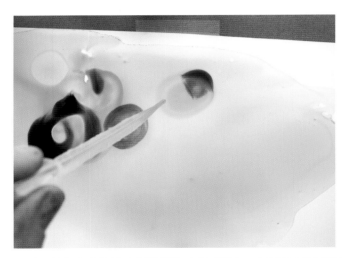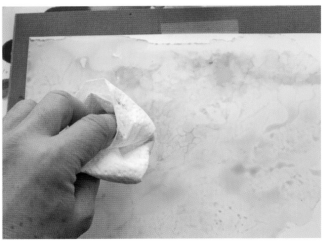

5. 잉크 혼합 용액을 종이에 몇 방울 더 첨가한다. 그런 다음 키친타월로 가볍게 닦아내면 질감이 살아난다.

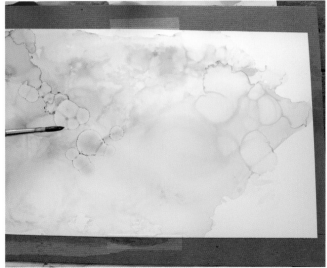

6. 색을 진하게 하려면 잉크 혼합 용액에 잉크를 몇 방울 더 넣는다. 이 단계에서 둥근 붓을 사용하면 처리하기가 더 수월하다. 둥근 붓에 잉크를 살짝 묻혀 종이 위에 가볍게 바른다. 두 층의 질감이 겹쳐지는 느낌을 내려면 잉크를 종이 전체에 계속해서 바른다.

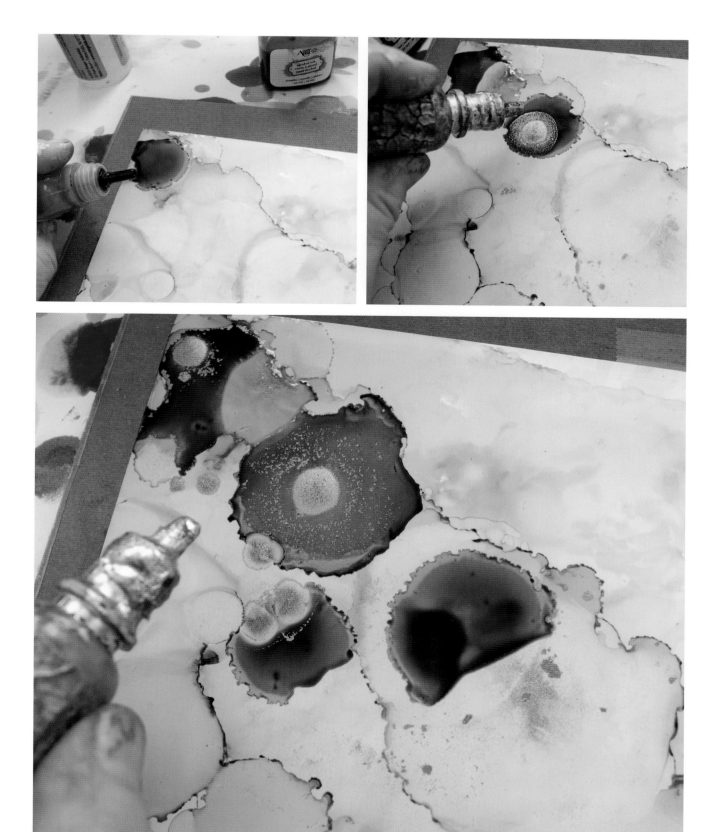

7. 세 번째 층의 느낌을 살리려면, 원색의 잉크를 드로퍼나 붓으로, 또는 잉크병에서 바로 종이에 떨어뜨린다. 잉크가 젖어 있는 동안 풍부한 금속성의 리치 골드 색을 몇 방울 더 첨가한다. 떨어뜨린 금속성 색이 잉크가 젖어 있는 영역 안에서 퍼져나간다.

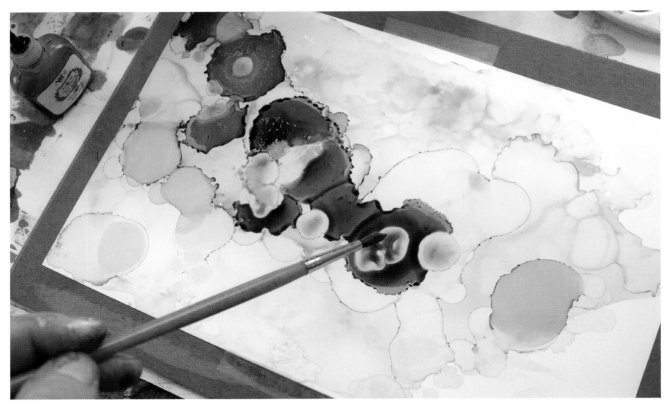

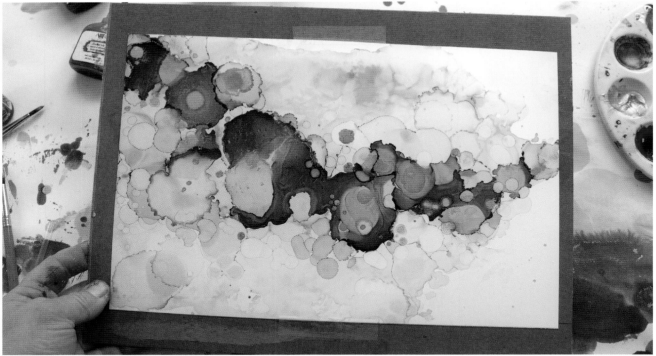

8. 만족스러운 결과가 나올 때까지 이 과정을 종이 전체에 계속 진행한다. 여백을 약간 남겨두도록 한다. 종이를 이리저리 돌려 다른 각도로도 살펴본다.

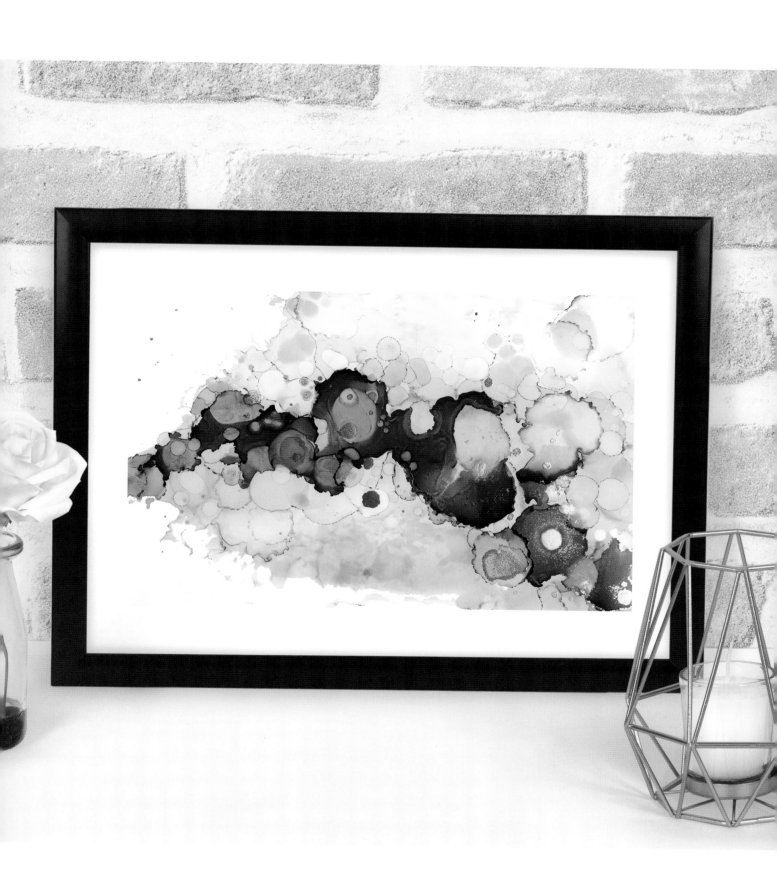

꽃이 피어나는
추상 페인팅

이 마지막 알코올잉크 그림에서는 빨대나 에어스프레이로 유포지 위에서 잉크를 불거나 번지게 해
꽃이 피어나는 모습을 추상화로 만드는 재미를 느껴본다. 색 조합은 한계가 없으므로 좋아하는
몇 가지 색을 선택하거나, 책에서 소개하는 2가지 꽃 작업 중 하나를 선택해 시작해본다.

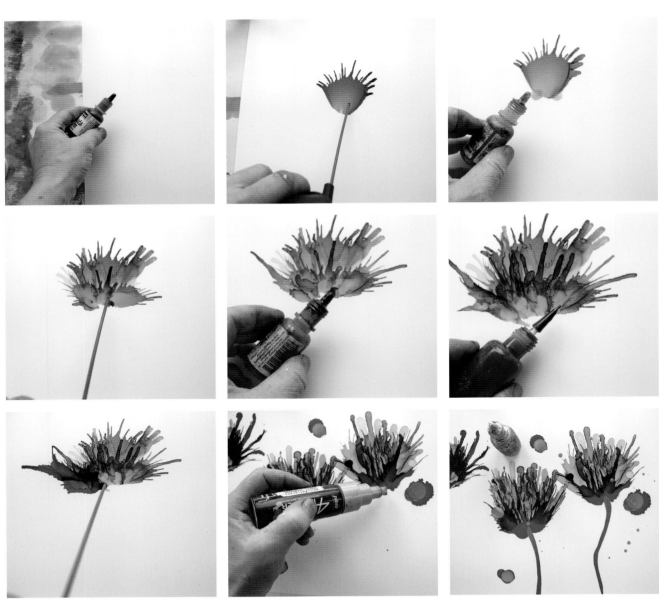

꽃 1: 자카드의 라임 그린, 선브라이트 옐로, 바자 블루, 세뇨리타 마젠타

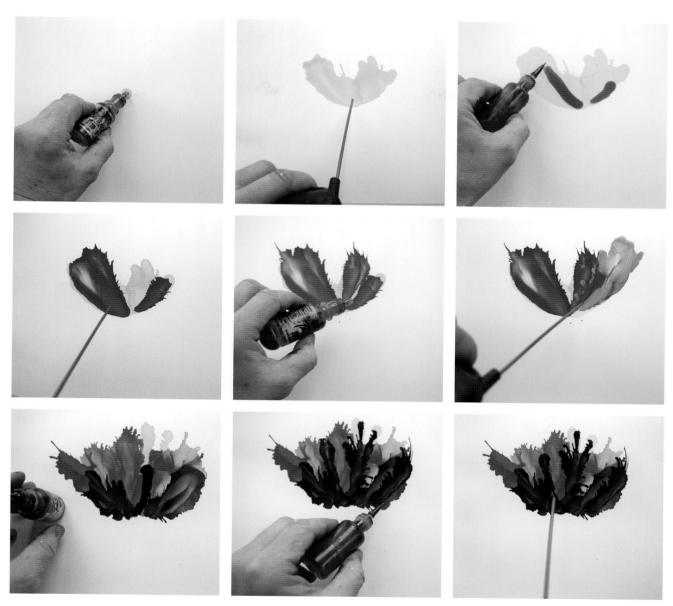

꽃 2: 자카드의 선브라이트 옐로, 세뇨리타 마젠타, 패션 퍼플

팁

그림이 완전히 마르면, 액자에 끼우고 싶을 것이다. 그전에 앞으로 몇 년간 색이 바래지 않고 유지되도록 코팅 처리를 해야 한다. 우선 크릴론 카마^{Krylon Kamar} 같은 수성 바니시 스프레이 제품을 뿌린다. 이렇게 하면 잉크가 보호되고 번지지도 않는다. 그다음 크릴론 UV 아카이벌 ^{Krylon UV Archival}이나 골든 UV 바니시^{Golden UV Varnish} 같은 UV 바니시 스프레이를 도포한다. 이러한 제품이 잉크 층 사이사이까지 잘 마르게 한다. [이 책에 소개되지 않은 브랜드의 제품은 반드시 사용 전에 테스트해볼 것을 권장한다—감수자]

다양한 아이디어

알코올잉크로 계속 실험하다 보면 조형하는 방법을 다양하게 발견하게 될 것이다.
그중 몇 가지를 여기에서 소개한다. 즐겁게 실험해보자!

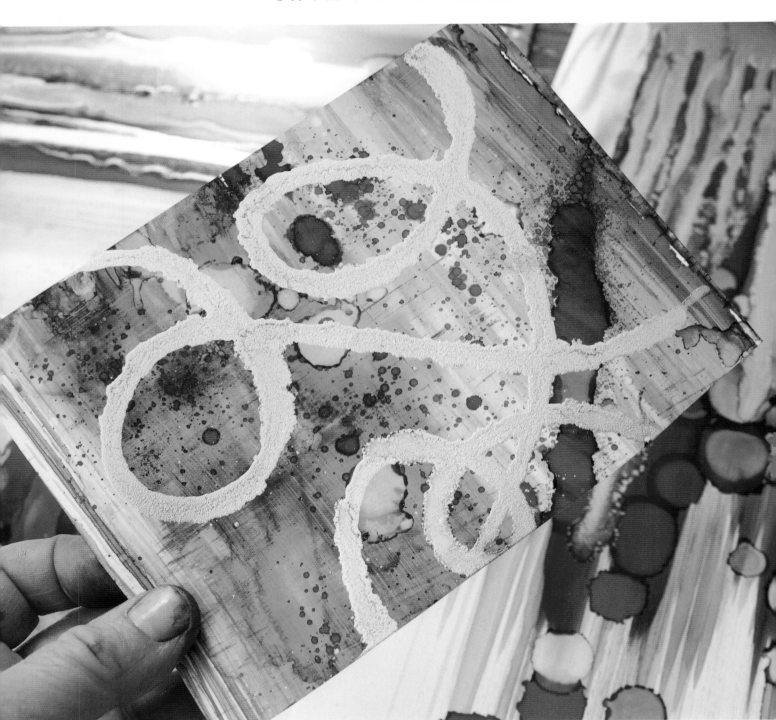

잉크 떨어뜨리기, 쓸어내리기(스와이프), 붓질하기, 금속성의 금색으로 장식하기 등 다양한 기법을 활용한 결과물

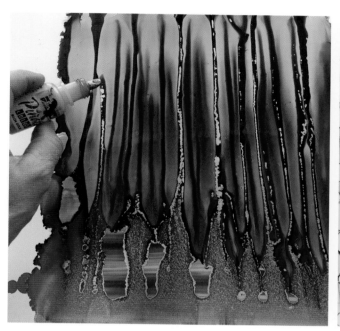

종이를 들고 다양한 색의 잉크와 혼합용 용액이 한 방향으로 흘러내리게/
거슬러 오르게 한 결과물

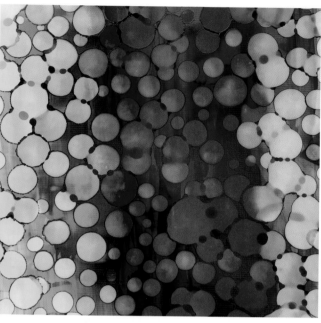

종이에 스펀지 붓으로 칠한 물감과 알코올이나 세척액 방울들이 어우러져
만든 물방울 모양의 결과물

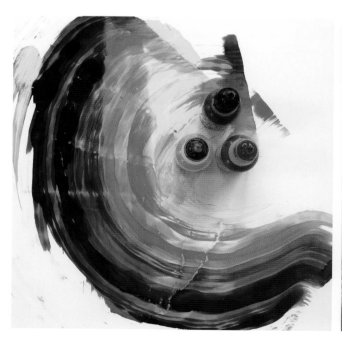

물감이 종이 전체에 묻도록 플라스틱 자로 둥글게 스와이프한 결과물

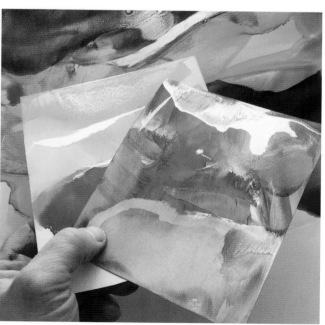

유포지 두 장을 함께 스와이프한 결과물

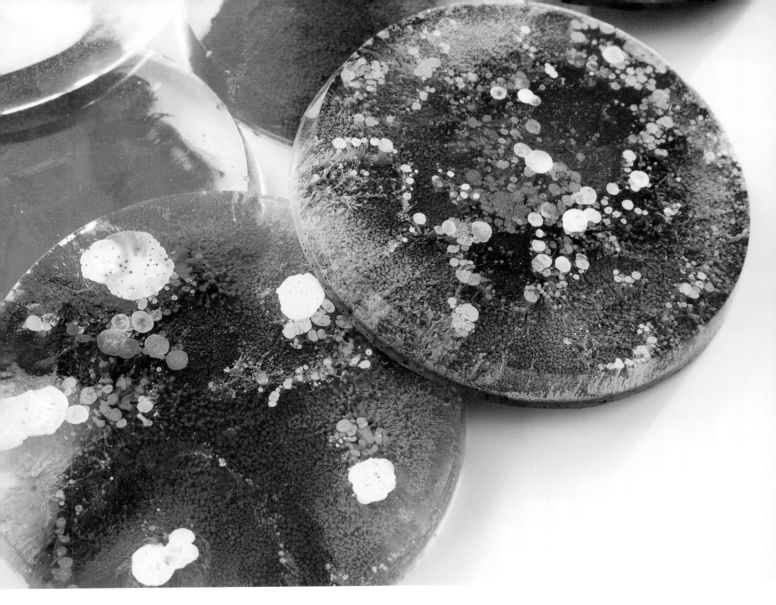

알코올잉크와 레진 페트리 몰드

레진 페트리 몰드는 몇 년 전 미술계에서 폭발적인 관심을 불러일으킨 후 지금도 여전한 인기를 구가하고 있다. 누가 어떻게 시작했는지는 잘 모르겠지만, 눈길을 사로잡는 이런 플루이드 아트 작품들을 만들어내는 미술가와 애호가들이 상당수에 이른다. 레진 페트리 몰드는 작업 과정이 흥미롭고 결과도 매번 달라진다는 면에서 매력적인데다 중독성이 있다. 이 디자인의 주된 요소는 레진이다. 작업 시 레진을 사용하지 않았다면, 뭔가를 놓치고 있는 것이다. 레진은 액체 유리와 비슷하고 사용하기도 쉽다. 레진을 사용하면 작품의 깊이를 더하게 되고 다양한 방법으로 색을 낼 수도 있다. 하지만 이번 프로젝트에서는 착색제로 알코올잉크를 사용한다. 페트리 몰드는 컵받침이나 냉장고 자석으로 재탄생시켜 전시용 유리상자에 끼우거나 받침대에 올려놓을 수 있다. 어떤 작품이든 자꾸 많이 만들고 싶어질 것이다!

준비물

작업대를 보호할 검은색
비닐봉지나 비닐 테이블보

보호장갑

안전 마스크

투명한 플라스틱 계량컵

공예용 막대

레진 키트*

원형 실리콘 몰드

소형 토치라이터

흰색을 포함한 여러 가지
알코올잉크

드로퍼

이쑤시개

실리콘오일 그리고/또는
이소프로필알코올

몰드를 덮을 용기

*주의: 레진은 브랜드가 다양한 만큼 작업시간(즉 경화가 시작되기 이전의 시간)도 다양하다.
아트레진Art Resin의 경우 작업시간이 약 45분이다.

팁

- 반드시 바닥이 광택이 있는 몰드를 사용해야 한다.
 그렇지 않으면 페트리 레진을 몰드에서 떼어냈을 때
 반짝거리지 않는다.
- 휘발성 유기화합물(VOCs)이 들어 있지 않은(즉 냄새가
 거의 나지 않는) 브랜드의 미술용 레진을 사용해야
 한다. 실내에서 사용해도 안전하다.
- 소형 토치라이터를 사용해 기포를 제거한다.

작업할 영역에 비닐 시트를 씌워 놓은 모습

안전 관리

- 필요한 경우 마스크를 착용하고 환기가 잘되는
 장소에서 작업한다.
- 장갑을 착용하여 손을 보호한다. 레진은 굉장히
 끈적거려 엉망이 되기 쉽다.
- 작업할 영역에 비닐 테이블보나 트레이싱지 또는
 검은색 비닐봉지를 깔아놓으면, 테이블 표면이나
 작업 영역에 레진이 말라붙는 일을 예방할 수 있다.
- **주의:** 알코올잉크는 가연성 물질이므로 토치로
 심하게 열을 가하지 않도록 한다.

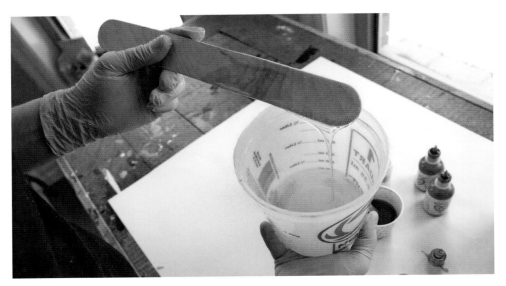

1. 작업할 영역에 커다란 비닐봉지를 깐다. 안전을 위해 장갑과 마스크를 착용하고, 투명 플라스틱 계량컵과 공예용 막대를 사용하여 레진을 혼합한다. 대부분의 레진 키트는 주제와 경화제를 혼합하는 2액형 에폭시계이다. (레진의 혼합비율은 브랜드에 따라 다양하다.)

팁
—

커다란 공예용 막대로 레진을 3분 동안(또는 사용하는 레진 브랜드에 따라 필요한 시간 동안) 천천히 저으면 기포가 지나치게 많이 일어나지 않는다. 작업실 온도는 22도 이상은 되어야 한다. 혼합된 레진 용기를 따뜻한 물에 담가놓으면 기포가 더 빨리 사라진다. (레진에 물이 조금이라도 들어가면 레진이 혼탁해지므로 물이 들어가지 않도록 주의한다.) 용기의 바닥과 측면도 긁어 투명해질 때까지 완벽하게 혼합한다.

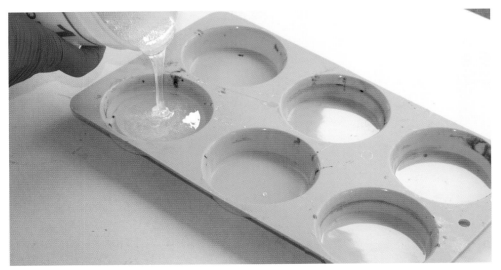

2. 레진이 완벽하게 혼합되면, 몰드의 빈 구멍마다 동량의 레진을 천천히 붓기 시작한다. 몰드를 완전히 채우지는 않는다. 몰드에 레진이 너무 많으면, 경화가 제대로 진행되지 않을 수도 있다. 레진은 각 층의 두께가 3㎜를 넘지 않도록 붓는다.

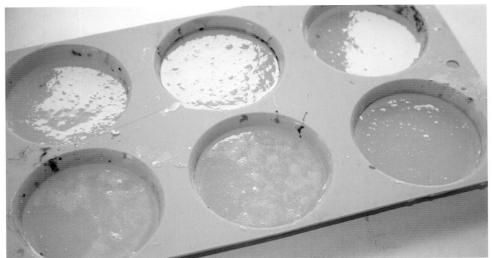

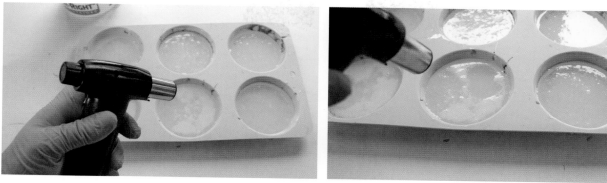

3. 토치라이터는 원을 그리며 레진 위에서 가볍게 움직인다. 불꽃이 표면에 살짝만 닿도록 하며 한 영역을 너무 오래 쏘지 않도록 한다. 불꽃으로 인해 기포가 사라져 레진 표면이 투명해지면 토치 작업을 중단한다.

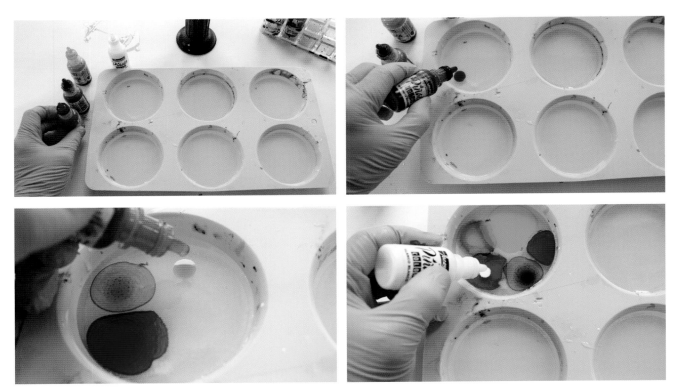

4. 흰색을 포함해 알코올잉크 색을 몇 가지 선택한다. 안료 기반인 흰색은 나머지 잉크 색들이 레진 속으로 스며들게 하는 데 도움이 된다. 잉크를 한 방울씩 레진 속에 떨어뜨리기 시작한다. 잉크통에서 바로 잉크를 짜서 떨어뜨리고 싶지 않다면 드로퍼를 사용한다.

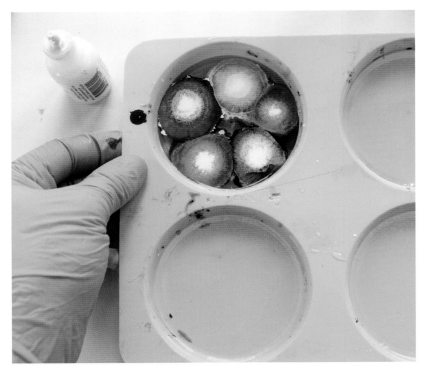

5. 계속해서 몰드를 빙 둘러가며 잉크를 한 방울씩 떨어뜨리고 이어서 흰색도
한 방울 떨어뜨린다. 이 과정을 3~4회 반복한다. 잉크들이 반응하며 눈앞에서 변하기
시작한다.

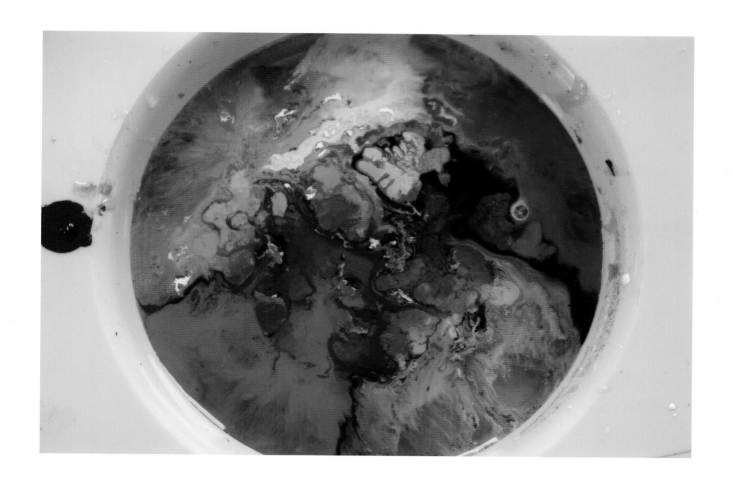

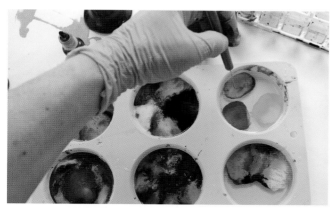

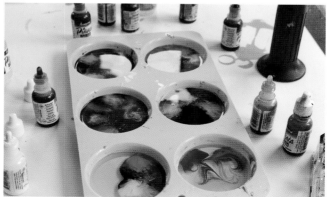

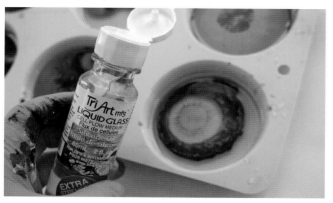

6. 어떤 곳에는 잉크 색을 몇 방울 더 떨어뜨리고 어떤 곳은 여백을 남겨두고 싶을지도 모른다. 이쑤시개로 잉크를 가볍게 저으면 또 다른 효과가 나타난다. 실리콘오일이나 이소프로필알코올을 한 방울 추가로 떨어뜨리면 다양한 결과를 얻을 수 있다. 실리콘과 레진은 서로 섞이지 않기 때문에 실리콘오일을 몰드에 떨어뜨리면 잉크가 밀려난다. 실리콘오일을 사용하면 레진이 영향을 받아 제대로 경화되지 않을 수도 있으니 한두 방울만 사용한다.

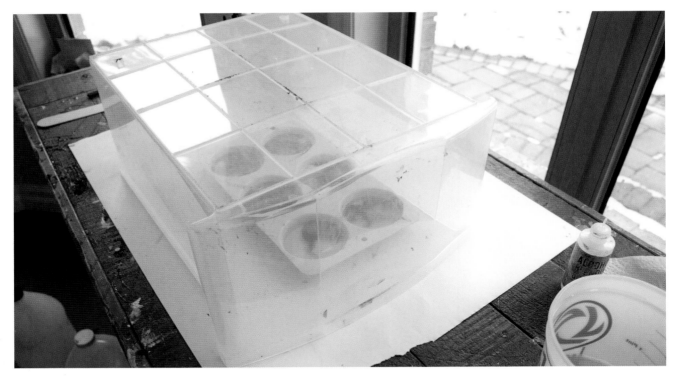

7. 생각한 대로 만들어졌다 싶으면, 용기로 실리콘 판을 완전히 덮어 레진이 경화되는 동안 먼지가 들어가지 않도록 한다. 페트리 몰드를 10시간 이상 내버려두었다가 용기를 치운다. 24시간이 지나면 레진이 단단해져 완전히 굳는다.

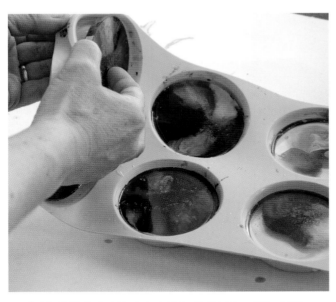

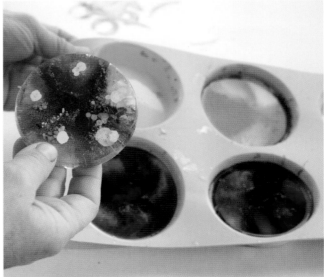

8. 뒷면을 천천히 떼어내 거의 다 굳은 레진을 몰드에서 꺼낸다.

팁

레진을 붓고 10~15시간이 지나 여전히 약간 말랑말랑한 상태일 때 페트리 레진을 몰드에서 떼어낸다. 이렇게 하면 레진이 단단하게 달라붙어 몰드를 찢고 떼어내야 하는 일을 방지할 수 있다.

눈앞에 드러난 여러 색과 결과물에 감탄을 금치 못할 것이다! 이제 작은 받침대에 올려놓거나 틀에 끼우거나, 바라보는 순간 미소를 머금게 만드는 장소에 놓기만 하면 된다.

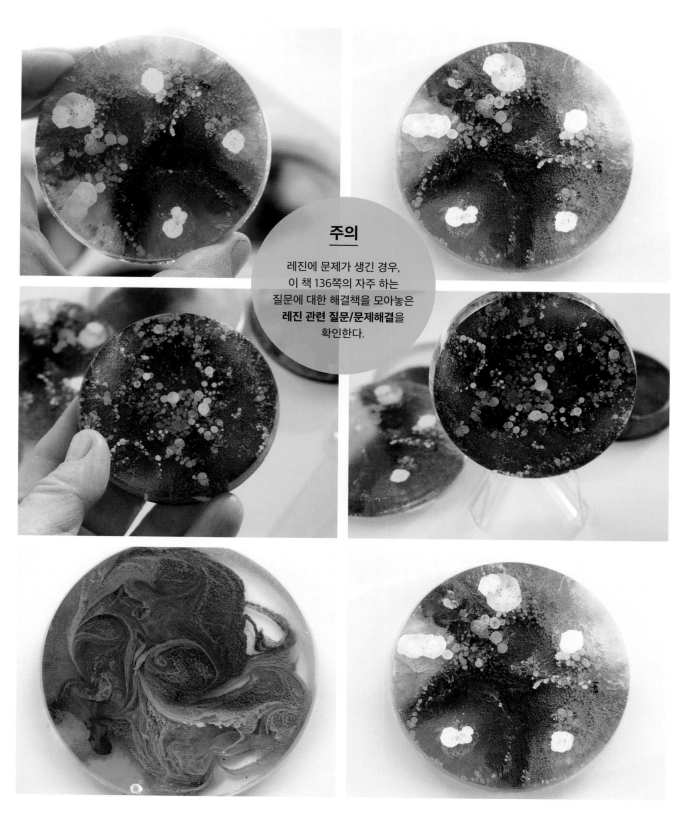

주의

레진에 문제가 생긴 경우,
이 책 136쪽의 자주 하는
질문에 대한 해결책을 모아놓은
레진 관련 질문/문제해결을
확인한다.

모드미니: 알코올잉크와 레진 콜라주

'모드미니MOD Mini**'라는 이름은** 내 아이디어로 만들어낸, 나무판에 붙여 레진으로 마감한 소형 알코올잉크 콜라주 작품을 가리킨다. 모드는 'modern(최신)'의 준말이며 미니는 작품의 크기, 즉 10×10cm인 작은 사각형을 말한다. 이런 미니 작품들은 다채로운 색상의 보석처럼 보인다. 벽에 걸어두거나 선반에 올려놓으면 아주 멋지다. 이 작품들은 인터넷에 올리자마자 선풍적인 인기를 얻었고, 이후 나는 사람들이 직접 작품을 만들어볼 수 있도록 온라인 강좌를 진행해왔다. 이제 여러분도 유포 페인팅 자투리, 접착제, 나무블록, 레진을 활용하여 이런 재미난 미술 소품들을 만들 수 있다. 이번 프로젝트의 첫 단계에서는 만들어진 작품을 나무블록에 붙여 코팅 작업을 한다. 두 번째 단계에서는 레진 작업을 한다.

나무블록 단계

준비물

유포 페인팅 작업 후 남은 조각들

미술용 소형 나무판

우드실러

낡은 페인트 붓

미디엄 바디 매트 또는 광택 젤, 스프레이 접착제 또는 예스YES 페이스트(풀)

페이퍼커팅 칼

장식용 금속성 펜/마커펜

막대풀, 끝이 가는 접착펜 또는 넓은 접착마커

도장용 테이프

안전 마스크

판지 상자

크릴론 바니시 스프레이

크릴론 UV 바니시 스프레이

팁

www.janesclassroom. com에서 단계별 온라인 강좌를 찾아본다.

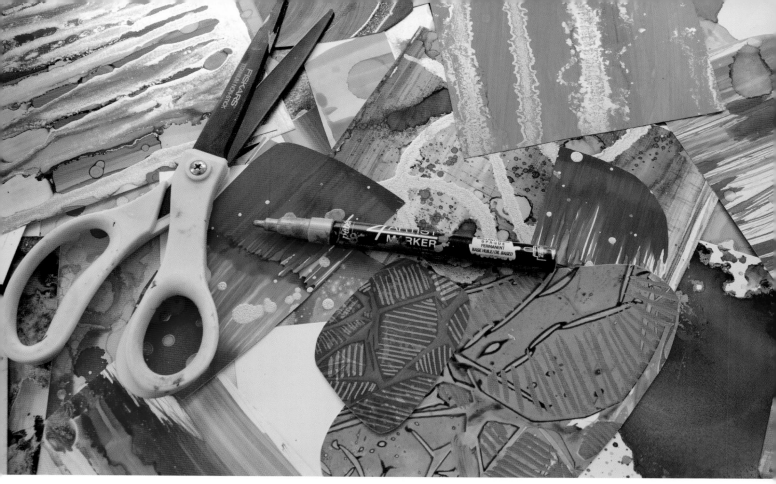

1. 이 책의 첫 프로젝트에서 유포지로 만든 다양한 색상의 알코올잉크 작품들을 분류하고 선택한다. 실험 삼아 만든 작품 중 일부는 시시해 보이거나 마음에 들지 않을 수도 있다. 그러나 어떤 조각도 버려서는 안 된다! 이런 조각들을 다른 용도로 사용해 모드미니 작품에 적합한 아주 예쁜 색 조합과 질감과 층을 만들어낼 수 있다. 그냥 치워버리려고 했던 자투리가 콜라주에 딱 들어맞기도 한다.

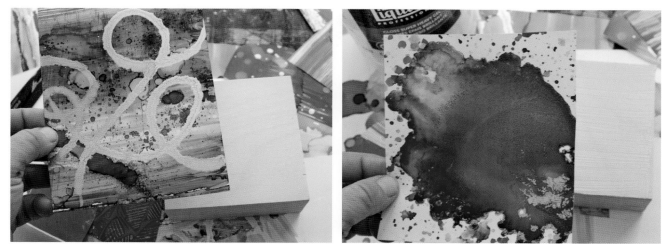

2. 만들고 싶은 모드미니 작품 수에 상관없이 바탕 층으로 사용할 조각들을 선택해 챙겨둔다.

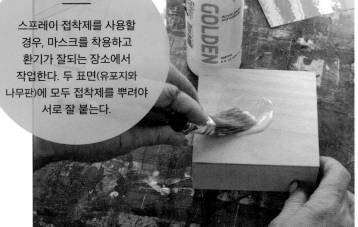

주의

스프레이 접착제를 사용할
경우, 마스크를 착용하고
환기가 잘되는 장소에서
작업한다. 두 표면(유포지와
나무판)에 모두 접착제를 뿌려야
서로 잘 붙는다.

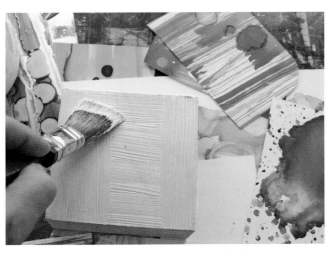

3. 우선 나무판에 실링 처리를 한다. 골든 GAC 100^{Golden GAC 100} 같은 미술용 폴리머가 우드실러로 적합하다. 나무판에 우드실러를 약간 짠 다음 붓으로 표면을 전부 바른다. 만져서 우드실러가 다 말랐는지 확인한 후 다음 단계로 넘어간다.

4. 바탕 층 접착제로는 미디엄 바디 매트나 광택 젤, 스프레이 접착제 또는 예스 페이스트를 사용한다.

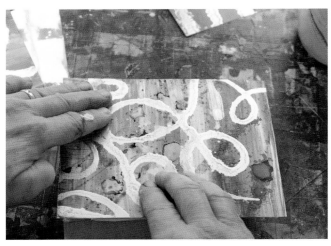

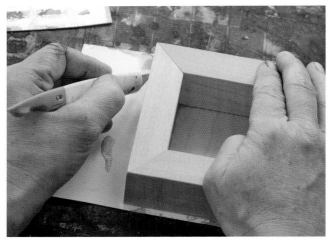

5. 유포지 작품을 나무판에 단단히 누른다. 표면 위를 약간 누르면서 원을 그리듯 문질러야 작품이 나무판에 잘 붙고 기포도 없어진다.

6. 나무판을 뒤집어 한 손으로 단단히 잡은 다음 페이퍼커팅 칼로 여분의 종이를 잘라낸다.

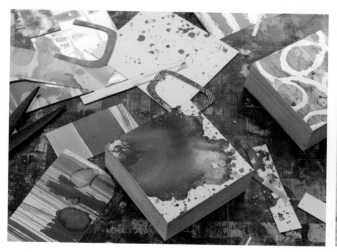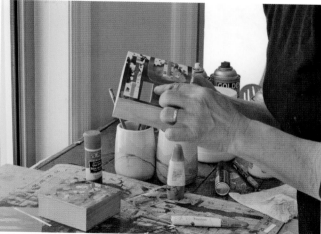

7. 바탕 층이 수평이 되도록 놓고, 그 위에 올려놓고 싶은 색과 모양을 결정한다. (콜라주 작품을 원치 않는다면 이대로 한 층만 남겨둔다.)

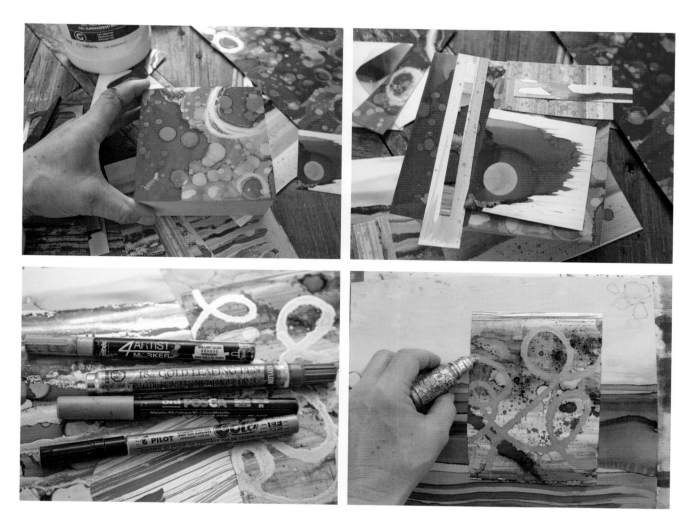

8. 몇 가지 모양을 자르고 나무판 위에 배열해 어떤 모습이 나올지 살펴본다. 매력적인 그림이 나오도록 색깔들을 이리저리 맞춰본다. 어떤 색들이 서로 어울리는지 잘 모를 경우 색상환을 활용한다. 금색의 마커펜이나 알코올잉크로 좀 더 화려하게 꾸미면 광택과 질감이 더해져 더욱 근사한 작품이 된다.

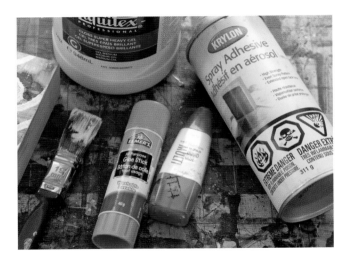

9. 배열을 어떻게 할지 결정했다면, 선택한 모양들을 바탕 층에 붙이는 접착 작업을 시작한다. 접착하는 모양의 크기에 따라 접착제와 도포용 도구를 다양하게 사용해야 작업하기 쉽다. 막대풀, 끝이 가는 접착펜, 넓은 접착마커 등을 사용할 수 있다. 어떤 유형이 제일 잘 맞는지 찾으려면 시험 삼아 다양하게 써봐야 하지만, 접착제는 반드시 투명하게 건조되는 것을 선택한다.

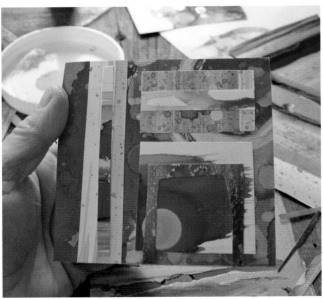

10. 접착제로 조각들을 붙이는 작업이 끝나면, 삐져나온 가장자리 부분을 모두 잘라내서 매끄럽고 깔끔하게 만든다.

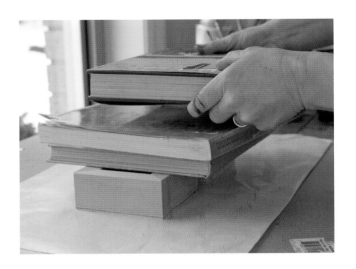

11. 건조하는 동안 단단히 접착되도록, 평평한 표면에 트레이싱지를 깔아 모드미니를 뒤집어서 올려놓는다. 모드미니 위에 무거운 책들을 올려놓고 24시간이 지나면 다음 단계로 넘어간다.

팁

잘라낸 모양들로 이루어진 두 번째 층이 제대로 접착되었는지 특히 신경 쓴다. 접착이 잘되지 않으면, 레진을 바를 때 층 사이에 기포가 생길 수 있다.

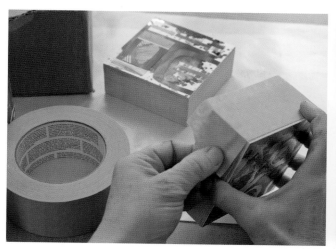

12. 24시간이 지나면 나무판에 올려놓은 책들을 치운다. 종이 바로 아랫 모서리 부분과 나무판 아랫면에 도장용 테이프를 붙인다. 도장용 테이프는 어떤 브랜드라도 괜찮다. 도장용 테이프를 붙여야 레진이 나무판 측면에 묻지 않는다. 테이프가 나무판에 잘 붙도록 모서리 부분을 고르게 펴준다.

팁

- 흘러내린 레진이 나무판 아랫면에서 굳어버리지 않도록 나무판 틀 아랫부분에도 항상 테이프를 붙인다.

- 스프레이를 뿌릴 때는 마스크를 착용하고 환기가 잘되는 장소에서 작업한다. (가급적 밖에서 하는 게 좋다.)

- 접착제가 원치 않는 표면에 묻지 않도록 스프레이를 뿌리는 동안 모드미니 작품들을 커다란 판지나 용기에 넣어둔다. 스프레이 접착제는 끈적임이 강해서 엉망이 되기 십상이다.

13. 레진 단계로 넘어가기 전에, 알코올잉크 작품에 코팅을 해 보호하는 게 아주 중요하다. 요즘 시중에 나와 있는 대다수 레진 제품에는 미술작품이 햇빛에 바래는 현상을 방지하는 자외선 안정제가 함유되어 있긴 하지만, 다른 방법도 추가하는 게 좋다. 사용하는 잉크의 브랜드에 따라 광택제나 레진을 칠하면 심하게 번지는 것도 있으므로, 먼저 작품에 코팅 작업을 해야 번짐 현상을 예방할 수 있다. 크릴론의 스프레이가 알코올잉크 작가들 사이에서 상당한 인기를 얻고 있으며 다양한 바탕에도 효과가 뛰어나다. 크릴론 제품을 구하기 어려운 경우, 대용할 수 있는 제품들을 이 책의 재료 구입 안내에서 확인해본다.

14. 제품 설명서를 따르고 스프레이통을 1분 이상 잘 흔든다. 해당 제품이 균일하게 분사되는지 보려면 먼저 옆쪽으로 분사하여 분사구가 제대로 작동하는지 확인한다. 최종 작품에 분사하기 전에 반드시 다른 곳에 먼저 뿌려 시험해본다. 작품이 전체적으로 미세하게 코팅될 때까지 구석구석 훑어가며 수성 바니시 스프레이 제품을 분사한다. 건조될 때까지 기다린 후 UV 바니시 스프레이를 분사한다. 미니 작품들을 몇 시간 동안 건조한 다음 레진 작업을 한다.

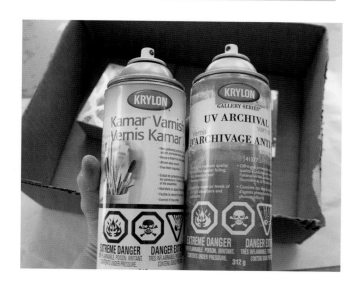

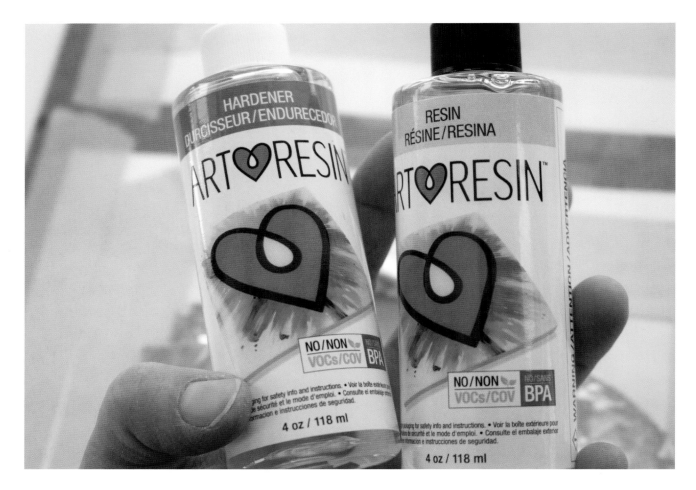

레진 단계

레진 작업이 까다로워 보이는 탓에 레진 사용을 겁내는 사람들이 많다. 하지만 요령을 터득하고 나면 레진을 즐겨 사용할 게 분명하다. 레진은 보기에 좋을 뿐 아니라, 특히 알코올잉크 위에 사용할 경우 보호막 역할을 하고, 깊이감도 더해주고, 작품의 색도 선명하게 해준다. 작업이 제대로 진행되면, 깜짝 놀랄 만한 결과물이 나온다!

레진은 시중에 나와 있는 브랜드가 많은데, 산업용과 코팅용, 미술용 등 용도가 저마다 다르다. 각 브랜드마다 나름의 혼합 및 계량 설명서와 작업시간이 따로 있다. 그러나 거의 모든 브랜드가 2액형 에폭시계로, 2가지 성분(주제와 경화제)을 혼합해 사용하게끔 되어 있다.

자신의 필요에 가장 적합한 레진을 찾으려면 먼저 견본품으로 시험해보는 게 좋다. 휘발성 유기화합물이 없고 냄새가 적은 레진으로 작업하도록 한다. 좀 더 안전하게 작업하려면 마스크를 착용한다.

레진은 엉망이 되기 쉽고 끈적임도 강해서 작업할 표면과 주변을 보호하는 것이 중요하다. 비분말처리된 니트릴 장갑도 반드시 착용한다. 레진이 손에 묻는 걸 원치 않으면 말이다!

레진은 대개 저절로 평평해진다. 작업 전에 수평계를 활용하여 작업할 영역이 반드시 수평이 되도록 한다. 수평이 맞지 않으면, 레진 층이 한쪽으로 약간 높거나 낮게 기운 상태로 경화된다.

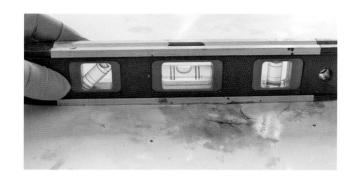

준비물

작업 표면을 보호할 검은색
비닐봉지나 비닐 테이블보

수평계

보호장갑

레진 키트

계량 용기와 혼합 용기

공예용 막대

토치라이터

작품을 덮어둘 플라스틱이나
판지 상자

사포(선택)

1. 미니 캔버스들을 작업대 위에(두꺼운 검은색 비닐봉지, 투명
비닐샤워커튼/테이블보, 트레이싱지 또는 냉동용 포장지처럼 끈적임이
없는 표면에 직접 놓을 수 있다) 배열하거나, 작은 종이컵 같은 용기
위에 올려놓는다. 작업 영역은 반드시 수평이어야 한다.

2. 보호 장갑을 착용하고, 레진은 제조사의 설명서에 따라
계량하고 혼합한다(레진은 부피나 중량을 기준으로 계량한다).

3. 용기의 측면과 바닥을 긁어가며 레진을 3분 이상 또는 설명서의
지시대로 천천히 골고루 섞는다. 기포가 과도하게 일어나지
않도록 최대한 천천히 섞는다. 최적의 경화 온도인 22도의
공간에서 작업하도록 한다. 경화되는 동안(아트레진은 24시간 후에
완전히 경화된다) 온도가 오르내리면 마감 층에 움푹 들어간 부분이
생길 수도 있다. 온도를 일정하게 유지하는 것이 좋은 결과물을
얻는 데 관건이다.

팁

- 자주 발생하는 문제, 팁, 문제해결법을 찾아보려면 레진 관련
질문/문제해결 페이지를 확인한다.

- 표면이 수평이 아닐 경우, 작은 종이컵을 사용하거나 카드나
명함 같은 종이를 모서리에 조금씩 끼워 높이를 높여 수평을
맞춘다.

- 아트레진 브랜드는 부피를 기준으로 해서 레진과 경화제를
1:1 비율로 혼합한다. 이 제품은 작업시간이 좀 길며(45분),
작업에 필요한 레진의 양을 결정할 수 있도록 사용자를
위한 온라인 용량 계산기를 제공한다. 더 자세한 내용은
www.artresin.com에서 확인한다.

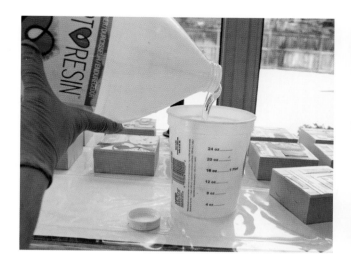

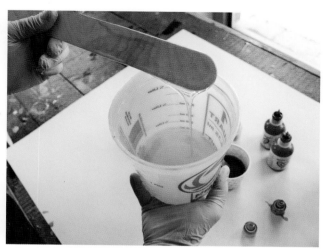

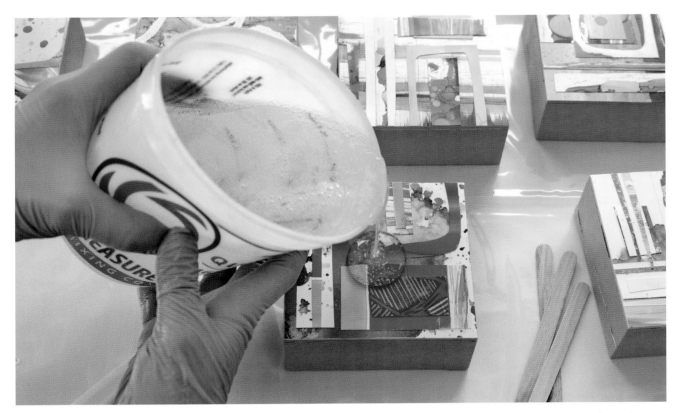

4. 미니마다 레진 양이 일정해지도록 각각의 나무판 위로 레진을 천천히 붓는다(레진을 나무판 표면 위에서 너무 높게 잡고 따르지 않는다).

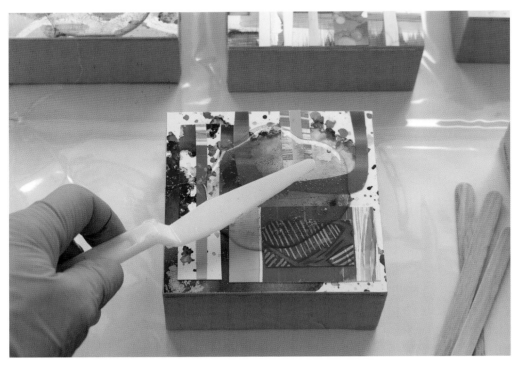

5. 공예용 막대, 플라스틱 팔레트나이프나 실리콘 재질의 도구로 가장자리와 모서리에 신경 써가며 레진을 각 나무판 표면 전체에 골고루 펴 바른다.

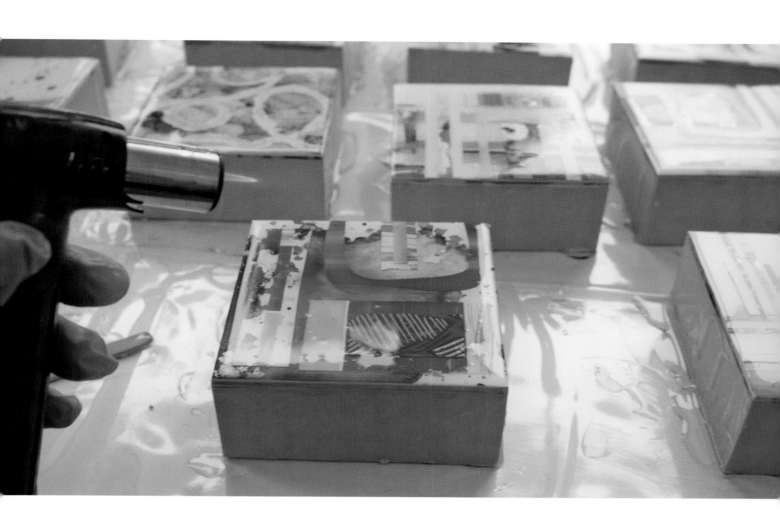

6. 모든 모드미니 표면에 레진을 고르게 덮고 나면, 소형 토치로 표면에 생긴 기포만을 제거한다. 이렇게 해야 기포를 가장 적절하고 효과적으로 제거할 수 있다. 토치를 한 곳만 너무 집중해서 쏘지 말고 빠르게 움직이며 레진 표면만 살짝 건드린다. 토치를 한 곳에 너무 오랫동안 집중해서 쏘면, 경화된 레진에 움푹 팬 부분이나 흔적이 생긴다. 모드미니 표면이 매끈한 유리처럼 보일 때까지 나무판마다 토치 작업을 계속한다.

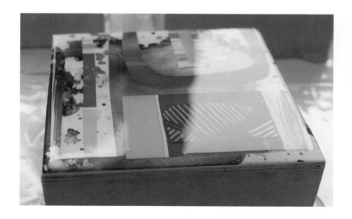

팁

레진에 먼지나 머리카락이 앉지 않았는지 꼼꼼하게 재차 확인하고 있으면 이쑤시개로 제거한다.

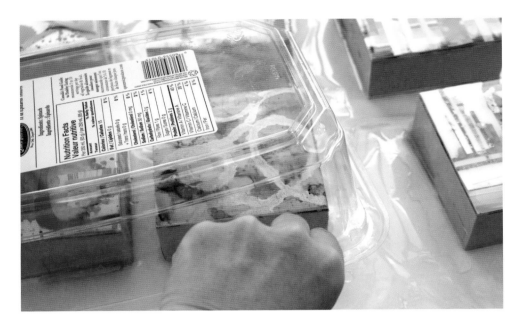

7. 각각의 작품이 보기에 만족스럽다면, 판지 상자나 플라스틱 용기로 덮어 레진이 경화되는 동안 먼지가 들어가지 않게 한다. 빈 샐러드 용기가 이런 작업에는 그만이다!

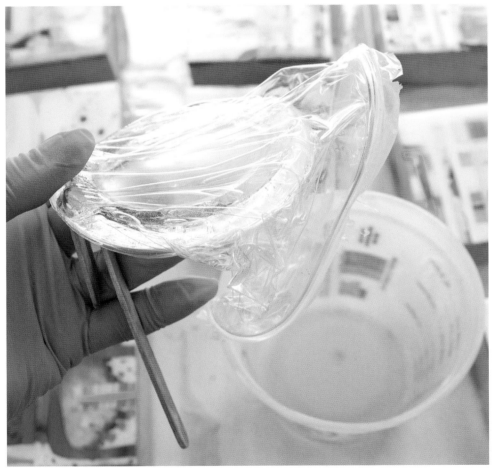

팁

• 레진 작업에 실리콘 도구를 사용하면, 경화된 레진을 벗겨내기나 세척하기도 용이하고 쓰레기도 적으며 재사용할 수 있다.

• 레진 작업에서 혼합용 용기는 플라스틱으로 된 것을 사용한다. 용기의 레진을 다 사용하면, 커다란 공예용 막대를 용기 안에 그대로 둔다. 다음 날 막대를 꺼내면 말라붙은 레진도 같이 딸려나온다. 이제 용기가 깨끗해졌으니 재사용할 수 있다.

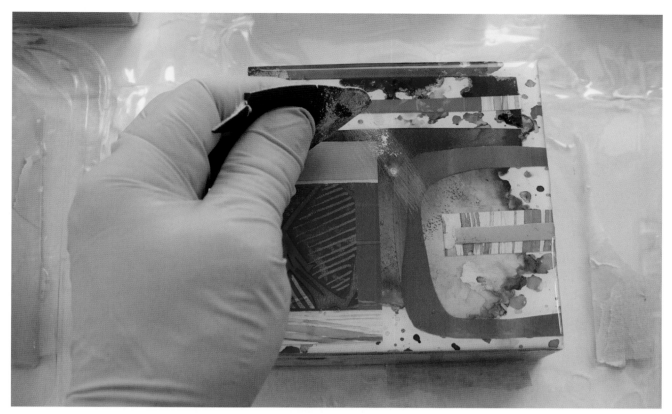

8. 레진이 경화되도록 12시간 이상 방치했다가 경화 상태를 확인하고 테이프를 전부 제거한다. 아트레진은 24시간이 지나면 완전히 경화되지만, 그 시점에는 테이프를 제거하기가 더 어렵다.

　표면이 완벽하게 경화되지 않았거나 기포가 여전히 표면에 남아 있다면, 중간 입자의 사포로 매끈하게 갈고, 보풀이 없는 천으로 닦아내거나 에어스프레이로 먼지를 날려 보낸다. 그런 다음 2차 레진 코팅도 똑같은 단계를 밟아 작업한다. 레진 층을 사포질해도 레진은 손상되지 않는다. 사포질은 흔적이 남지 않으며 2차 코팅한 가장자리를 둥글게 다듬을 수 있다.

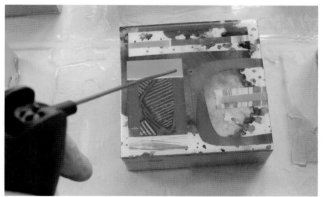

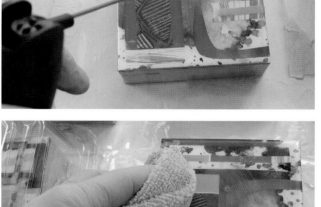

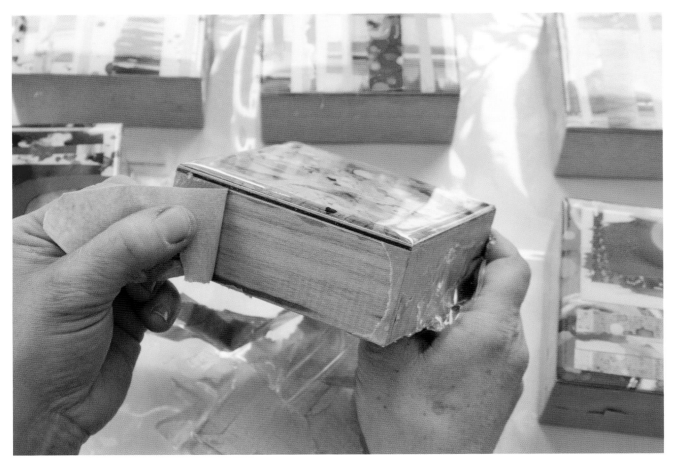

9. 작업대에서 모드미니 나무판을 조심스레 떼어낸 후 테이프를 벗겨낸다. 나무판에 달라붙은 레진을 떼어낼 필요가 없다면 측면에 테이프를 붙인 효과를 톡톡히 본 것이다.

10. 테이프를 제거하면 레진이 테이프 밑으로 스며든 게 보일 수도 있다. 때때로 이런 일은 피할 수가 없다. 추가로 몇 단계를 거치면 측면을 깨끗이 처리할 수 있다.

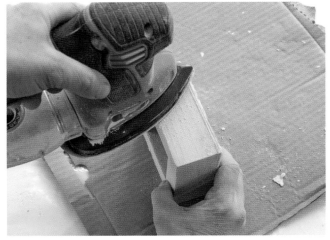

11. 입자가 중간 정도인 사포로 손으로 직접 사포질을 할 수도 있지만, 측면을 깔끔하고 매끄럽게 하려면 소형 전기 사포를 사용하는 게 가장 좋다. 저렴할 뿐만 아니라 시간과 노력을 크게 절약할 수 있다.

짜잔! 모드미니가 완성됐다. 뒤로 물러서서 작품을 감상한다.
벨크로(찍찍이)를 붙여 벽에 걸거나 선반에 올려놓는다.
모드미니 덕분에 공간이 밝게 빛나고, 멋진 선물을 할 수도 있다!

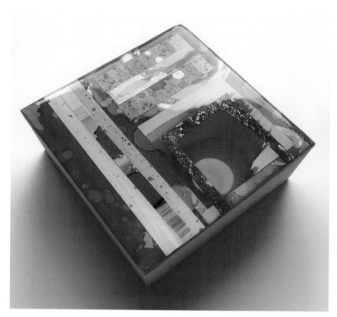
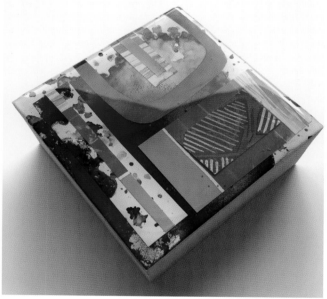
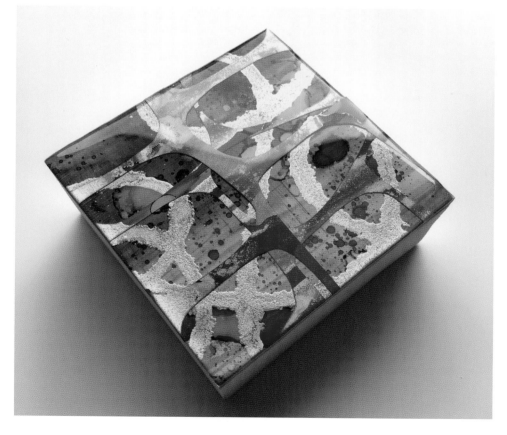

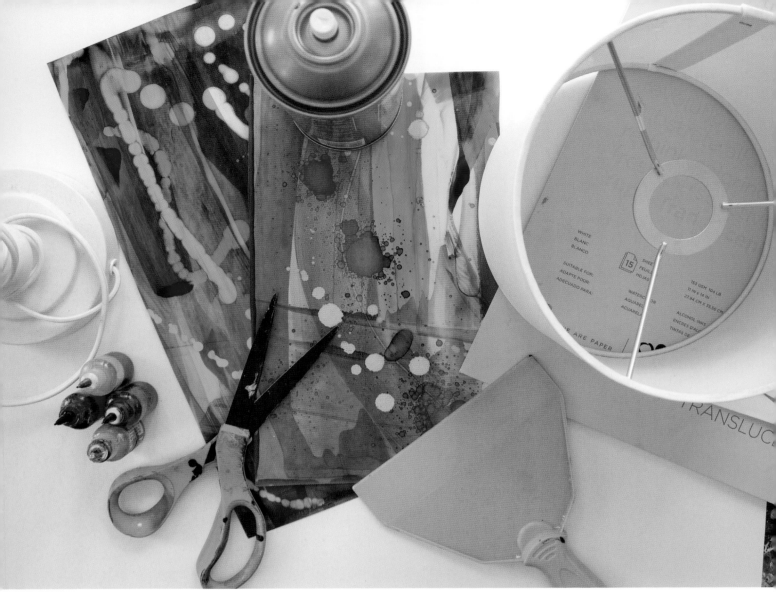

프로젝트 4

알코올잉크
양면 디자인 전등갓

나만의 알코올잉크 전등갓은 선명하고 다채롭고 만들기도 쉽다. 작업도 수월하고 기술도 거의 필요 없지만, 결과물은 깜짝 놀랄 정도로 훌륭하다. 이 작업의 최대 장점이라면 하나의 전등갓으로 2가지 디자인을 즐길 수 있다는 것이다. 한쪽 디자인에 싫증이 났다면 반대로 돌려 새로운 디자인으로 사용할 수 있다. 전등갓 안쪽은 플라스틱이고 바깥쪽은 천이나 종이 재질이다. 플라스틱합성 투명필름으로 직접 창조해낸 디자인을 무지인 기성 제품에 붙인다.

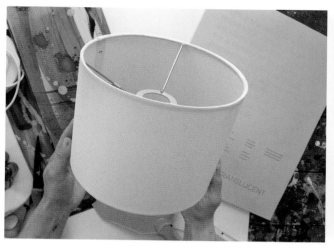

준비물

유포 또는 듀라-라 투명필름

흰색의 소형 무지 전등갓(자세한
내용은 재료 구입 안내를 참조)

알코올잉크

플라스틱 스크래퍼

3M 슈퍼77 등의 강력 스프레이
접착제

가위

전등 받침대

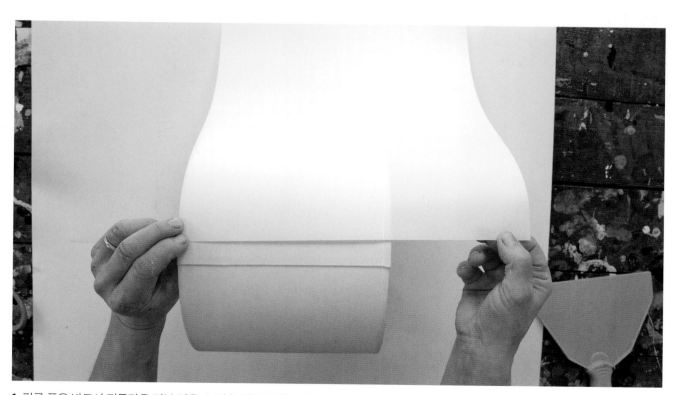

1. 필름 폭은 반드시 전등갓을 전부 덮을 수 있을 정도로 잡는다(여기에서는 28×35.5cm의 유포 투명필름 패드 시트를 사용했다).
28×35.5cm 크기의 시트 2장이면 둘레(전등갓을 똑바로 펼쳐놓았을 때의 길이)가 63.5cm인 전등갓을 다 덮을 수 있는 양면 디자인을
만들 수 있다.

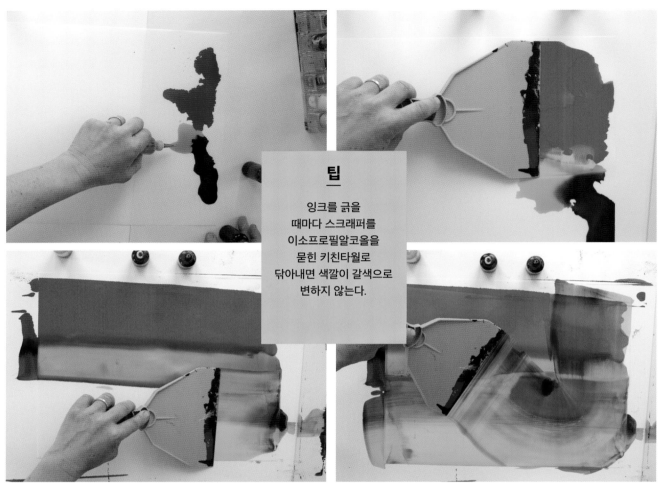

팁
—

잉크를 긁을
때마다 스크래퍼를
이소프로필알코올을
묻힌 키친타월로
닦아내면 색깔이 갈색으로
변하지 않는다.

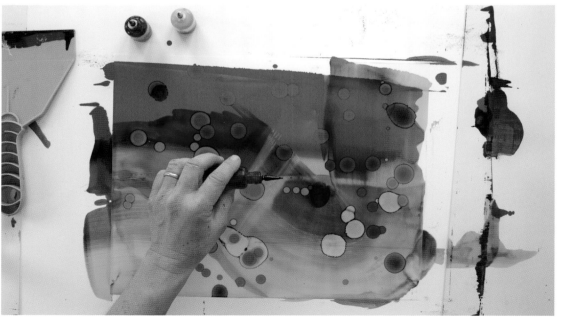

2. 알코올잉크 색을 몇 가지 선택해(여기서는 옐로·핑크·블루를 사용했다) 투명필름 한쪽 끝에 짜놓는 것으로 시작한다. 플라스틱 스크래퍼로 잉크를 한쪽 끝에서 다른 한쪽 끝으로 끌고 간다. 완벽하게 할 필요는 없다. 하고 싶은 대로 디자인하고 잉크도 몇 방울 떨어뜨린다.

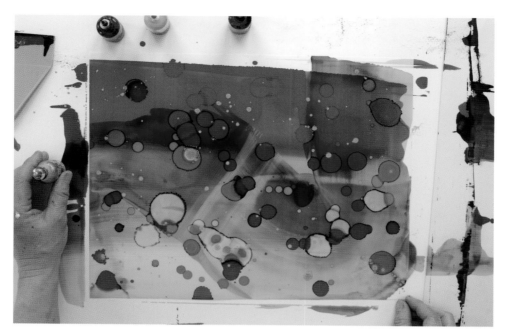

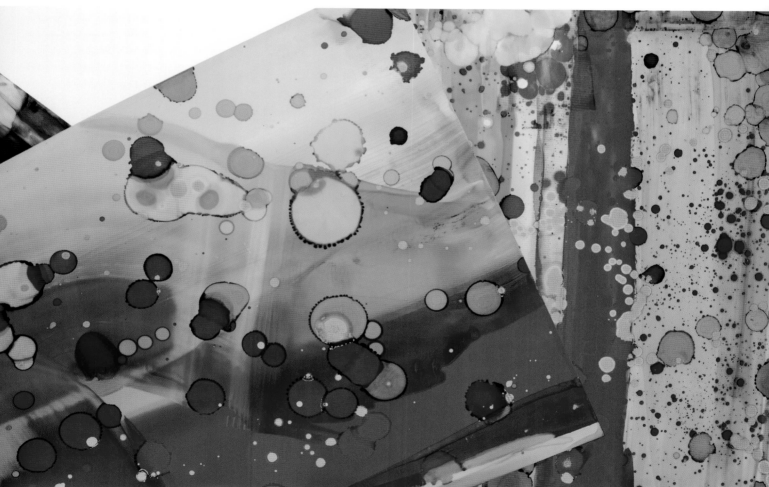

3. 디자인이 마음에 들면, 1~2분간 건조한다. 계속해서 다른 색들로 작업을 해나간다. 작업이 끝나면, 전등갓에 사용할 마음에 드는 디자인을 2가지 고른다.

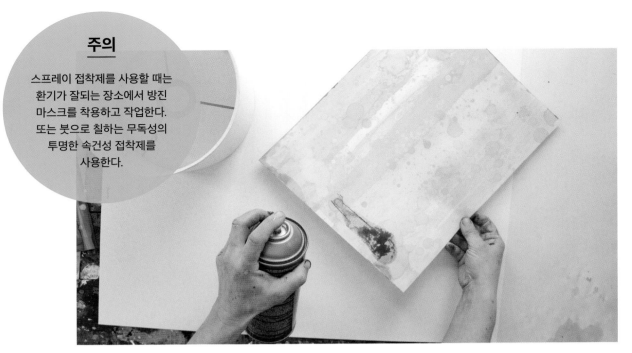

주의

스프레이 접착제를 사용할 때는 환기가 잘되는 장소에서 방진 마스크를 착용하고 작업한다. 또는 붓으로 칠하는 무독성의 투명한 속건성 접착제를 사용한다.

4. 전등갓 바깥쪽에 필름을 부착한다. 스프레이는 건조하는 동안 매우 끈적이기 때문에 작업 영역을 철저하게 보호하는 게 중요하다. 필름과 갓이 절대 떼어지지 않도록 단단히 붙인다. (여기서는 3M 슈퍼77을 사용했다.)

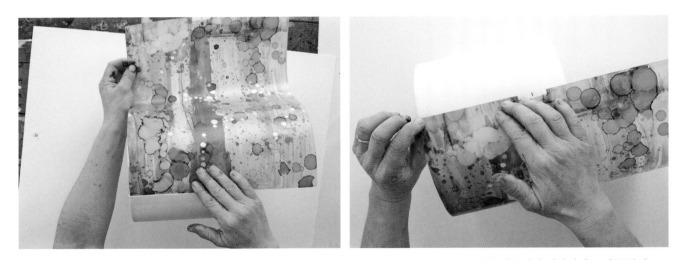

5. 필름 시트와 전등갓 가장자리를 정확하게 맞물린다. 전등갓 가장자리에 맞춰 필름을 천천히 돌리며 디자인이 제자리에 오게끔 한다. 그래야 필름 시트가 똑바로 자리 잡게 하는 데도 좋다. 갓을 돌리면서 필름을 손으로 매끈하게 펴면, 기포가 생기거나 공기가 들어가 불룩해진 데 없이 멋지고 반듯한 전등갓이 만들어진다. 필름 시트가 전부 붙을 때까지 전등갓 몸통을 계속 돌리며 작업한다.

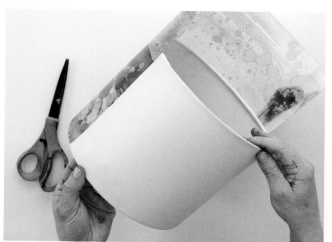
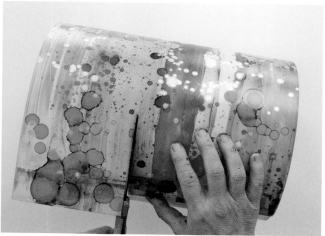
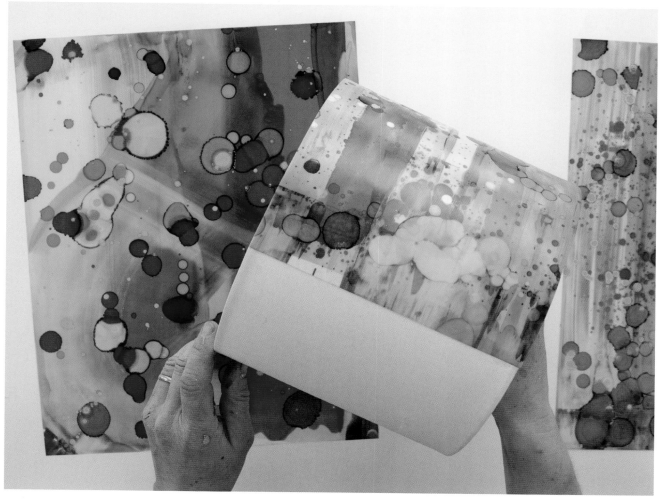

6. 전등갓의 반대쪽 가장자리를 따라 불필요한 필름을 가위로 잘라낸다.

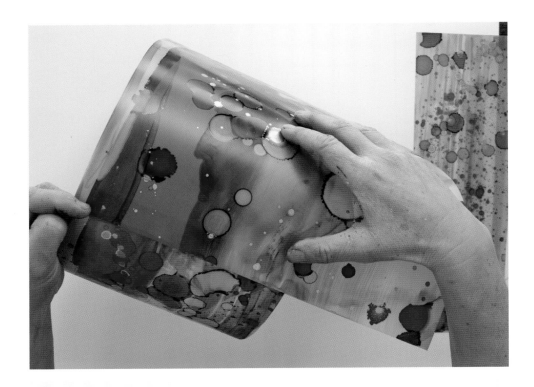

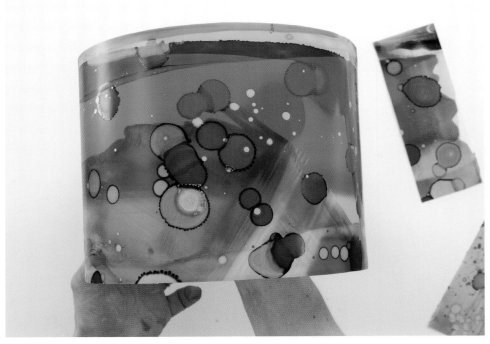

7. 이제 두 번째 시트로 이 과정을 반복한다. 두 번째 필름 시트를 첫 번째 시트와 살짝 겹친 후, 반대쪽 시트 경계선과 만날 때까지 전등갓 몸통을 돌려가며 감싼다. 갓의 경계선 측면을 깨끗이 잘라내야 전등갓이 멋지고 반듯하게 만들어진다. 갓 주위로 튀어나온 나머지 부분을 잘라낸다.

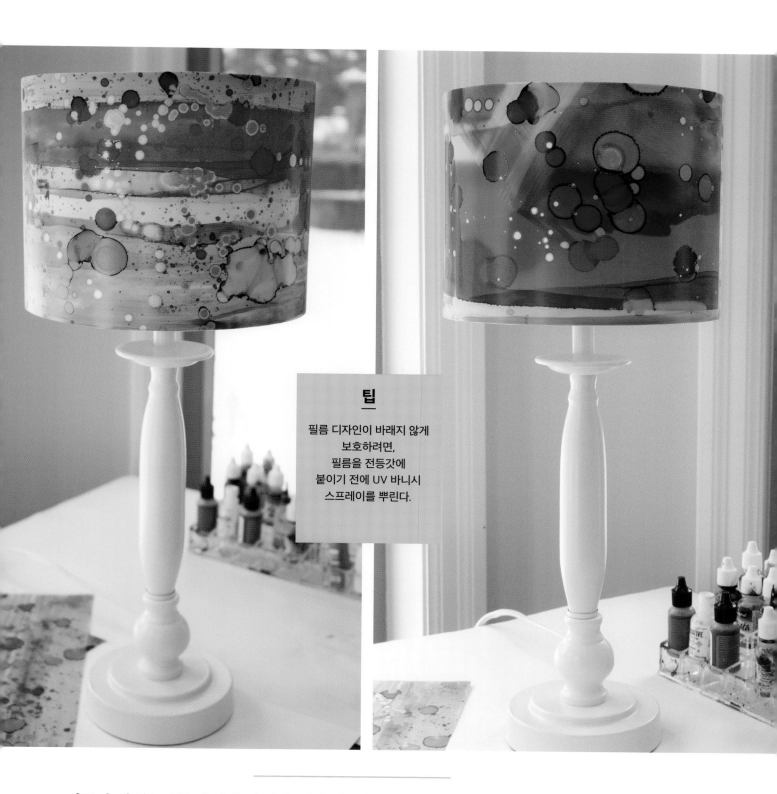

전등갓 완성! 전등 받침대에 갓을 씌운 후 전등을 돌리면 양면 디자인을 감상할 수 있다.
창가에 놓는 게 아니라면 자외선 차단 작업을 할 필요는 없다.
전구에서는 자외선이 나오지 않는다!

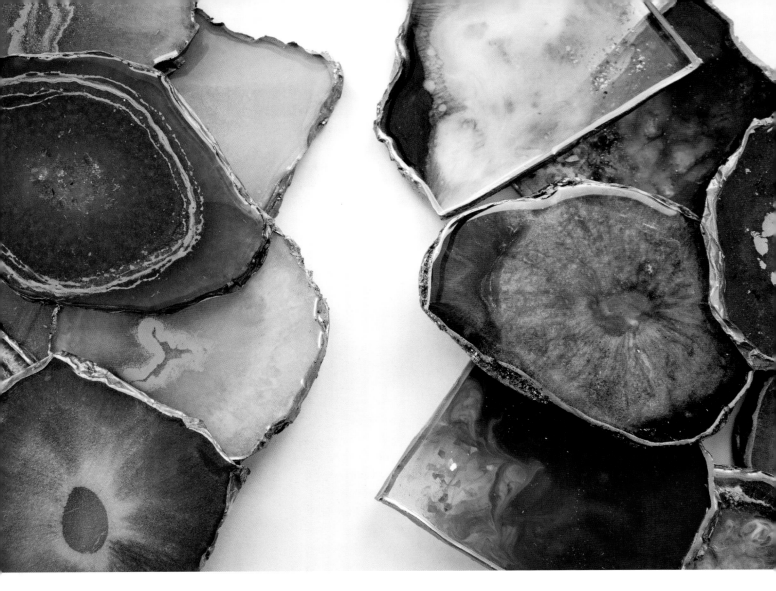

프로젝트 5

지오드/마노
단면 모양 컵받침

레진 페트리 몰드가 미술계에서 폭발적으로 인기를 얻으면서 지오드geode(정동석)와 마노agate(마노석) 조각 작업도
급증했다. 마노는 다양한 색채의 층을 지닌 광물로서 단면이 보이도록 자르면 고리 모양과 유리 같은 결정이 드러난다.
레진, 레진 틴트, 펄 안료(운모분), 공예용 글리터, 이 보석을 본뜬 유리조각 등을 활용하여 마노 스타일의 컵받침을
만드는 작업이 유행하고 있다. 마노를 만들 때는 시중에 많이 있는 실리콘 몰드를 구입해도 되고 실리콘과 코킹건으로
몰드 모형을 직접 제작해도 된다. 그러나 그야말로 독특하고 진짜 같은 마노와 지오드 작품을 만들려면, 알루미늄
테이프를 사용하여 가장자리를 들쑥날쑥하게 만들어야 한다(게다가 알루미늄 테이프에서는 실리콘 냄새도 나지 않는다!).
만들어낼 수 있는 모양은 무궁무진하다. 사각형에서 원형과 타원형에 이르기까지 원하는 대로 디자인이 가능하다!

준비물

알루미늄 사이딩 테이프(외벽용)

흰 종이

테이프

연필

가위

튼튼한 투명 비닐 샤워커튼이나
테이블보

글루건

레진 키트

레진 틴트 또는 펄 안료

혼합 용기와 계량 용기

공예용 막대

토치라이터나 히팅건

작품을 덮을 수 있는 그릇이나
상자

유성 펜, 그리고/또는 금속성
마커펜

글리터 그리고/또는
유리조각(선택)

소형 붓

매트 젤 미디엄

수평계(선택)

부직포 뒤판(선택)

마노 단면 모양 만들기

1. 진짜 마노와 놀랍도록 똑같은 모양을 만드는 핵심은 테이프에
있다. 알루미늄 사이딩 테이프는 뒤판 종이가 벗겨지게 되어
있는 접착력이 매우 뛰어나고 단단하고 두꺼운 포일이다. 이런
종류의 테이프는 주로 건축자재를 파는 가게에서 구입할 수 있다.
모양을 잡고 형태를 유지하는 데는 최고다. 일반 테이프는 이런
작업에 소용이 없다. 배관용 테이프나 도장용 테이프를 사용하면
실망스러운 결과물이 나올 수밖에 없으므로 사용하지 않는다.

2. 단단하고 평평한 작업대에서 몰드를 만들기 시작한다. 상판 표면
위에 하얀 종이 몇 장을 대고 테이프로 붙인다. 만들고 싶은 모양을
몇 가지 그려넣는다.

3. 그림을 그려넣은 종이가 충분히 덮이도록 두꺼운 비닐 샤워커튼이나 테이블보를 자른다. 잘라낸 비닐이 튀어나오거나 주름이 잡히지 않도록 잡아당기면서 매끄럽게 테이프로 붙인다.

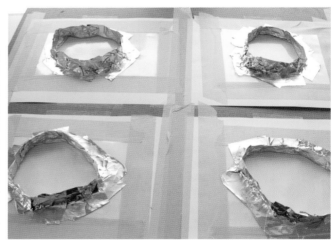

4. 알루미늄 테이프를 마노 조각을 만들 수 있을 만큼 잘라내 뒤판을 벗겨낸 다음, 그려놓은 형태를 따라 비닐 위에 붙인다. 알루미늄 테이프를 날개처럼 접어 끈끈한 부분을 바닥에 단단히 붙인다. 원하는 형태가 나올 때까지 알루미늄 테이프를 한 부분씩 계속해서 붙여나간다. 테이프 사이에 레진이 빠져나갈 수 있는 틈이나 공간이 생기지 않도록 한다. 그렇게 되면 안 된다! (틈이 생기면 바로 막을 수 있도록 글루건을 준비한다.)

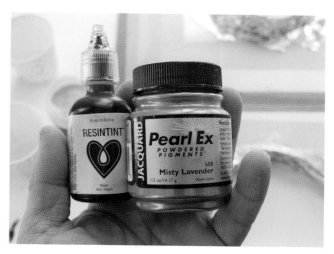

5. 레진에는 레진 틴트(액상 조색제)와 펄 안료(분말 조색제) 등 다양한 방법으로 착색을 할 수 있다. 틴트나 펄 안료의 양에 따라 레진의 투명도나 불투명도가 결정된다. 메탈릭 펄 안료를 사용하면 레진에서 빛이 나는 것처럼 보인다. 그렇다고 색을 과도하게 추가해서는 안 된다. 일반적으로 레진에 색료를 10% 이상 추가하면 경화가 제대로 이루어지지 않을 수도 있다.

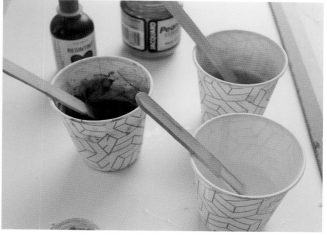

6. 레진을 섞어 좀 더 작은 여러 용기에 나눠 부은 다음 여기에 펄 안료나 레진 틴트를 첨가한다. 공예용 막대로 조색제를 넣은 레진을 휘젓는다. 특히 경화된 레진에 뭉친 펄이 남지 않도록 충분히 젓는다.

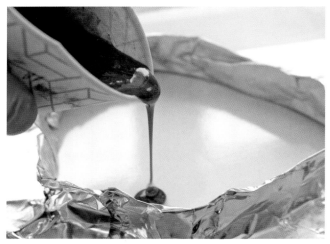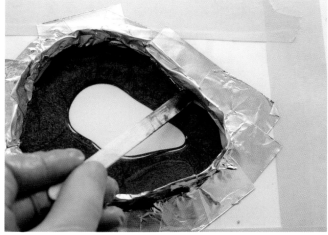

7. 첫 번째 색을 섞은 레진을 가장자리 안쪽을 따라가며 둥그렇게 붓는다. 필요하면 공예용 막대로 레진을 움직여서 이리저리 조형한다.

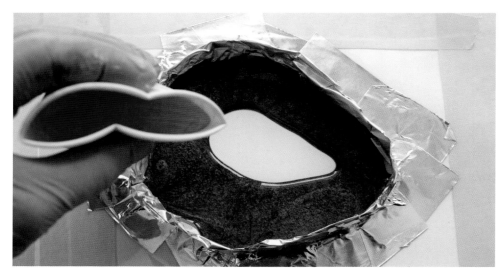

8. 방금 부은 레진 안쪽을 따라가며 두 번째 색으로 같은 과정을 반복한다. 또 다른 색으로 이 과정을 되풀이해도 된다. 레진이 너무 두꺼워지지 않도록 몰드에 붓는 레진의 높이에 주의한다.

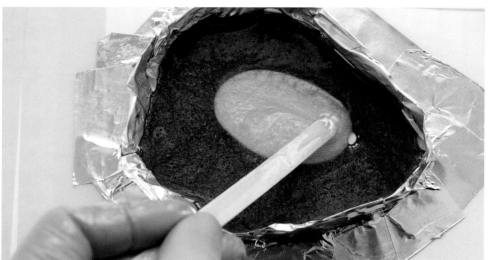

팁

레진이 알루미늄 벽의 절반을 넘도록 채우지는 않는다. 레진이 너무 두꺼우면 제대로 경화되지 않을 수도 있다.

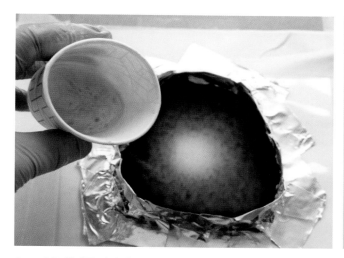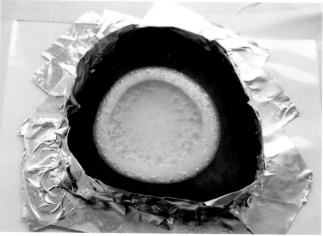

9. 그다음 형태를 내려면, 먼저 중앙에 붓기를 해야 하는데, 그래야 착색된 레진 층들이 밖으로 밀려난다. 맨 마지막 중앙 붓기로 레진을 밀어내야 경화된 컵받침의 중심이 투명하게 보인다.

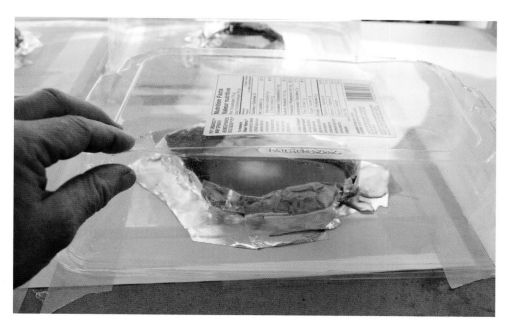

팁

토치 작업에 관한 자세한 내용은 모드미니 레진 단계 과정을 참고하거나 이 책에 작업할 때 필요한 요령과 팁을 실어놓은 레진 관련 질문/문제해결 페이지를 살펴본다.

10. 레진은 경화가 진행되는 동안에도 끊임없이 변형된다. 따라서 작업을 시작했을 때의 레진 형태가 항상 끝까지 유지되는 것은 아니다. 하지만 레진을 조형하는 단계에서 사용하는 제품 브랜드에 따라 레진을 어느 정도 원하는 대로 다룰 수는 있다. 예를 들면 아트레진의 작업시간은 약 45분이다. 소용돌이를 만들려고 아트레진을 붓자마자 이쑤시개로 이리저리 휘저어놓으면, 그 모양이 유지되지 않는다. 그러나 아트레진을 좀 더 내버려두었다가 작업시간이 끝나갈 무렵 소용돌이를 몇 줄 만들어놓으면 경화된 작품에서 소용돌이가 더욱더 세밀하게 드러날 가능성이 높다. 레진은 시행착오를 겪어야 익힐 수 있는 재료이므로 신나게 실험하며 변형되는 모습을 지켜보자!

11. 레진의 형태가 경화되기 전에, (필요한 경우) 가볍게 토치 작업을 하여 기포를 제거하고 바탕 주변에 새는 부분은 없는지 확인한다. 새는 부분이 있으면, 글루건으로 새지 않게 막는다. 먼지가 앉지 않도록 용기를 덮고 12시간 이상 내버려둔다.

알루미늄 테이프 제거하기

형태를 볼 수 있도록 알루미늄 테이프를 벗겨가며 비닐판에서 떼어낸다. 가장자리부터 알루미늄을 제거한다. 레진 모양 전체가 계속 좀 휘어져도 알루미늄을 제거하기에는 더 용이하므로 괜찮다. 이 단계에서는 테이프가 틈새에 끼어 있는 경우가 있으므로 참을성이 약간 필요하다. 필요한 경우에는 이 쑤시개나 핀으로 성가신 부위에 달라붙은 테이프를 제거한다. 일단 알루미늄이 모두 제거되면, 가장자리가 울퉁불퉁한 마노 단면 모양만 남는다. 작업대 위에 단면 모양들을 수평으로 놓고 레진이 휘어지지 않을 때까지 경화시킨다.

주의

알루미늄 테이프는 레진이 완전히 경화되기 **전**에 제거해야 한다. 레진이 경화되고 나면, 알루미늄 테이프를 제거하기 어렵다. 일단 레진이 완전히 굳으면(아트레진의 경우 24시간), 알루미늄 테이프가 떼어지지 않는다!

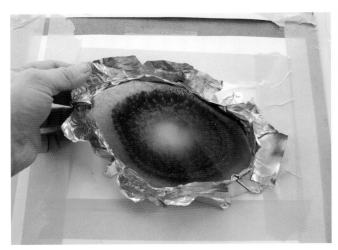
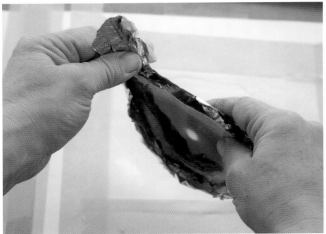

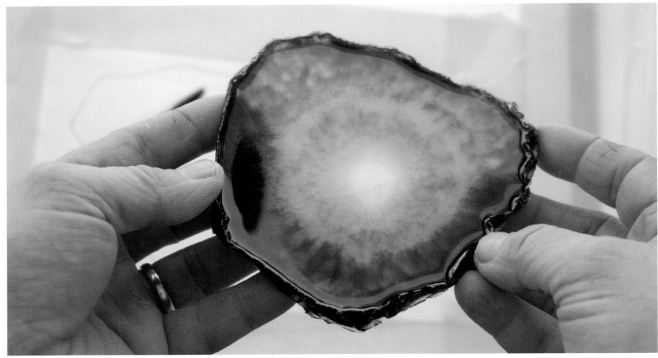

마노 모양 장식하기

다음에는 유성 펜과 금속성 마커펜으로 마노 단면 모양을 즐겁게 장식해보자. 가장자리는 금박 물감, 금속성 아크릴물감, 또는 금색 마커펜으로 마무리한다. 이 시점에서 마노 단면 모양의 가장자리를 천연 보석처럼 거칠게 남겨두는 것도 좋다. 가장자리를 좀 더 매끈하게 마무리하고 싶으면 레진을 한 겹 더 입히면 된다.

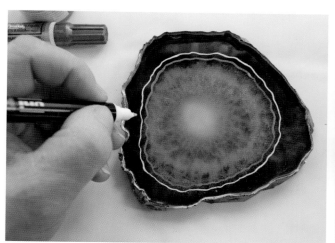
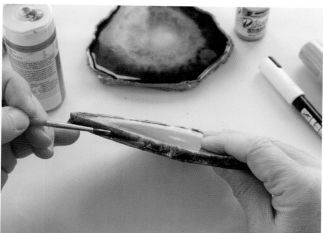

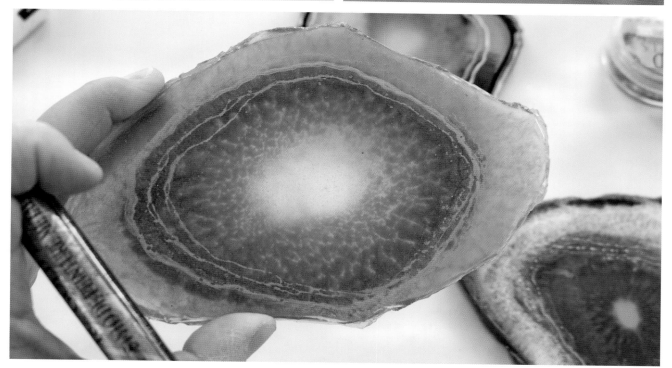

2차 레진 코팅은 선택

가장자리를 굴곡 없이 매끈하게 만들고 싶으면 레진을 한 겹
더 입히면 된다. 두 번째 레진을 입히기 전에 유리 조각이나
글리터를 붙여 장식 효과를 배가할 수도 있다. 소형 붓에 매트
젤 미디엄이나 투명한 속건성 접착제(에폭시본드)를 묻혀 원하
는 자리에 붙인다.

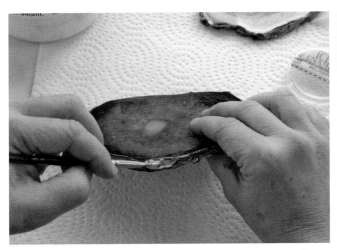
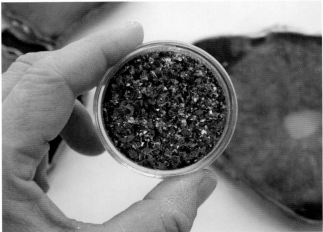

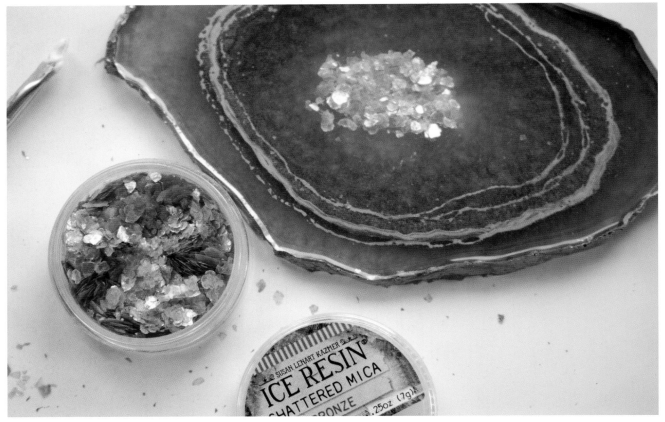

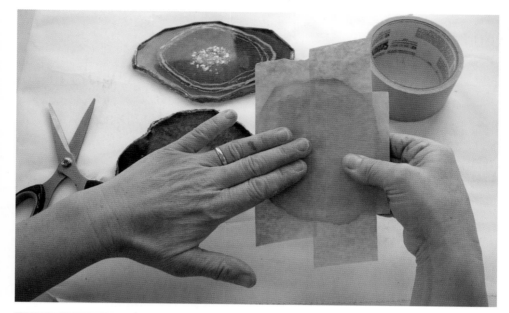

1. 2차 레진 코팅 전에, 컵받침 뒷면에 테이프를 붙이고 가장자리를 깨끗하게 잘라낸다. 이렇게 하면 레진이 흘러 아랫면에 들러붙는 것을 방지할 수 있다.

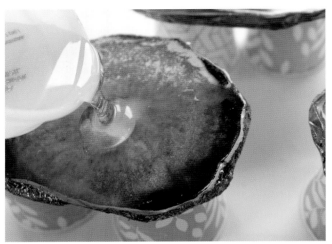

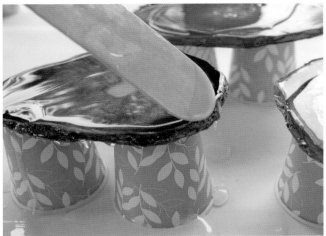

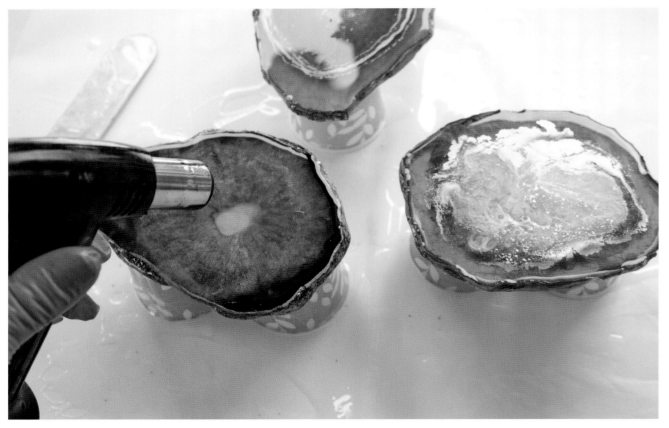

2. 마노 단면 모양을 표면을 보호 처리한 작업대에 놓인 종이컵 위에 올려놓고, 수평으로 놓였는지 반드시 확인한 다음 레진을 입힌다. 공예용 막대로 매끈하게 매만진 후에, 필요할 경우 토치 작업을 하고, 용기로 덮고 하룻밤 경화되도록 둔다.

3. 뒷면 테이프를 떼어낸다. 뒷면 보호를 위해 부직포를 오려 붙이거나 미끄럼 방지 보호도트를 붙인다. 이제 컵받침을 사용할 준비는 끝났다!

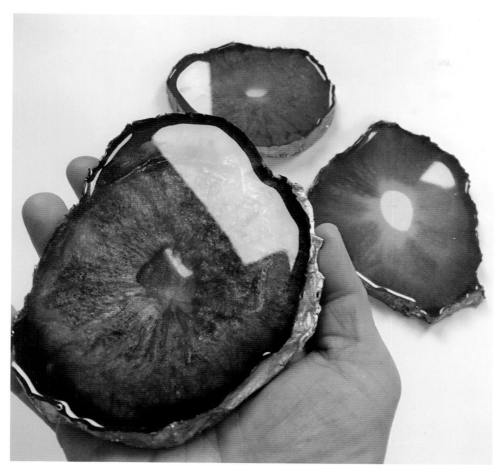

팁

제품에 따라 뜨거운 음료를 표면에 직접 올려놓으면 견디지 못하는 레진도 많다.
사용할 레진 브랜드가 뜨거운 음료를 사용하기에 적합한지 확인하라. 아트레진은 49도까지의 열에 견딜 수 있다.

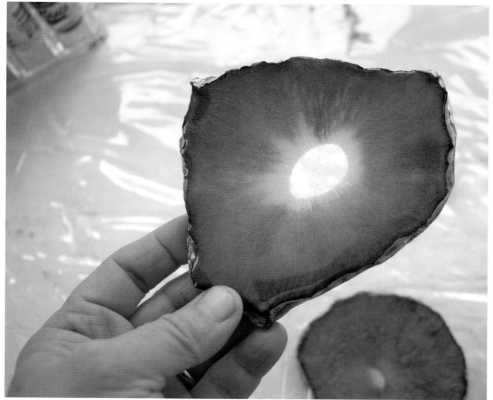

2가지 기법을 활용한 알코올잉크 세라믹 컵받침

알코올잉크는 물이나 공기가 통과하지 않는 어떤 재질에서든 사용할 수 있다. 물론 세라믹도 가능하다. 표면에 알코올잉크를 떨어뜨리거나, 칠을 하거나, 입으로 불어 흥미로운 패턴과 색상, 디테일을 지닌 작품을 만들 수 있다. 세라믹 타일은 알코올잉크로 작업하기 가장 쉬운 바탕 재질 중 하나인데, 이소프로필알코올로 표면에 묻은 잉크를 깨끗이 닦아내면 다시 사용할 수 있기 때문이다. 타일에서 색이 선명한 결과물을 얻으려면 색을 몇 가지만 사용해야 한다. 이 프로젝트에서는 2가지 기법을 이용하여 서로 다른 2가지 스타일을 창출한다. 결과물을 보면 많은 시간을 투입한 것처럼 보이지만, 사실 몇 분이면 완성된다.

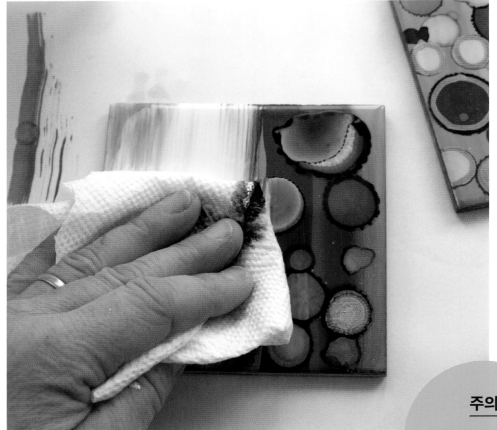

준비물

어떤 모양이든 타일이면 가능

키친타월

이소프로필알코올 또는 혼합용 용액

엠보싱(양각) 힛툴

금색 마커펜, 또는 금색 엠보싱파우더

스펀지 붓

수성 바니시 스프레이

UV 바니시 스프레이

주의

책 시작 부분에 간략하게 설명한 안전 관련 권고를 준수한다.

기법 1
엠보싱 힛툴을 사용한 컵받침

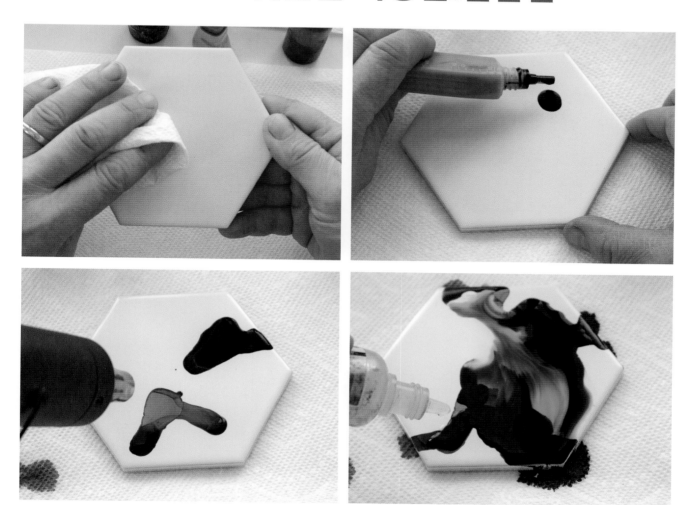

1. 키친타월에 알코올을 적셔 타일을 깨끗이 닦는다. 알코올잉크 물감을 2~3가지 골라 타일 위에 몇 방울 떨어뜨리고, 엠보싱 힛툴을 사용하여 건조시킨다. 그런 다음, 이소프로필알코올이나 혼합용 용액을 물감 위에 충분히 떨어뜨린다.

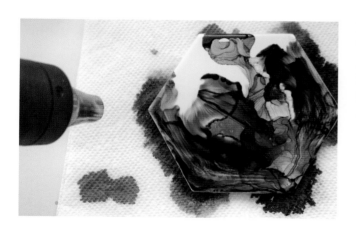

2. 물감이 서로 엉켜서 고리 모양처럼 보이는 이 기법은 헤어드라이어 대신 엠보싱 힛툴을 사용하는 게 핵심인데, 이 도구는 세기를 약하게 설정해도 크게 힘들이지 않고 알코올잉크가 퍼지도록 바람을 쏠 수 있다. 엠보싱 힛툴은 히팅건보다 열기와 바람이 부드럽게 나와 제어하기가 쉬우므로, 물감이 서로 엉켜서 복잡한 고리 모양을 이루는 효과를 낼 수 있다.

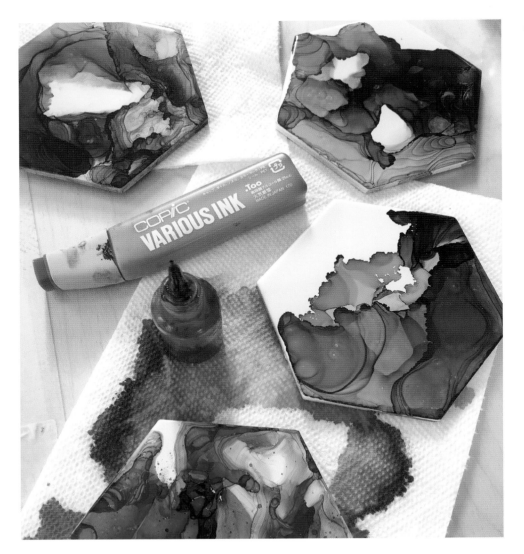

3. 이러한 효과를 내려면, 엠보싱 힛툴을 잉크 용액이 묻은 자리 약간 위에서 들고, 몇 초 간격으로 앞뒤로 움직이며 잉크를 말린다. 잉크는 물웅덩이처럼 움직이다 원형을 이루며 마르게 된다. 이 기법을 활용하면 잉크는 10~20초 안에 마른다. 잉크 용액이 더 필요하면 더 첨가해서 이 과정을 반복한다. 다양한 타일에 서로 다른 색상의 물감으로 시도해본다. 바로 그렇게!

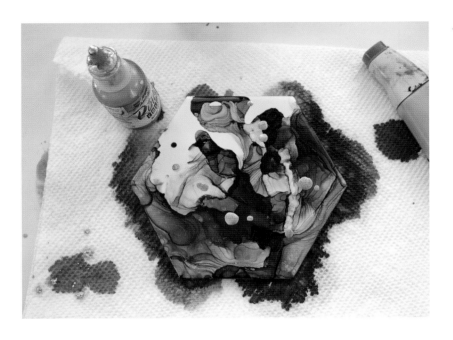

4. 금색 알코올잉크를 몇 방울 떨어뜨리거나, 금색 엠보싱파우더를 사용한 후 엠보싱 힛툴로 마무리한다.

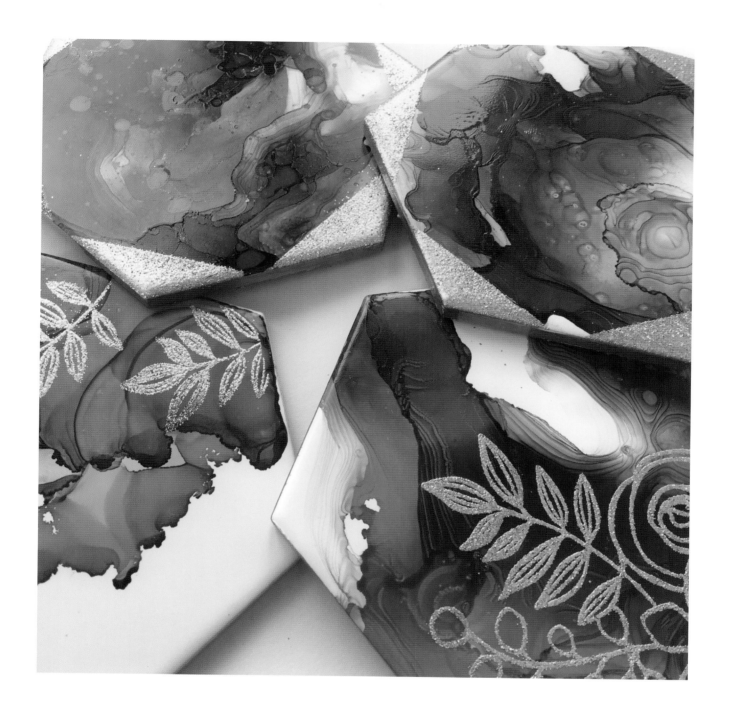

엠보싱 스탬프 작업을 추가하면 타일의 수준이 한 차원 높아진다.
엠보싱 작업을 좀 더 자세히 알고 싶다면 나의 알코올잉크 동영상 강의를 참고한다.
주소는 www.youtube.com/janemonteith이다.

기법 2
스펀지 붓을 사용한 타일 컵받침

이 기법 역시 몇 분이면 타일 작품을 완성할 수 있다.
금색의 유성 마커펜으로 타일에 질감과 장식 효과를 가미하기도 한다.

1. 먼저 키친타월에 이소프로필알코올을 묻혀 타일을 깨끗이 닦는다. 스펀지 붓을 준비하여 여러 가지 잉크 색을 스펀지 끝에 짜놓는다.

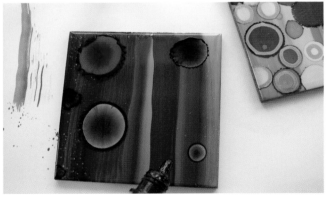

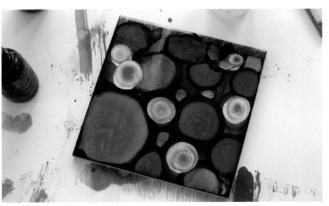

2. 잉크를 묻힌 스펀지 붓으로 타일을 여러 차례 훑으면 다양한 색상의 줄무늬가 만들어진다. 줄무늬가 마르면, 여러 색상의 잉크 방울을 줄무늬 위에 번갈아 떨어뜨려 동그라미를 만든다. 알코올을 몇 방울 추가하면 동그라미가 원하는 만큼 밝아진다.

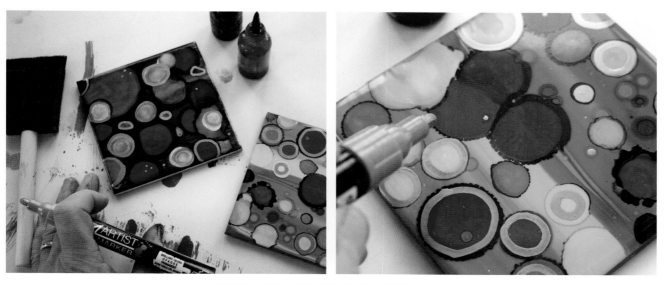

3. 타일이 다 마른 후에 금색 무늬를 그려넣는다.

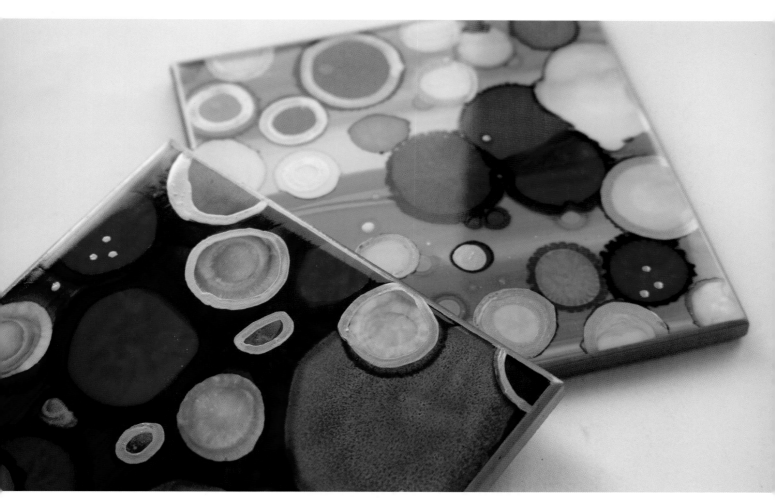

4. 타일을 보호하려면, 프로젝트 3에서 설명한 대로, 수성 바니시 스프레이를 뿌려 색이 번지는 것을 방지하고 UV 바니시 스프레이를 분사해 색 바램을 막는다. 타일 컵받침에 레진을 덧씌우기도 하고, 뒤판에 부직포를 오려 붙여 마무리해도 된다(프로젝트 5 참고).

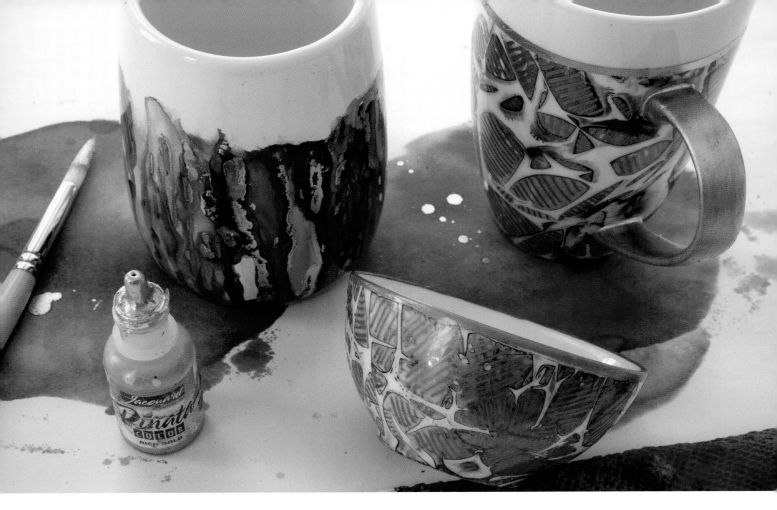

2가지 기법을 활용한 플루이드 세라믹 그릇과 머그잔

재미있으면서도 간단한 이 기법들을 활용하면 3가지 색상만으로 장식용 작품을 제작할 수 있다. 각 기법은 서로 약간씩 달라서 친구들이 결과물들을 구경하고 나면 어떻게 만들었는지 궁금해 마지않을 것이다. 선물용으로도 아주 그만이다!

준비물

작업대를 보호할 검은색 비닐봉지나 비닐 테이블보

보호장갑

흰색 세라믹 그릇과 머그잔

키친타월

금색 알코올잉크를 비롯한 여러 색의 알코올잉크 (여기에서는 자카드 세뇨리타

마젠타, 바자 블루, 리치 골드를 사용)

혼합용 용액이나 이소프로필알코올

스펀지 붓

금색 유성 마커펜(여기에서는 페베오 4 아티스트 마커^{Pebeo 4 Artist Marker} 사용)

비닐랩

마스킹테이프

작은 그림붓

크릴론 바니시 스프레이

크릴론 또는 골든 UV 바니시 스프레이(선택)

기법 1
드롭 앤 푸어 세라믹 그릇

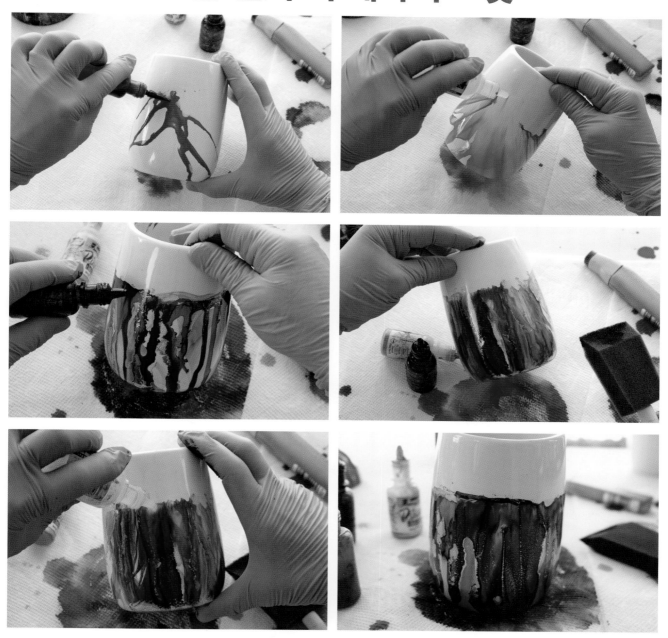

1. 작업대를 검은색 비닐봉지나 비닐 테이블보로 덮는다. 장갑을 끼고 키친타월을 깔고 그 위로 세라믹 그릇을 든다. 그릇을 비스듬히 기울여 잉크 한 가지 색을 세라믹 그릇 상단 3분의 1 지점에서 떨어뜨린다. 그릇을 한 바퀴 돌려가며 잉크를 계속 떨어뜨린다. 잉크가 흘러 키친타월로 떨어지도록 내버려둔다. 같은 방식으로 알코올이나 혼합용 용액을 그릇 주위로 흘러내리게 해 알코올잉크가 부드럽게 섞이도록 한다. 두 번째 잉크 색, 그다음에는 금색을 계속해서 떨어뜨린다. 색들이 서로 좀 섞이도록 스펀지 붓으로 한 차례 쓸어내린다. 만족스러운 색이 나올 때까지 되풀이한다. 번진 자국은 키친타월에 알코올을 묻혀 닦아낸다.

기법 2
질감이 살아 있는 세라믹 머그잔

비닐랩을 활용하는 기법은 내가 가장 좋아하는 알코올잉크 기법 중 하나다. 이 기법은 작업하기에 매우 수월하고 결과물을 보면 항상 절로 미소가 지어진다. 금색을 가미하면 완성된 작품에 깜짝 놀랄 만한 효과가 더해진다. 이 기법을 장신구 그릇에 활용해도 근사해 보인다.

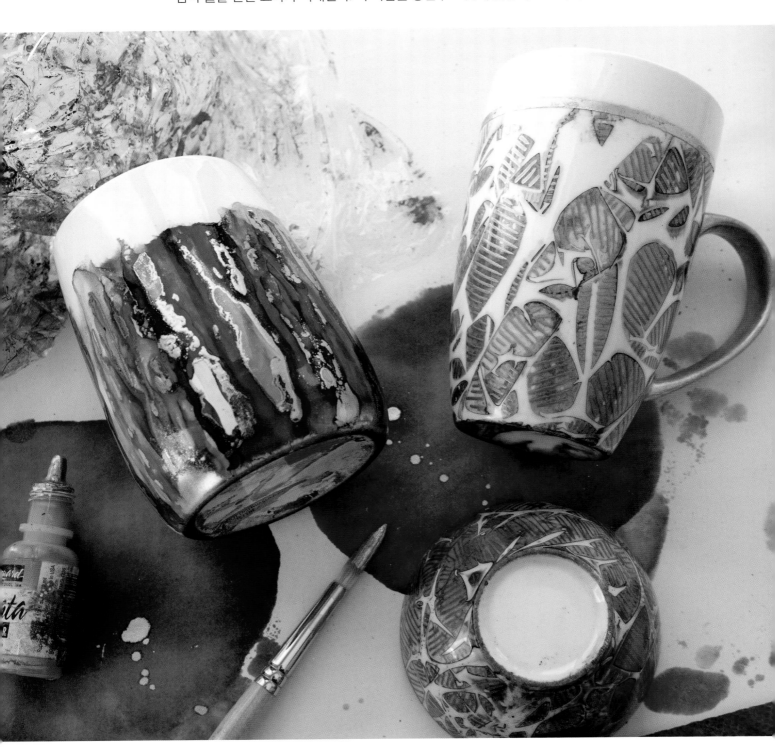

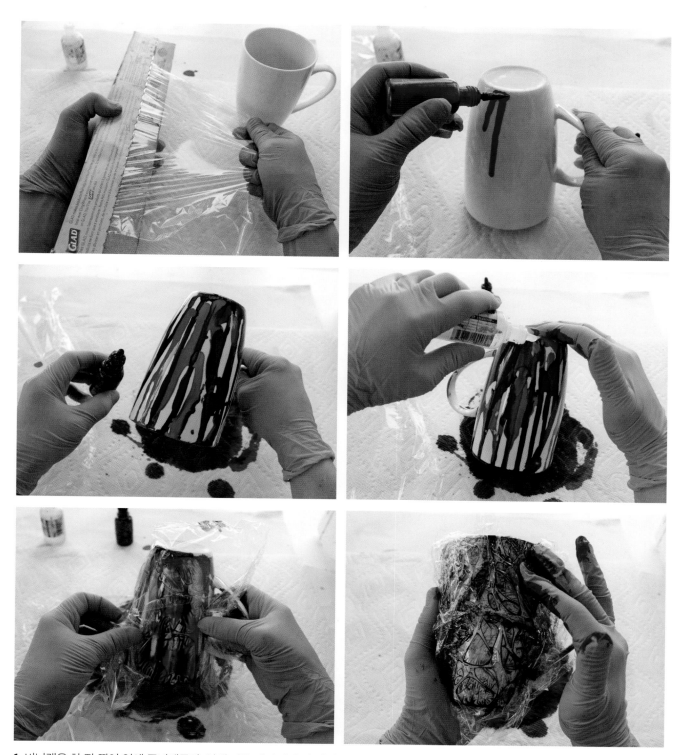

1. 비닐랩을 한 장 찢어 옆에 준비해둔다. 앞에 나온 세라믹 용기 기법 1과 동일하게 작업을 시작해 머그잔이 전부 덮이도록 몇 가지 잉크 색을 머그잔 둘레에 떨어뜨린다(머그잔 안쪽이나 꼭대기 부분에 얼룩이 생겨도 마지막 단계에서 깨끗이 닦아낼 테니 걱정하지 않아도 된다). 혼합용 용액이나 알코올을 머그잔 둘레에 충분히 뿌린다. 머그잔이 젖어 있는 동안 재빨리 비닐랩으로 머그잔 전체를 감싼 후 잉크 색들이 멋지게 섞이도록 비닐랩을 마구 구겨놓는다. 필요하면 비닐랩 밑으로 잉크를 더 추가한다. 비닐랩 속에 갇힌 알코올이 복잡한 무늬를 형성할 때까지 비닐랩을 누르기도 하고 움직이기도 하면서 작은 공기주머니들을 만든다. 머그잔을 24시간 동안 건드리지 않고 세워둔다.

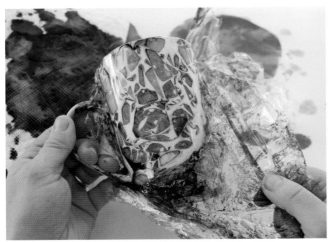 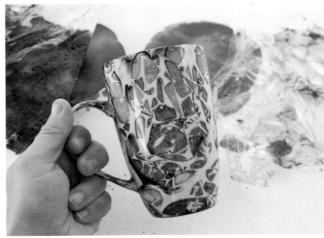

2. 24시간 후, 비닐랩을 제거하면 건조한 잉크의 세부 문양이 드러난다. 비닐랩을 너무 일찍 제거하면 잉크가 완전히 마르지 않을뿐더러 극적인 효과가 반감되므로 주의한다.

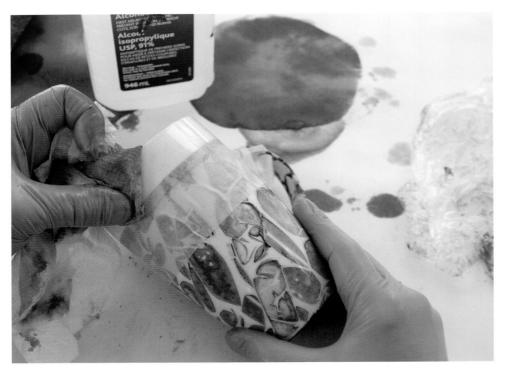

3. 입술이 닿는 머그잔 윗부분은 깨끗하게 닦아내고 머그잔 안에 생겼을지도 모르는 얼룩은 전부 없애고 싶을 것이다. 머그잔 둘레에 마스킹테이프를 일정하게 붙여 그 위쪽에 묻은 잉크를 제거할 수 있도록 표시한다. 잉크 자국이 조금도 남지 않게 알코올로 깨끗이 닦아낸다.

팁

- 이런 세라믹 용기 제작에 사용되는 제품들은 입에 들어가면 안전하지 않다. 이런 기법을 머그잔 제작에 활용할 때는 머그잔 윗부분은 건강을 위해 반드시 여백으로 남겨두어야 한다.

- 금색을 작게 분할하면 더 부드럽게 보인다. 금속성 잉크를 세라믹 용기에 떨어뜨린 직후 알코올을 한 방울 첨가한다.

- 더 부드럽게 보이려면 잉크는 더 적게, 혼합용 용액이나 알코올은 더 많이 사용한다.

- 잉크가 말라붙은 키친타월을 남겨두었다 알코올을 묻혀 유포지를 쓸어내리는 스와이프 기법을 사용할 때 활용한다.

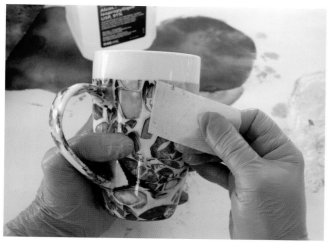

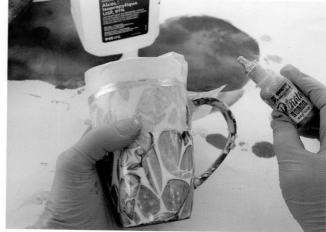

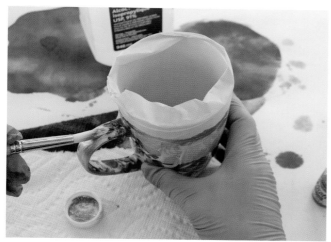

4. 마스킹테이프를 제거하고 잉크가 시작되는 위쪽 가장자리 둘레의 폭이 좁고 가느다란 줄을 테이프로 다시 마스킹한다. 소형 붓으로 테이프 선을 따라 금색 알코올잉크를 칠한다. 머그잔 손잡이도 금색으로 칠한다. 마지막으로 세밀한 표현을 더하려면 여백(흰색 부분) 안이나 비닐랩으로 생겨난 색색의 조각들 위에 금색 마커펜으로 줄을 긋는다.

5. 세라믹을 보호하려면 크릴론 바니시 스프레이를 뿌려 여러 번 코팅한다. 한 번 코팅하고 다 마른 후에 다시 코팅한다. UV 바니시 스프레이도 추가하는 게 좋다. 크릴론이나 골든 UV 아카이벌 스프레이의 효과가 좋다. 이런 작품들은 식기세척기에서는 사용하지 않는 게 좋다.

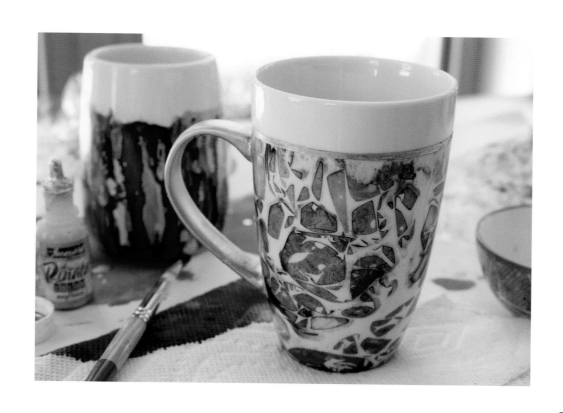

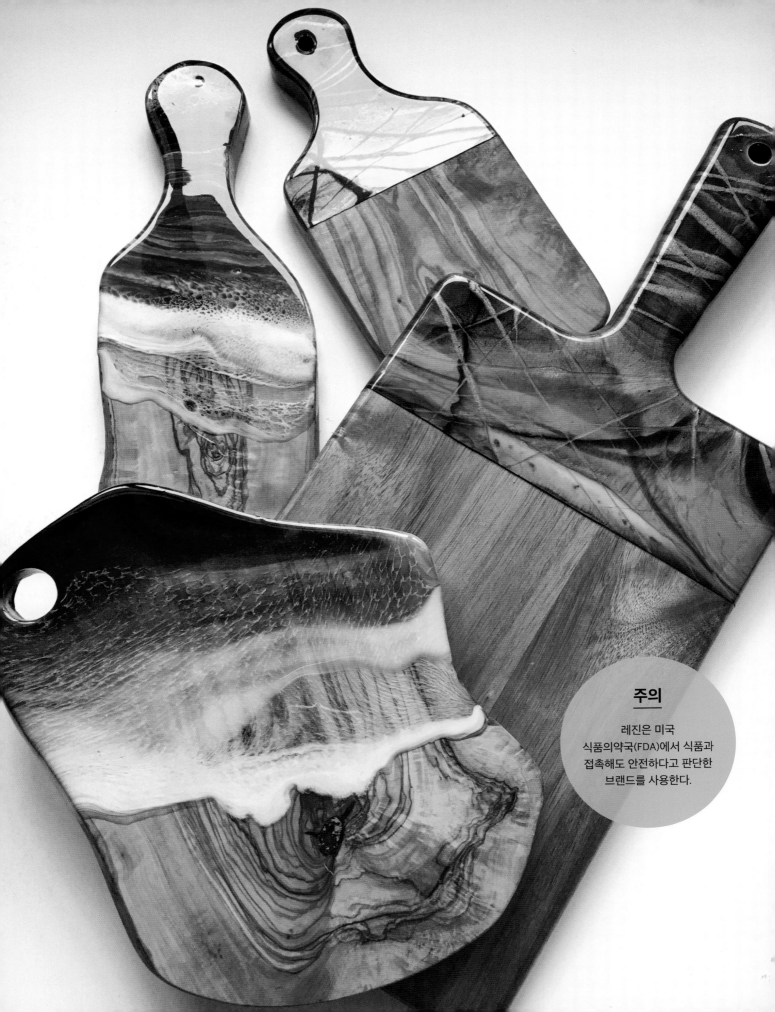

2가지 스타일로 레진 푸어링한 치즈도마

레진은 어디에나 마음껏 도포할 수 있어서 좋다! 목재가 빠르게 인기를 얻고 있다.
원목 탁자 상판에서 플레이팅 도마까지 아름답고도 실용적인 레진 미술품들을 만들 수 있다.
이번 프로젝트에서는 2가지 스타일의 치즈용 도마, 즉 추상적인 직선 스타일 도마와
파도가 일렁이는 바다가 떠오르는 도마를 만들게 될 것이다.

준비물

작업대를 보호할 검은색
비닐봉지나 비닐 테이블보

도장용 테이프

선택한 나무 도마

가위

미술용 펜이나 붓(선택)

혼합용 용기

레진 키트

잘 구부러지는 컵들

펄 안료

공예용 막대

보호장갑

수평계

소형 토치라이터(선택)

미술작품을 덮을 용기나 상자

페이퍼커팅 칼(선택)

입자가 중간 정도인 사포

히팅건(기법 2에서 사용)

팁

레진을 나무에 바르면
가끔 가스가 배출되어
완성된 작품에 미세한
기포가 생기기도 한다.
가공처리하지 않은
원목으로 작업할 경우에는
레진을 입힐 부분에
먼저 우드실러를 붓으로
발라두는 게 좋다.

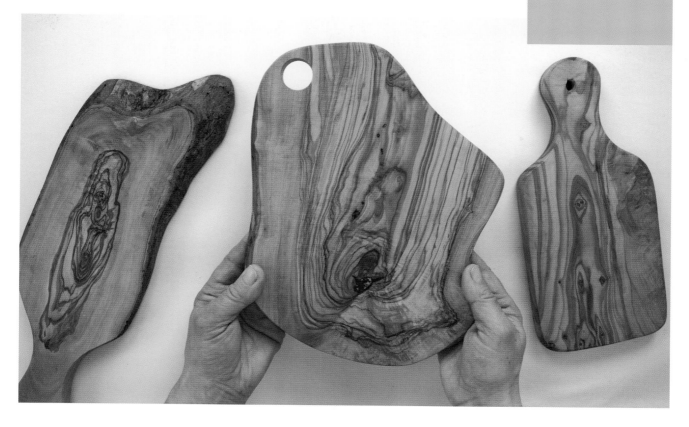

직선 스타일 도마

이 첫 프로젝트에서는 다양한 색의 선으로 이루어지고 끝부분이 직선인 추상 스타일의 도마를
제작한다. 2가지 색 펄 안료, 즉 금색과 불투명한 색을 선택해 레진에 색을 입힌다.

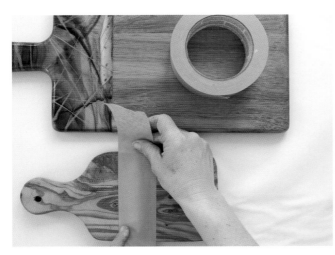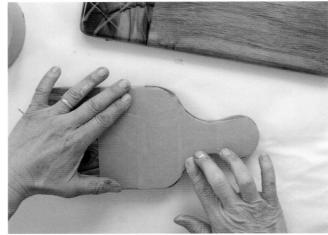

1. 레진이 흘러도 문제가 되지 않도록 작업대를 검은색 비닐봉지나 비닐 테이블보로 덮는다. 그런 다음 도장용 테이프를 도마 위에
직선으로 붙인다. 도마 뒷면까지 빙 돌려 테이프를 붙인다. 다음에는 레진이 흘러도 묻지 않도록 도마 아랫면이 다 덮이게 테이프를
붙인다. 테이프가 아랫면 끝까지 오면 잘라낸다.

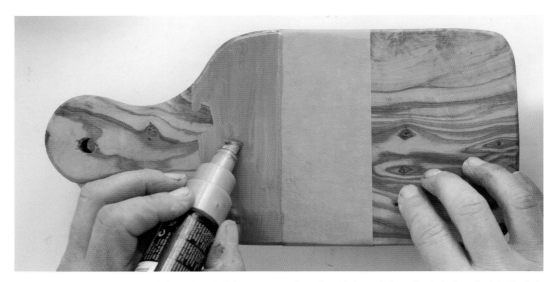

2. 첫 번째 레진을 붓기 전에 페인트 마커펜이나 붓으로 도마 표면을 칠하는 것이 좋다. 다만 나중에 사용할 레진
색과 비슷한 색으로 칠한다. 이것은 선택사항이지만 도마 표면이 색으로 채워지면 투명도가 낮아져 나무 질감이
보이지 않아서 레진 작업을 여러 차례 하지 않고 단 한 번만 해도 작품을 제작할 수 있다. 또한 레진 작업 시
옆면을 코팅하는 것이 완벽하지 않았어도, 미리 칠해놓은 부분이 레진 색의 일부인 것처럼 보인다.

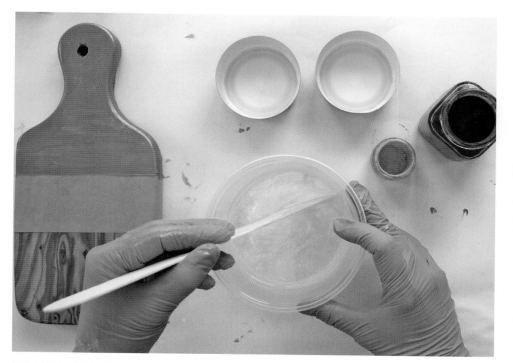

팁
—

펄 안료는 색소가 강해서 소량만 넣어야 한다.
펄 안료를 0.25 티스푼(1g) 이하로 쓰고 색소 입자가 경화된 레진 속에서 뭉치지 않도록 잘 섞는다.
펄 안료를 계속해서 첨가하면 더 불투명한 색이 나올 것이다.

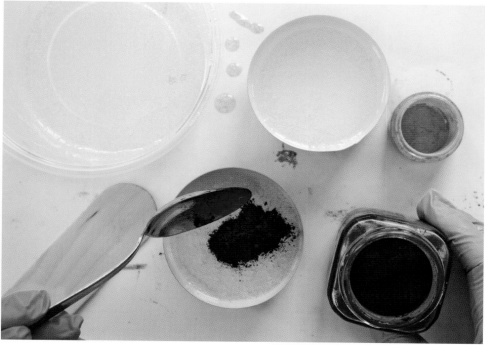

3. 제품 설명서대로 레진을 계량하고 준비하여 각각 잘 구부러지는 컵(피크닉용 빨간색 플라스틱 컵을 잘라서 사용하면 좋다)에 따라놓는다. 펄 안료를 소량씩 컵에 넣어 공예용 막대로 젓는다.

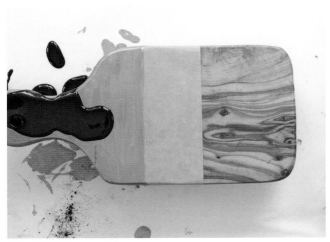 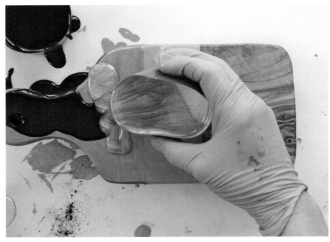

4. 작업은 보호용 테이블보를 덮어놓은 작업대 위에서 하며, 장갑을 착용하고, 도마를 작업대 약간 위쪽에 수평이 맞게 놓는다.
작은 종이/플라스틱 컵은 사용하기도 좋고 세척하다 버려도 된다. 착색된 첫 번째 색상의 혼합물을 손잡이 상단에서 도마 중간 정도까지
붓는 것으로 시작한다. 그런 다음 두 번째 색을 붓는다.

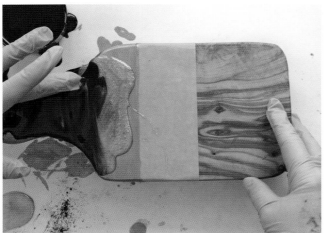 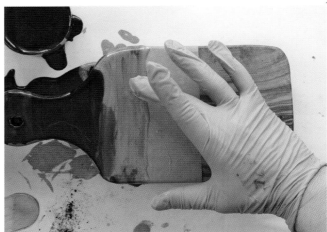

5. 장갑을 낀 한 손으로 부어놓은 색들을 부드럽게 혼합해 멋지게 고루 잘 섞인 절묘한 패턴을 만든다.

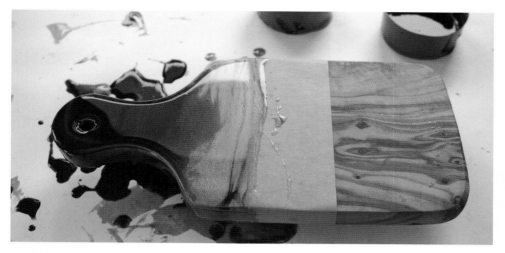

팁

혼합 직후에는 레진 속에 선을 만들어도 패턴을 유지하지 못해 경화하는 동안 희미해지거나 변형된다. 용기에 남아 있는 소량의 레진이 걸쭉해지도록 잠시 내버려두면 세밀한 모양들을 유지할 가능성이 높아진다.

6. 컵에 남아 있는 혼합물이 되직한 시럽 같은 농도가 되어 용기에서 아주 천천히 흘러나오게 될 때까지 레진 층을 1시간 정도 그대로 둔다. 이렇게 한 다음 작업을 하면 디자인이 한층 또렷해지고 경화될 때 형태를 그대로 잡아주게 된다.

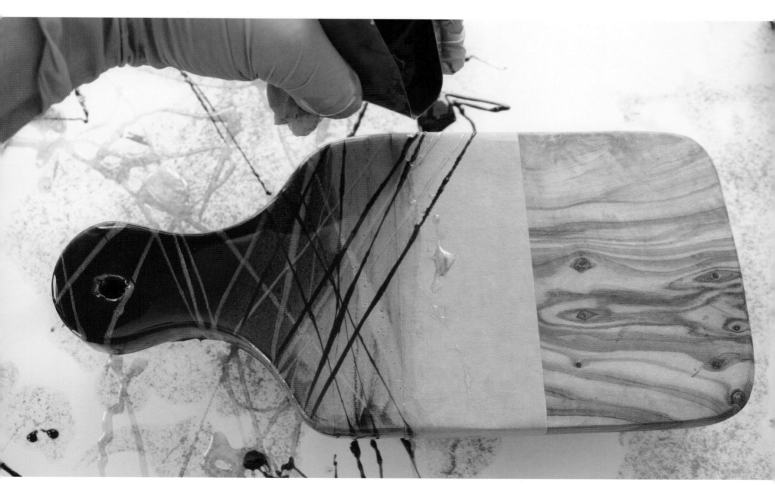

7. 컵을 눌러 뾰족하게 만든 다음 레진을 도마를 가로지르며 부으면 선 모양이 만들어진다. 마음에 드는 디자인이 나올 때까지 색을 번갈아 붓는다. 표면에 살짝 토치 처리를 하면 경화되기 전에 기포를 제거할 수 있다(토치라이터 사용법은 프로젝트 2를 참조).

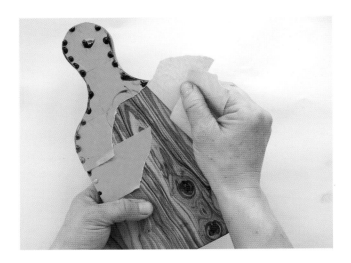

8. 레진에 먼지가 앉지 않고 12시간 이상 경화 과정을 거치도록 작품을 커다란 용기로 덮는다. 도마 뒤판에서 테이프를 벗겨낸다.

팁

테이프를 떼어내기 힘들 경우, 히팅건으로 조심스레 테이프에 열을 가하면 레진이 부드러워진다. 이렇게 하면 테이프를 떼어내기 더 쉽다.

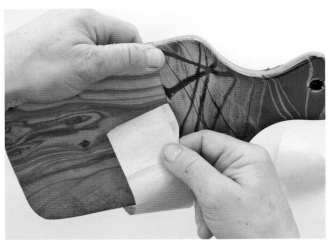

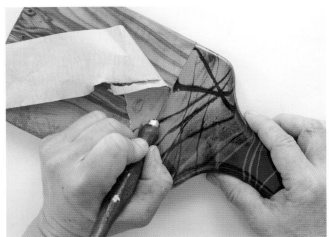

9. 테이프를 도마 앞판에서 떼어낼 때, 레진이 찢어지거나 떨어지지 않도록 천천히 떼어낸다. 레진이 완전히 경화되지 않은 상태이기 때문에 각별히 조심해야 한다. 페이퍼커팅 칼로 테이프 선에 살짝 금을 그으면 쉽고 말끔하게 처리할 수 있다.

주의

레진은 식기세척기에서 사용해도 되지만, 나무를 식기세척기에 넣는 것은 바람직하지 않다. 치즈용 도마는 손으로 세척하고 닦아낸다.

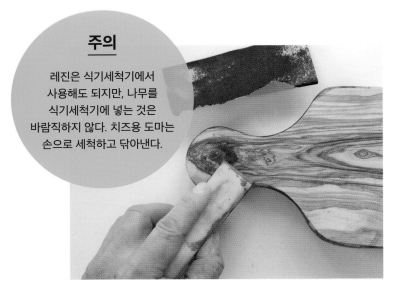

10. 테이프를 모두 제거한 다음에는 레진이 남아 있는 부분이 있는지 도마 뒤판을 살펴본다. 중간 입자 사포로 가볍게 사포질한다. 레진이 많이 말라붙어 있으면, 전기 사포로 고르고 부드럽게 마감 처리한다.

11. 이후 도마를 24시간 동안 충분히 경화시키면 레진도 완전히 단단해진다. 도마에 호두기름을 약간 바르고 싶은 마음이 생길지도 모른다. 이제 이 치즈도마를 사용할 준비가 되었다.

스타일 2
바다 도마

바다 모양을 본뜬 작품이 갈수록 인기를 끌고 있다. 도구를 제대로 활용하면 실제 같은 해변과 파도 문양을 만들어낼 수 있다. 물결이 출렁이는 파도 효과를 내려면, 흰색 안료 레진 틴트와 히팅건을 사용해야 한다.

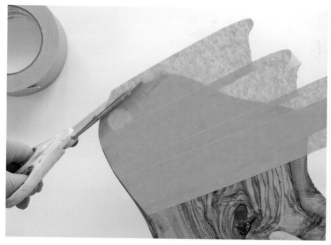
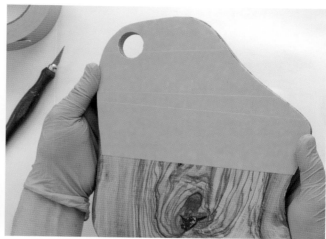

1. 이 프로젝트는 레진이 도마 상단에서 흐르게 되어 있어서 도마 앞판은 테이프를 붙일 필요가 없고, 뒤판만 보호하면 된다. 테이프를 도마 뒤판 가장자리까지 붙이고 잘라낸다. 치즈용 도마에 구멍이 난 부분이 있다면 그 부분은 오려낸다.

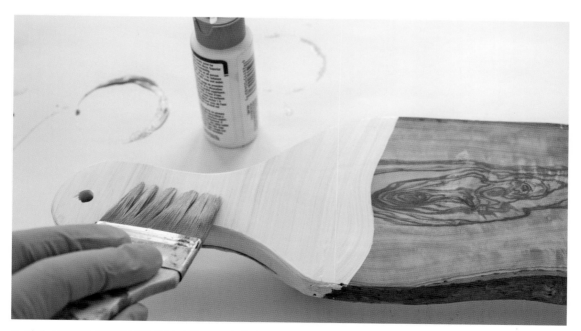

2. 이런 스타일은 투명한 레진이 여러 층으로 겹치게 해야 실제 같은 느낌이 난다. 하지만 첫 번째 기법에서와 마찬가지로, 첫 번째 층의 투명도를 낮춰 나무 질감이 보이지 않도록 나무 표면에 색을 칠할 수도 있다. 가장 마음에 드는 결과가 나올 때까지 이 과정을 실험해본다.

히팅건 또는 토치라이터는 언제, 왜 사용하나?

토치라이터는 불꽃을 내뿜는다. 히팅건에서는 뜨거운 공기가 나온다.

레진과 관련해서 가장 많이 받는 질문이 어떤 열처리 도구를 사용해야 하느냐는 것이다. 나는 레진을 사용할 때 토치와 히팅건을 모두 사용한다. 용도는 서로 다르다.

완성되었을 때 유리처럼 보이도록 레진을 투명하게 코팅하려면, 토치라이터를 선택하는 게 좋다. 토치에서 나오는 불꽃이 표면의 기포를 제거하고 레진 자체를 이리저리 움직이지 않고도 유리처럼 보이게 한다.

여러 색을 혼합하고 레진을 주변으로 밀어내면서 질감과 깊이를 더하고 싶다면, 히팅건을 사용한다. 히팅건으로 뜨거운 공기를 작품 표면에 쏘면 레진을 조형해서 해변의 파도를 비롯한 다양한 효과를 창출할 수 있다. (헤어드라이어는 필요한 만큼 온도가 높지 않고 바람이 너무 많이 나와서 히팅건과 같은 효과를 내지 못한다.)

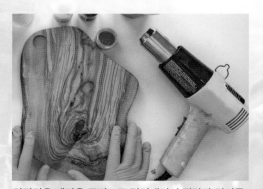

히팅건은 레진을 주변으로 밀어내면서 질감과 깊이를 더하고 움직임을 만들어 낸다.

3. 장갑을 끼고, 레진을 섞어 각각의 컵에 따른다. 이번에 레진 틴트는 파랑 계열의 색 몇 가지와 흰색을 쓸 것이다. 틴트 몇 방울을 레진이 담긴 각 컵에 첨가하고 꼼꼼하게 혼합한다. 용기에 투명한 무색 레진도 약간 준비해둔다.

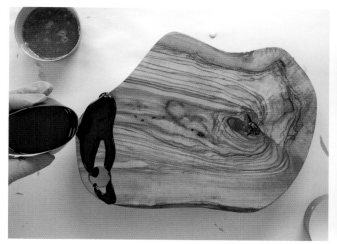

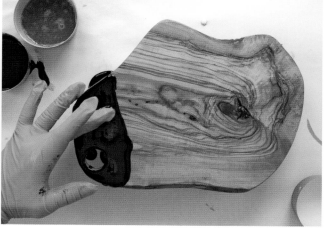

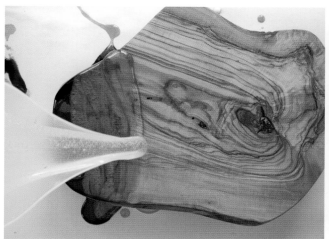

4. 도마 상단 끝부분에 진한 파란색을 붓고, 이어서 연한 파란색을 붓는다. 바다색이 변하는 것처럼 점차 색조 변화가 나타나기를 원할 것이다. 장갑을 낀 손으로 두 색을 약간 섞어도 된다.

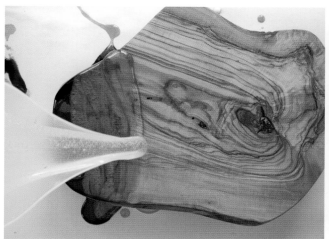

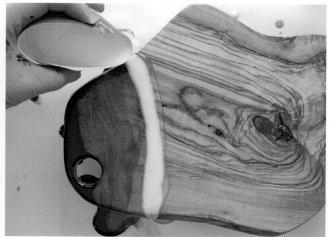

5. 실감 나는 물결 효과를 만들려면, 마지막 색과 약간 겹치도록 투명한 레진을 한 겹 부은 후 흰색 선을 덧붙인다. 특히 나중에 두 번째 층을 작업할 때 히팅건으로 흰색 선을 이리저리 밀어낸다. 이 기법은 파도가 하얀 거품을 일으키는 모습을 실감 나게 표현하는 데 가장 효과적이다.

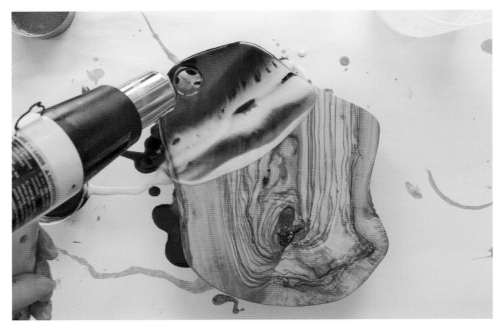

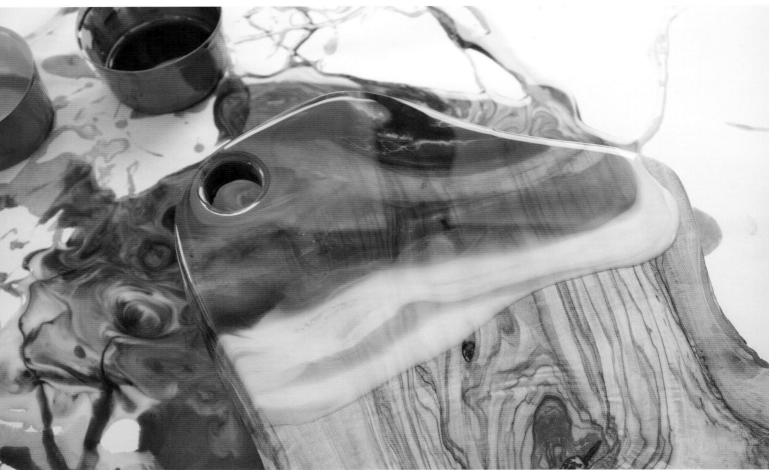

6. 히팅건으로 도마에 부은 색들의 형태를 잡아가며 이리저리 밀어낸다. 이것이 바탕 층으로서 가장 반투명한 층이다. 원하던 무늬와 똑같게 나오지 않았다고 너무 걱정하지 않아도 된다. 첫 번째 층이 경화되고 나면 두 번째 층에서 이 과정을 반복하기 때문이다. 도마를 용기로 덮고 24시간, 또는 완전히 경화될 때까지 내버려둔다.

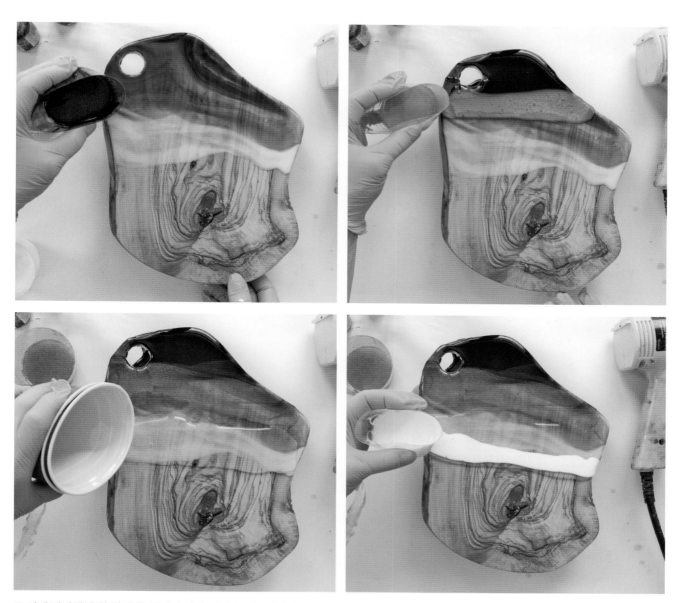

7. 이제 단단해진 첫 번째 층 위에서 같은 과정을 되풀이한다. 두 번째 층에서 더 세밀하고 진짜 같은 문양이 나타날 수 있다. 새로 따른 레진을 첫 번째 층과 같은 색 틴트들과 혼합하는 작업을 반복한다. 첫 번째 층에서 했던 것처럼 레진을 붓기 시작한다.

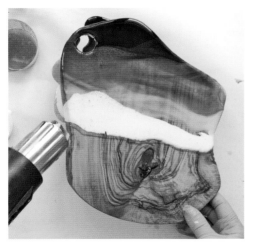
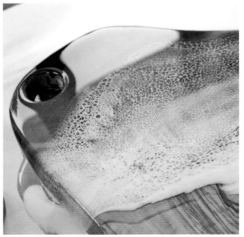

팁

다양한 흰색 레진 틴트 브랜드로 실험해본다. 제품 성분에 따라 흰색이 더 하얗게 나타나거나 여러 층이 겹쳐지는 효과가 더 뚜렷하게 나올 수도 있다. [파도 전용 흰색 이펙트 틴트를 사용하면 더욱 리얼한 파도 포말 표현이 가능하다—감수자]

8. 다시 히팅건을 사용해 흰색이 약간 분리되며 서로 엇갈리는 효과가 나타날 때까지 레진을 사방으로 밀어 보낸다. 이런 현상은 순식간에 일어나기 때문에 원하는 무늬가 일단 나타나면 그대로 내버려둔다. 무늬가 약간 움직이거나 달라질 수도 있지만, 이제 원하는 모습과 비슷하면 그대로 두는 게 좋다.

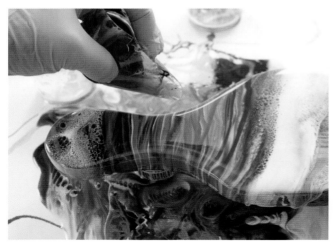
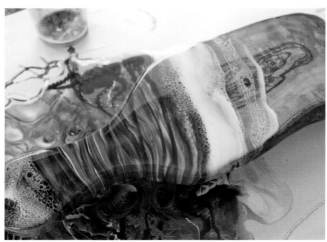
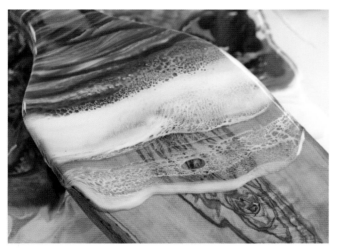

9. 물결 모양의 선을 더 세밀하게 표현하고 싶다면, 첫 번째 프로젝트에서 그랬듯이 컵에 든 착색된 레진이 걸쭉해지도록 내버려두었다가 컵을 뾰족하게 만들어 도마 위에 줄이 만들어지도록 레진을 붓는다.

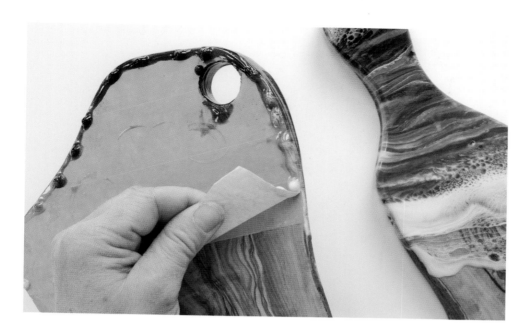

10. 레진에 먼지가 앉지 않도록 도마를 용기로 덮어둔다. 12시간 이상 내버려둔 다음 테이프를 제거한다. 도마 뒤판에서 테이프를 제거하고, 필요한 경우 스타일 1에서처럼 사포질을 한다.

바다 도마가 완전히 경화되어 단단해지려면 며칠이 걸린다.
그때가 되면 유용하면서도 모던한 예술작품을 맘껏 활용하며 감상할 수 있다!

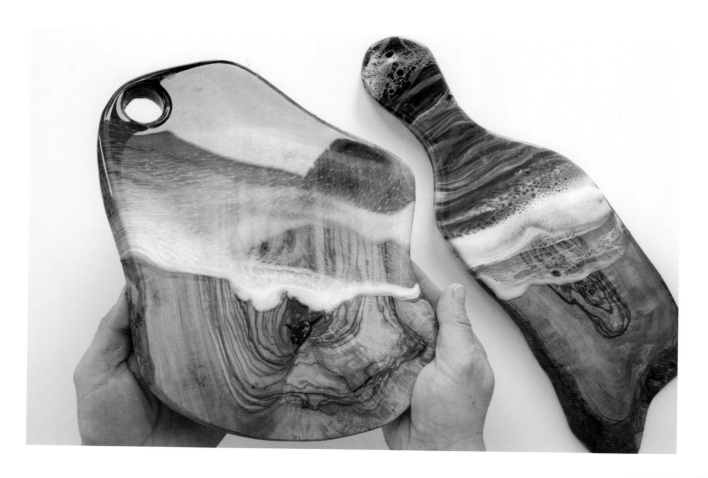

레진 화병

작업 시간이 좀 더 긴 레진을 사용하면 창의력을 발휘하기 더 좋다. 화초나 꽃을 꽂을 수 있는 무정형 화병을 비롯해 각종 흥미로운 공예품을 만들 수 있다. 어떤 크기, 색, 패턴이든 가능하다. 완전히 굳으면 물도 담을 수 있다!

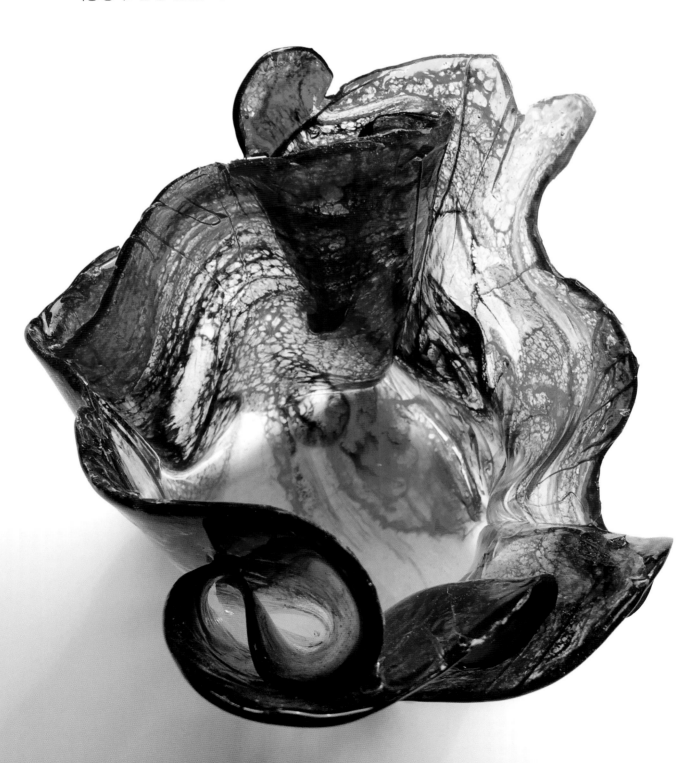

준비물

검은색 비닐봉지나 테이블보

수평계

샤워커튼 같은 두꺼운 비닐 깔판

테이프(선택)

쟁반 또는 널빤지(선택)

보호장갑

레진 키트

혼합 용기와 계량 용기

공예용 막대

커다란 플라스틱 화병이나 용기

토치라이터

알코올잉크

이쑤시개

실리콘오일

고무줄

1. 작업대를 수평이 되도록 하고 검은색 비닐봉지나 테이블보로 덮는다. 작업대에 비닐 깔판을 반반하고 평평하게 깐 다음 테이프로 붙인다. 레진을 비닐 위로 직접 부을 것이므로 이 단계가 중요하다. 표면에 주름이 잡히면 레진이 경화된 뒤에도 보인다.

필요한 경우 움직일 수 있도록 깔판을 쟁반이나 널빤지 위에 테이프로 붙여도 된다.

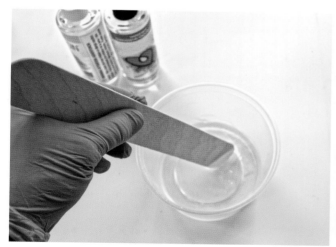
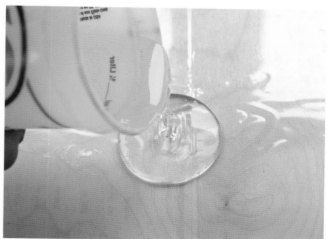

2. 보호장갑을 끼고, 레진을 공예용 막대로 저은 후 약간 되직해지도록 두었다가 작업대 위에 붓는다. 이렇게 하면 화병이 두꺼워지고 작업대 위에서 덜 퍼져나간다. 레진을 저은 후 곧바로 따르면 화병 두께가 얇아진다. 레진 작업을 경험한 수준뿐 아니라 레진의 브랜드에 따라서도 타이밍이 달라진다. 작업하면서 꾸준히 레진을 사용하면 작업시간이 얼마나 될지도 파악할 수 있고, 결과물을 조형하는 솜씨도 한결 좋아진다.

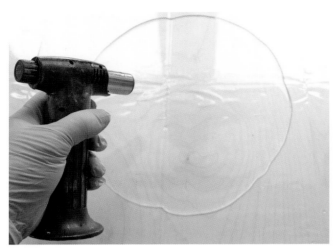

3. 자신이 선택한 형태의 플라스틱 화병이나 용기를 다 덮을 수 있도록 작업대에 레진을 충분히 붓는다. 토치라이터로 표면에 살짝 불꽃을 쏘아 기포를 제거한다.

4. 알코올잉크 색을 몇 가지 선택하여 레진 위에 몇 방울 떨어뜨린 후, 이쑤시개로 문양을 만든다. 이 단계를 진행하기 전에 레진을 내버려두어야 더 좋은 문양이 나온다는 점을 명심한다.

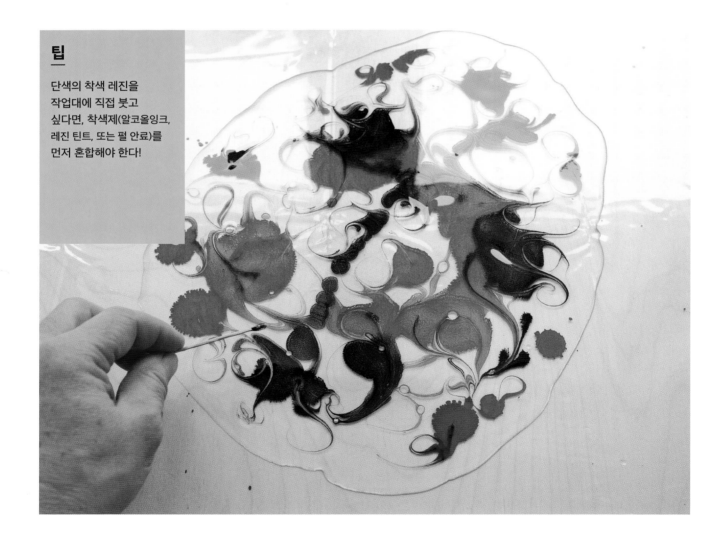

팁

단색의 착색 레진을 작업대에 직접 붓고 싶다면, 착색제(알코올잉크, 레진 틴트, 또는 펄 안료)를 먼저 혼합해야 한다!

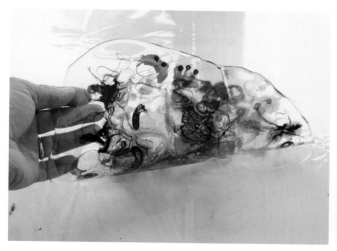

5. 레진을 약 12시간(시간은 사용하는 레진 브랜드에 따라 달라진다) 동안, 또는 레진을 구부려서 모양을 만들 정도로 경화될 때까지 덮어놓는다. 레진을 비닐 깔판에서 떼어낸다.

6. 화병의 모양을 잡는 데 쓸 커다란 플라스틱 화병이나 용기에 실리콘오일을 살짝 바른다. 이렇게 오일을 바르면 레진이 용기에 달라붙지 않아 레진의 형태가 단단해졌을 때 쉽게 떼어낼 수 있다.

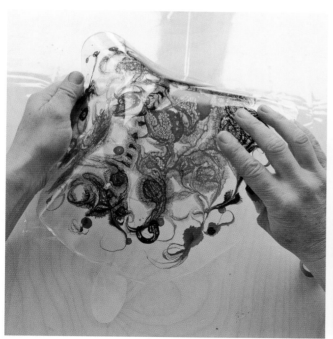

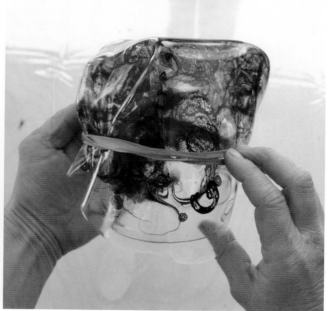

7. 실리콘오일을 바른 용기에 레진을 씌운다. 용기로 레진의 모양을 잡고 움직이지 않도록 고무줄로 고정한다.

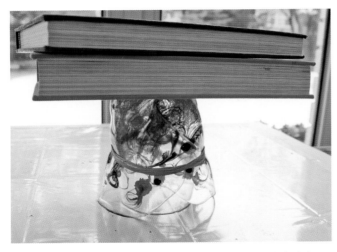

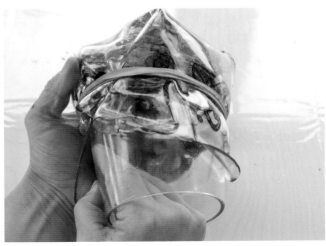

8. 용기를 거꾸로 놓고 책을 몇 권 올려 눌러놓는다. 이렇게 해야 레진이 오일을 바른 용기에서 들떠 빠져나오지 않는다. 책을 몇 권 올려놓으면 화병 바닥이 평평해져서 완전히 굳었을 때 작업대에 수평으로 세워진다.

9. 24시간 뒤에 책을 치우고 레진을 용기에서 떼어낸다.

팁

작품의 형태를 잡는 데는 단단한 유리그릇보다 플라스틱 용기를 사용하는 게 좋다. 레진이 떼어내기 어려워지면, 플라스틱 용기를 구부려 떼어내도 된다.

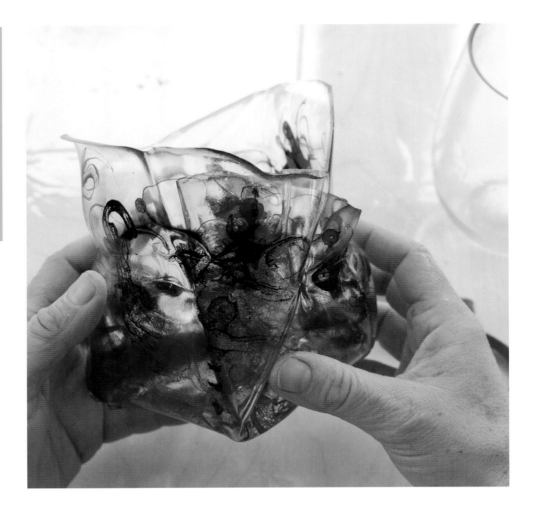

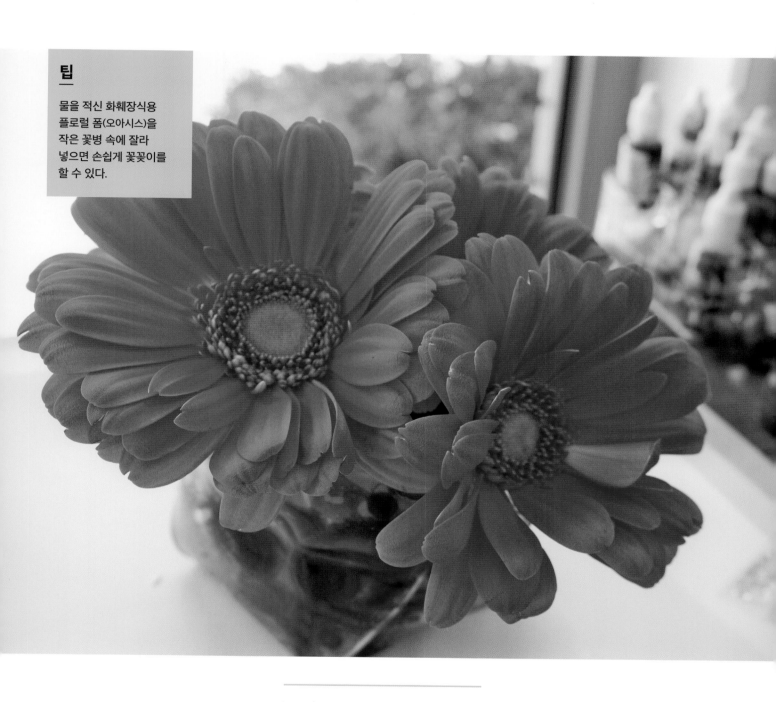

예쁘기도 하고 쓸모도 있다.
화초나 생화를 꽂아두는 화병 탄생!

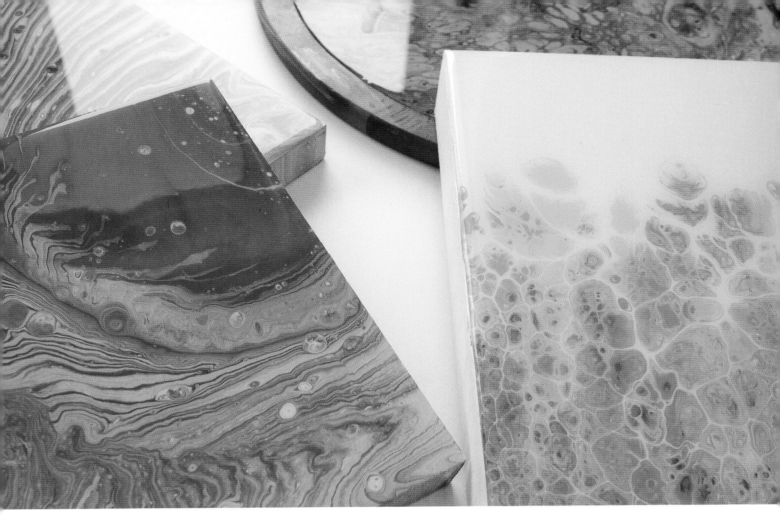

프로젝트 10

3가지 스타일의
아크릴 푸어링

아크릴 푸어링은 어디에나 존재한다. 생활의 일부로 자리 잡았다고 할 정도로 엄청난 유행이다. 유튜브에서 아크릴 푸어링을 검색하기만 하면 다양한 기법과 물감 배합 공식을 담은 영상을 수도 없이 만나게 될 것이다. 가장 보편적인 아크릴 푸어링의 유형으로는 스와이프, 더티컵 푸어, 링 푸어가 있다. 이 3가지 기법이 이 책에 소개되기는 하지만, 물감 배합에 관해서는 정해진 규칙이 따로 없다는 사실을 알아두는 게 좋다. 어떤 공식에 따라 어떤 성분을 어느 정도 넣어야 하는지는 사람마다 의견이 다르다. 사용하는 물감의 브랜드, 색상, 물감의 초기 점도(부드러운, 중간, 굳은, 유동적 상태)에 따라 달라지는 게 많다. 그렇다 해도 푸어링은 전적으로 시행착오를 거쳐야 배우게 된다. 자신에게 딱 맞는 과정을 찾기까지는 시간이 걸리기 마련이다. 자신만의 기법이 확립되고 배합이 일정해질 때까지는 작은 것부터 시작하는 게 좋다. 푸어링에서 실수를 하면 비용이 많이 드니 걸음마를 떼듯 차근차근 시작하자!

준비물

물감을 부을 바탕

흰색을 비롯한 아크릴물감

물감 붓기에 필요한 플라스틱 컵

페인트 푸어링 미디엄*

공예용 막대/젓는 데 쓸 스푼

실리콘오일 또는 디메티콘오일

두꺼운 종이 또는 마분지

미술용 바니시

그림붓

팁

아크릴 푸어링은 매우 지저분한 작업이다. 작업대가 엉망이 되지 않도록 잘 준비한다. 비닐 테이블보를 사용하거나, 떨어지는 물감을 받을 수 있도록 쟁반을 받치고 받침대 위에 캔버스를 올려놓는다.

*페인트 푸어링 미디엄 제품들: 라텍스 희석제(플러드 플로트롤Flood Floetrol), PVA 풀과 물, 골든 GAC 800, 리퀴텍스 푸어링Liquitex Pouring 미디엄

1. 바탕을 선택할 때는 최종 결과물이 어떻게 나올지 생각해본다. 레진을 맨 위 코팅제로 추가하려고 한다면, 미술용 나무판 같은 단단한 재질을 추천한다. 캔버스를 사용해도 되지만, 뒷면 지지대가 추가로 필요할 수도 있다. 아크릴 푸어링 작업에는 사전 준비가 되어 있다는 점에서 젯소를 발라놓은 하드보드가 이상적이다.

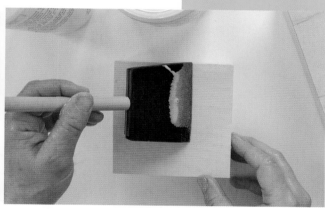

2. 젯소를 바른 하드보드를 구하기 어렵거나 너무 비싸면 차선으로 나무판을 준비한다. 우드실러를 사용한 후 젯소를 바르고 건조시킨 다음 푸어링 작업을 시작한다. 지지대로 인한 변색(아래 참조)을 줄이려면 광택 젤 미디엄을 한 겹 칠하는 단계를 추가해도 좋다.

골든 페인트Golden Paints의 기술적 설명

*지지대로 인한 변색Support induced discoloration(SID)은 아크릴이 건조 과정에서 바탕재 속 가용성 불순물로 인해 변색되는 현상을 말한다. 이 불순물들은 목재, 하드보드, 파티클보드, 일부 캔버스와 아사천 바탕재의 지지대 속에 존재하는데, 접착제, 레진, 번짐 방지 가공에 쓰인 콜로이드 물질, 바탕재에 포함된 가용성 물질 등이다. 이때 아크릴은 아크릴 필름 속으로 빨려 들어간 바탕재 속 불순물들 때문에 보통 노란색, 오렌지색, 갈색의 색조를 띤다. 변색은 물감이나 미디엄이 건조되고 경화하는 과정에서 발생하며, 아크릴 필름이 경화된 뒤에는 변색이 중단되거나 발생하지 않는다. 이러한 변색은 아크릴물감과 미디엄을 칠하는 경우에만 해당되며, 맑거나 투명한 미디엄과 젤을 두껍게 바르고 되직한 불투명 또는 반투명 페이스트를 사용할 때 가장 두드러진다. 일부 물감 색에도 영향을 미칠 수 있다.

(출처는 골든 페인트 www.justpaint.org)

스타일 1

스와이프

어떤 아크릴 푸어링 기법이든 핵심은 가장 적절한 농도를 만들어내는 것이다.
물감 컵은 물감을 너무 묽거나 되지 않은 부드러운 크림처럼 되도록 혼합할 때 사용한다.

1. 아크릴물감 색을 선택하고 각각의 색을 플라스틱 컵에 충분히 짜 넣는다. 물감에 푸어링 미디엄도 첨가하고 싶을 것이다. 푸어링 미디엄은 물감의 2배를 붓는다. 미술용 푸어링 미디엄을 찾지 못한 경우에는 화방이나 문방구에서 구입할 수 있는 PVA 공예용 풀과 물을 대신 사용한다. 물감을 크림 같은 농도가 될 때까지 젓는다. 젓다가 물감이 뻑뻑해지면, 물 0.5티스푼(2.5㎖)을 넣고 다시 젓는다. 물감의 점도에 따라 물을 더 첨가한다. 헤비바디 물감(소프트바디보다 훨씬 뻑뻑한 느낌)으로 시작했다면, 플루이드바디 물감을 사용할 때보다 물을 더 많이 넣어야 한다. 아크릴물감에 붙어 있는 라벨을 반드시 읽어서 구입한 물감이 어떤 종류인지 파악한다. 물감 브랜드가 다양한 만큼 나타나는 결과도 천차만별이다. 저렴한 학생용 물감이 고급 전문가용 물감과 같지는 않을 것이다. 모든 건 직접 해봐야 안다! 따라서 내가 보기엔 물감 배합 공식이라는 간단한 한 가지 답이란 없다.

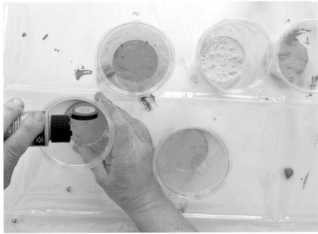

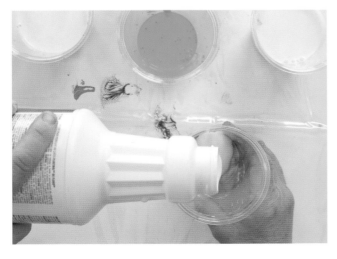

팁

- 플루이드바디 미디엄을 사용해야 물이나 라텍스 희석제를 첨가해 연하게 만들 필요가 없다.

- PVA 풀과 물을 푸어링 미디엄 대신 사용할 수 있다. 풀과 온수를 2:1의 비율로 섞는다. 부드러워지도록 철저히 섞은 다음 물감에 필요한 양을 추가한다.

- 스와이프와 더티컵 푸어는 세포 모양을 만들어낸다. 사람들이 이런 방식의 미술 작업을 좋아하는 이유가 주로 이런 세포 모양 때문이다.

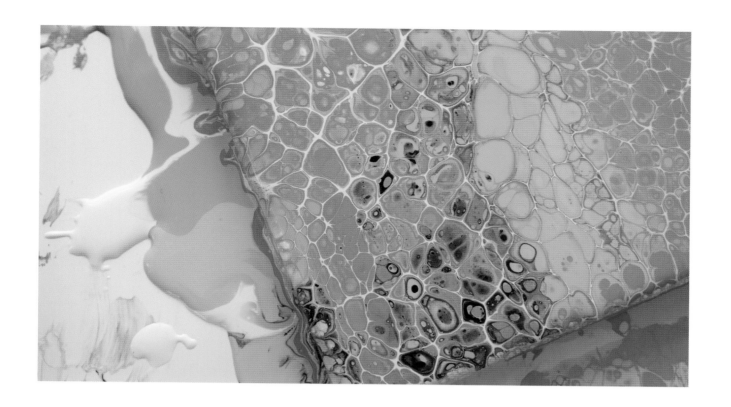

2. 물감 자체에서 작은 세포 모양이 어느 정도는 저절로 생기기도 하지만, 미술가용 실리콘오일이나 디메티콘오일 성분을 함유한 모발 영양제 제품을 추가하면 세포 모양이 훨씬 많이 생긴다. 쓸어내릴 색(여기서는 흰색)을 **제외한** 각각의 물감에 실리콘오일을 1~3방울 첨가한다. 물감을 가볍게 젓는다.

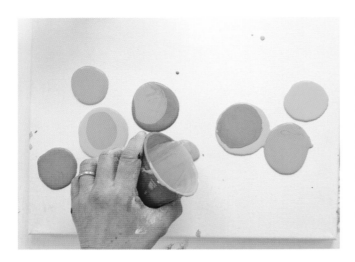

3. 레진 위에 보호막으로 바니시를 칠할 생각이라면, 젯소를 바른 캔버스가 좋다. 이제 신나는 작업이 시작된다! 캔버스 여기저기에 물감을 작은 동그라미 모양으로 떨어뜨리고, 물감 색을 바꿔가며 동그라미 속에 또 다른 동그라미를 떨어뜨린다. 이렇게 하면 세포 모양 주변에 다양한 색상의 고리들이 생겨난다.

팁

물감이 한쪽으로 흐르지 않도록 바탕을 반드시 수평으로 유지한다.

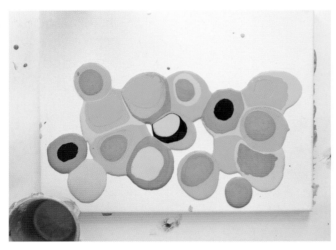

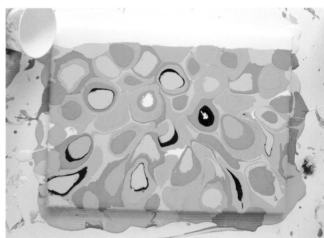

4. 캔버스 표면이 거의 다 채워질 때까지 작업을 계속한다. 캔버스를 들어 약간 옆으로 기울여가며 가장자리까지 전부 덮이도록 한다. 쓸어내릴 흰색 물감을 부을 상단에만 여백을 조금 남겨둔다. 흰색 물감을 캔버스를 따라 가로로 한 차례 붓는다.

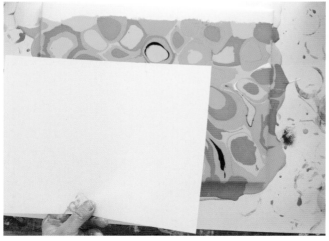

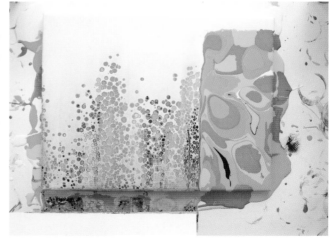

5. 두꺼운 종이나 마분지 한 장을 살짝 쥐고 캔버스 가장자리부터 맞춰 상단의 흰색 물감 위에 바로 갖다 댄다. 종이를 물감을 가로질러 한 차례 부드럽게 멈추지 않고 재빨리 아래로 쓸어내린다. [두꺼운 종이 대신 물감에 젖어도 찢어지지 않는 키친타월을 사용할 수 있다—감수자]

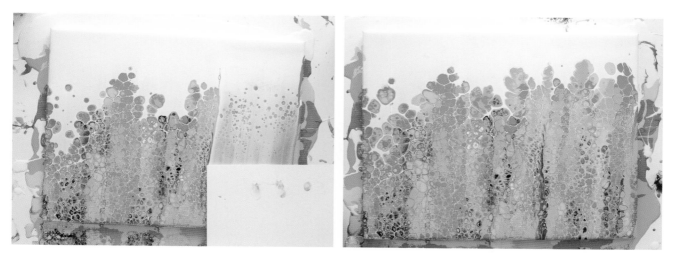

6. 종이에 묻은 물감을 닦은 후, 종이를 깨끗한 쪽으로 뒤집어 나머지 절반에서도 가볍게 쓸어내리는 과정을 똑같이 반복한다. 첫 번째 스와이프 작업한 부분과 살짝 겹치기도 한다.

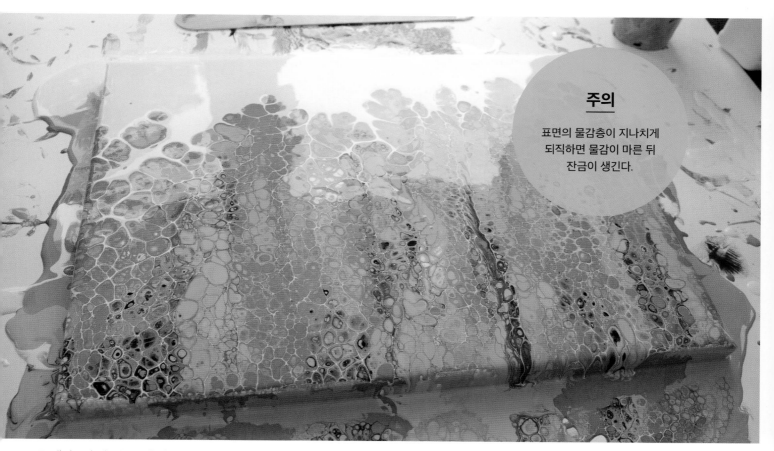

주의

표면의 물감층이 지나치게 되직하면 물감이 마른 뒤 잔금이 생긴다.

7. 캔버스가 마르는 동안 세포 모양들이 계속해서 형성된다. 사용한 물감의 양, 농도, 물감과 푸어링 미디엄의 비율에 따라 세포 모양들은 마르는 동안에도 움직이거나 흐르기도 한다. 작업마다 다른 결과물이 나올 수 있으므로, 직접 실험해보고 신나게 작업하는 것 모두가 과정의 일부다. 건조가 끝나면, 붓으로 칠하는 미술용 바니시로 작품을 보호 처리한다. (최종 작품에 제품을 사용하기 전에 항상 먼저 테스트해야 한다는 점을 명심한다.)

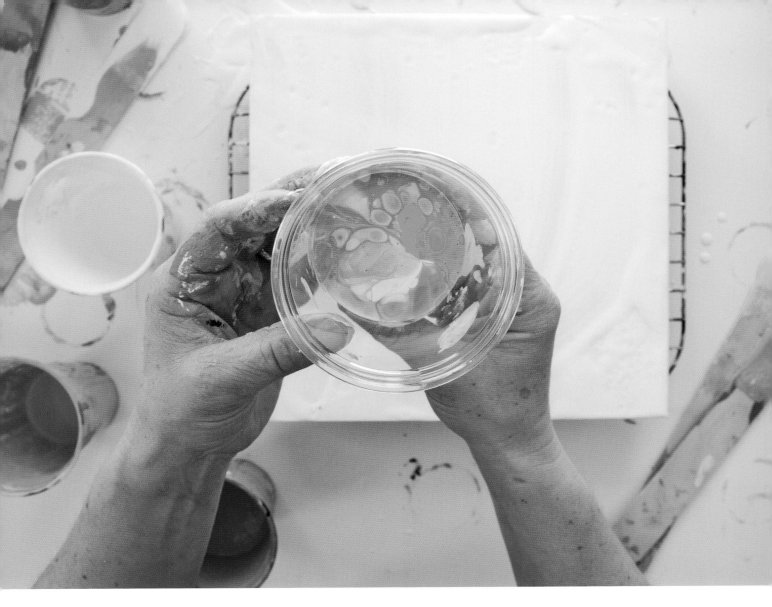

스타일 2

더티컵 푸어

다음에는 더티컵 푸어 작품을 만들어본다. 더티컵 푸어는 이런 유형의 플루이드 아트에 어울리는 아주 적절한 이름인데, 말 그대로 쓰다 남은 모든 물감을 또 다른 컵에 부어 그것을 캔버스 위에 뒤집어 놓았다 들어 올리면, 다채로운 물감이 사방으로 퍼져나가며 세포 문양이 드러나는 작업이다. 컵을 뒤집을 때마다 전혀 다른 무늬가 나오므로, 어떤 결과물이 탄생할지 전혀 예측할 수 없다. 푸어링 작품을 똑같이 만들어낸다는 것은 불가능에 가까운 일이다. 따라서 맘에 드는 작품을 만든다면, 소중히 간직할 것! 물감이 변하는 모습을 바라보다 보면 눈을 떼기가 힘들다. 모든 것이 컵 속에서 이루어진다!

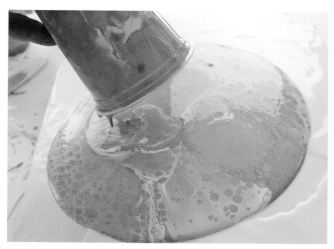

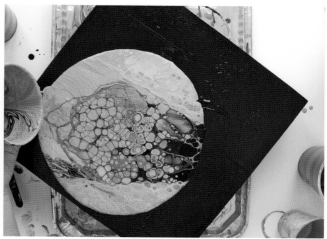

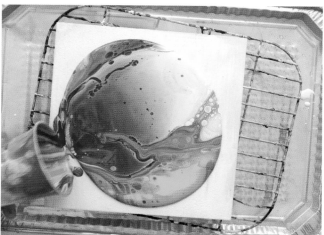

1. 아크릴물감을 부을 깨끗한 컵을 준비한다. 이전의 푸어링 작업에서 남은 물감이 없거나 다른 색의 물감을 사용하고 싶다면, 스타일 1의 단계대로 새로운 물감을 만든다.

팁

가장자리에 테두리가 있거나 가장자리가 높은 바탕을 써야 물감이 밖으로 흐르지 않고 다루기도 쉽다. 물감 층을 얇게 해야 한다는 점을 명심한다. 층이 너무 두꺼우면 건조하면서 갈라진다.

2. 작품을 레진으로 마감 처리하려면, 젯소를 바른 나무판, 하드보드, 쟁반 같은 단단한 바탕을 사용해야 실용성 있는 걸작이 탄생한다!

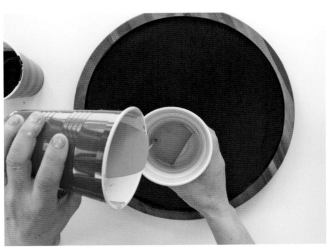 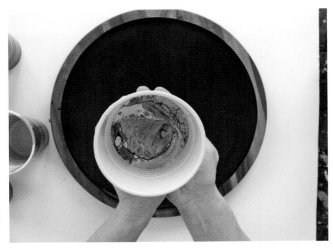

3. 여러 물감을 조금씩 컵에 따른다. 지나치게 많은 색을 첨가하면 물감이 갈색으로 변한다. 특히 녹색과 빨간색이 섞이면 갈색이 되므로 주의한다. 바탕 표면을 덮고 충분히 퍼질수 있는 양이 되도록 컵을 심하게 기울이지 말고 세워 각각의 색을 번갈아가며 붓는다. 컵 속에 세포 모양이 형성되기 시작하는 것처럼 보이면 컵을 뒤집을 준비를 한다.

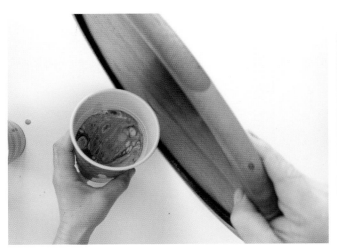

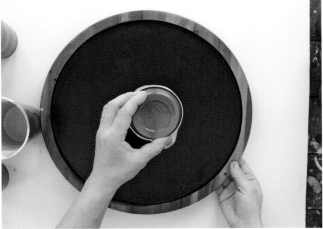

4. 한 손에 물감 컵을 들고 다른 한 손으로 쟁반이나 바탕을 컵 위에 올려놓는다. 컵을 뒤집고는, 바탕 위에서 컵을 뒤집은 상태로 잠시 가만히 둔다. 물감이 컵에서 흘러내리도록 잠시 기다린 다음 컵을 빼내 물감이 퍼져나가게 한다.

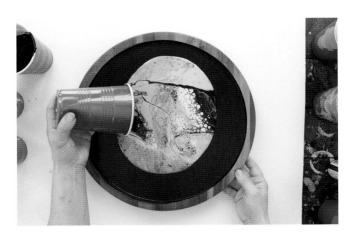

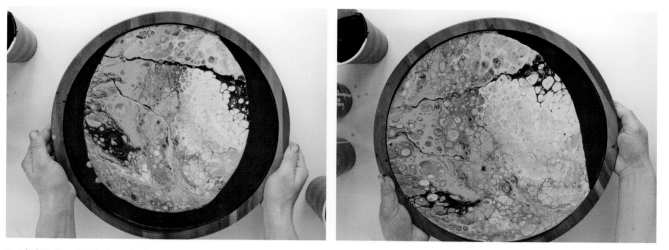

5. 바탕을 들고 물감이 표면 전체를 서서히 덮도록 아주 천천히 기울인다. 바탕을 서서히 움직여야 패턴을 그대로 유지하기 좋다.

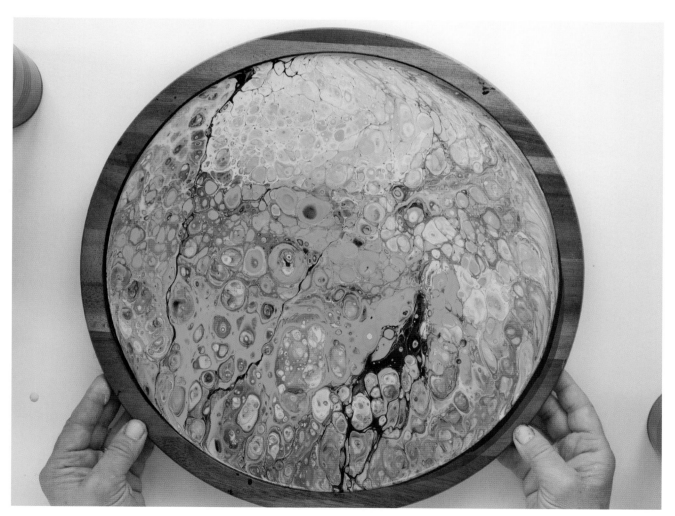

6. 물감이 마르도록 내버려둔다. 이런 종류의 아크릴 푸어링은 천천히 마르기 때문에 건조하는 데 며칠씩 걸릴 수도 있다. 작품이 완전히 마르면, 붓으로 유광 바니시를 발라 코팅 처리하여 작품을 보호한다(바니시 붓자국은 표시가 나지 않는다).

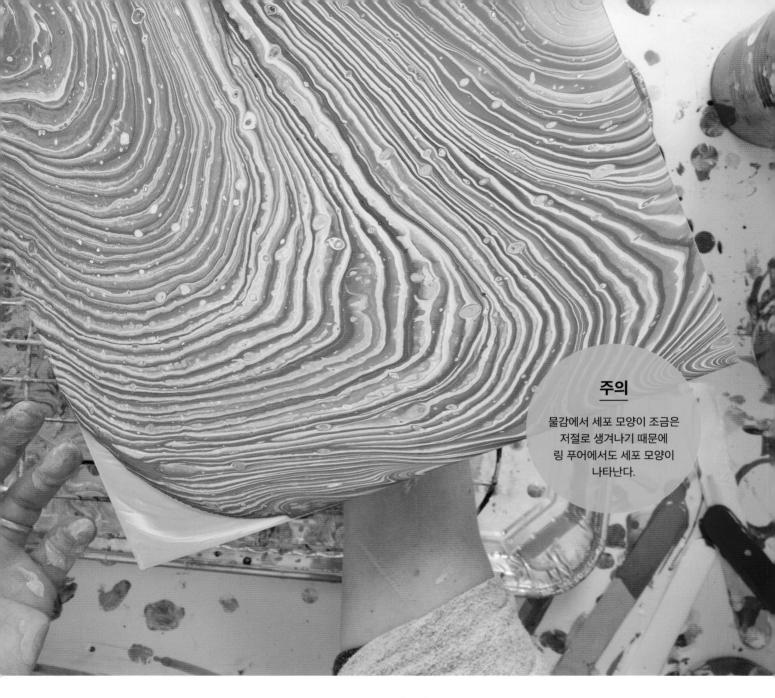

주의

물감에서 세포 모양이 조금은
저절로 생겨나기 때문에
링 푸어에서도 세포 모양이
나타난다.

스타일 3

링 푸어

이 세 번째 스타일의 아크릴 푸어링은 나무 속에 나타나는 나이테와 비슷한 결과가 나와 트리링 푸어라고도
부르는 링 푸어다. 나이테 무늬를 만드는 데는 2가지 색만 있으면 된다. 물감은 한 번에 전부 붓기도 하고, 모양을
바꾸면서 한 컵에 든 것을 여러 번 나누어 붓기도 한다. 이전 2가지 스타일과 같은 방식으로 물감을 준비하되
실리콘오일은 제외한다. 링 푸어는 둥그런 고리 모양을 만드는 작업이므로 여기서 세포 모양을 만들 필요는 없다.

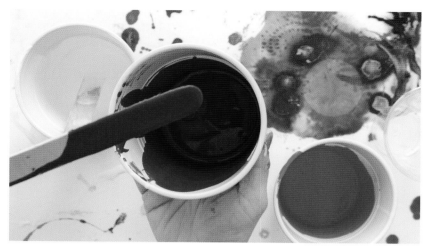

1. 2가지 색을 선택한다(서로 보색이 되는 색이 좋다). 이 작업을 시작하기 전에 혼합해놓은 물감이 없다면, 스타일 1의 배합 단계를 참고한다.

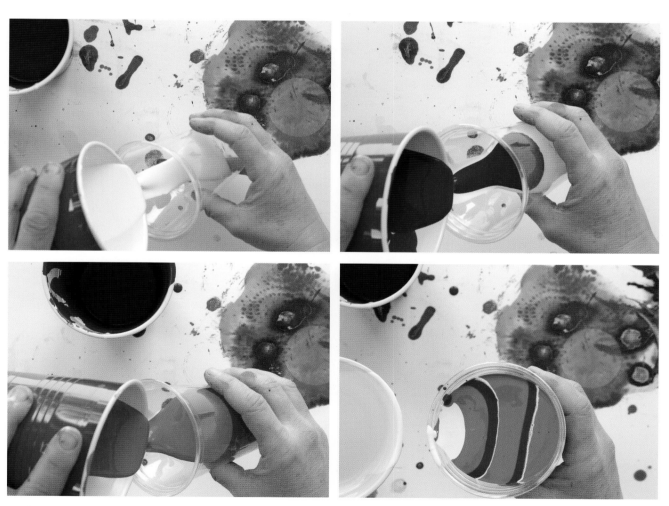

2. 링 푸어의 핵심은 물감을 컵에 어떻게 따르느냐에 달려 있다. 나이테 느낌을 만들어내려면, 컵을 비스듬히 기울여 물감을 컵의 한쪽 면을 따라 천천히 흘려보낸다. 색을 바꿔가며 이 과정을 반복하다 물감이 컵에 충분히 담기면 붓기 시작한다.

팁

- 물감이 바탕 전체로 쉽게 퍼지도록 하려면, 표면의 층을 물감을 이용하여 젖은 상태로 만들거나 바탕칠을 해놓고 작업을 시작한다. 이렇게 하면 표면이 매끈해져 물감이 미끄러지듯 쉽게 퍼진다.

- 아크릴 푸어링은 지저분한 작업이다. 물감 작업을 하는 아트보드나 캔버스를 철망 받침대에 올려놓고 그 밑에 은박접시를 깔면 흘러 떨어지는 물감을 받을 수 있다.

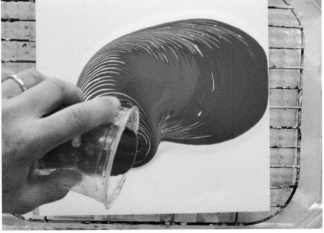

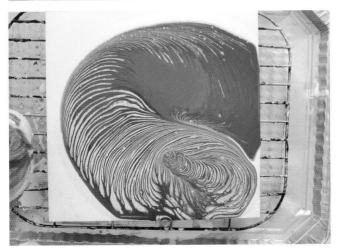

3. 미리 칠을 해놓은 표면에 계속해서 작은 원을 그리며 붓기를 시작한다. 물감을 계속 같은 부분에 붓기도 하고, 물감이 다 떨어질 때까지 중단하지 않고 조금씩 움직여 표면을 가로지르기도 한다. 또는 물감을 반쯤 썼을 때 중단했다가 다른 부분으로 옮겨 물감이 없어질 때까지 다시 붓기를 계속한다.

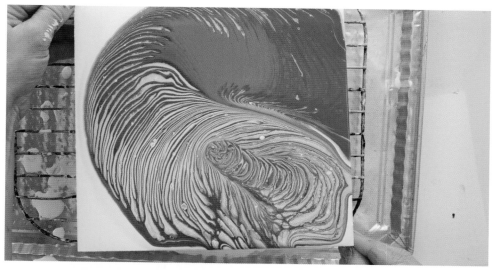

4. 캔버스나 바탕을 조심스레 들고 천천히 기울여 물감이 표면 전체를 덮도록 만든다. 가장자리와 측면을 세심하게 처리한다.

5. 표면과 측면이 전부 물감으로 덮이면, 작품을 받침대에 다시 내려놓고 용기로 덮어 건조시킨다.

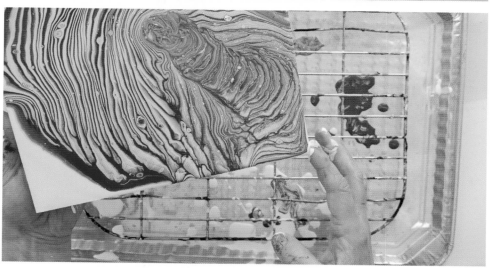

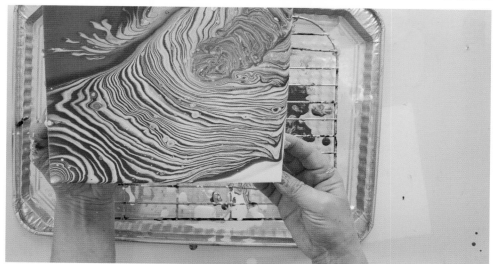

팁

가장자리에 테두리가
있거나 가장자리가 높은
바탕을 써야 물감이 밖으로
흐르지 않고 다루기도
쉽다. 층을 얇게 해야
한다는 점을 명심한다.
층이 너무 두꺼우면 건조
과정에서 갈라진다.

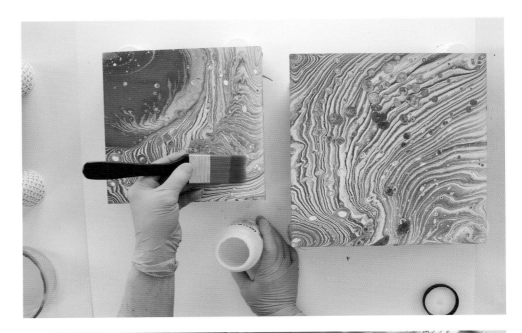

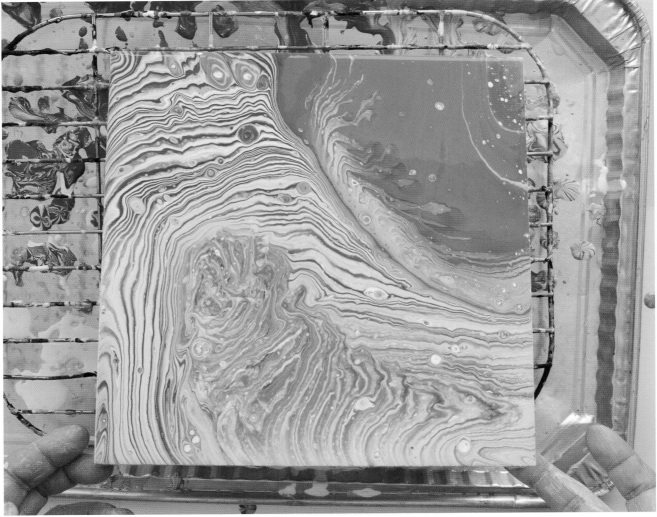

6. 완성된 작품에 광택이 나게 하려면 보호용 바니시와 레진으로 마무리한다.

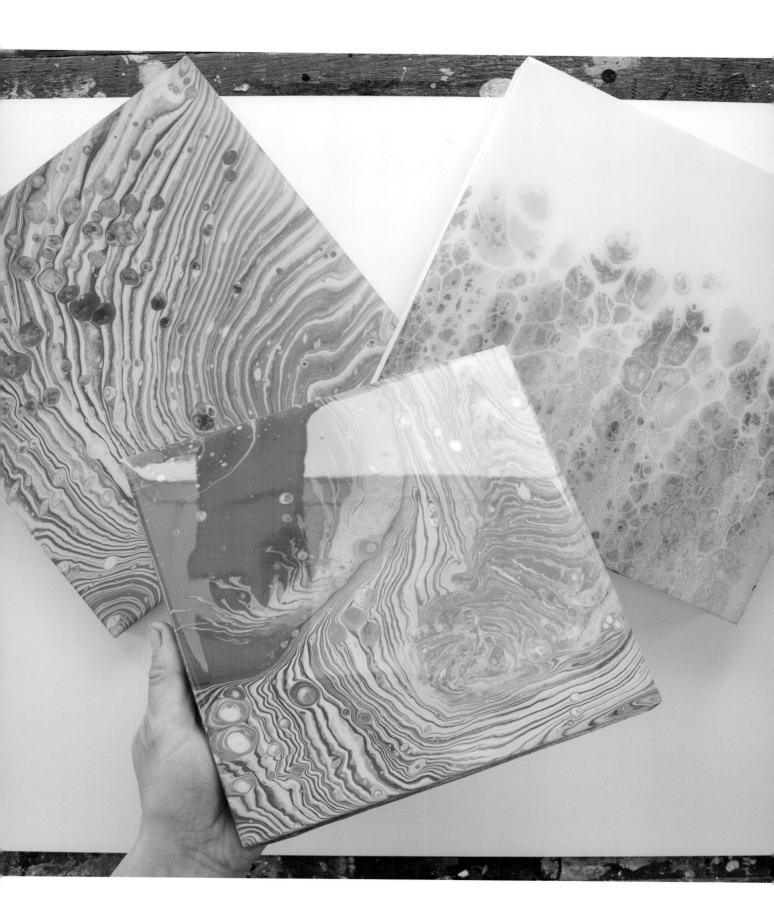

지오드 레진 페인팅

마노 스타일 컵받침은 이미 만들어봤으니, 이제 지오드 페인팅에 돌입해보자. 지오드는 요즘 한창 인기를 끌고 있는 재료인데, 여기에 레진과 색소, 조각돌과 글리터까지 덧붙이면 화려한 작품을 만들 수 있다.

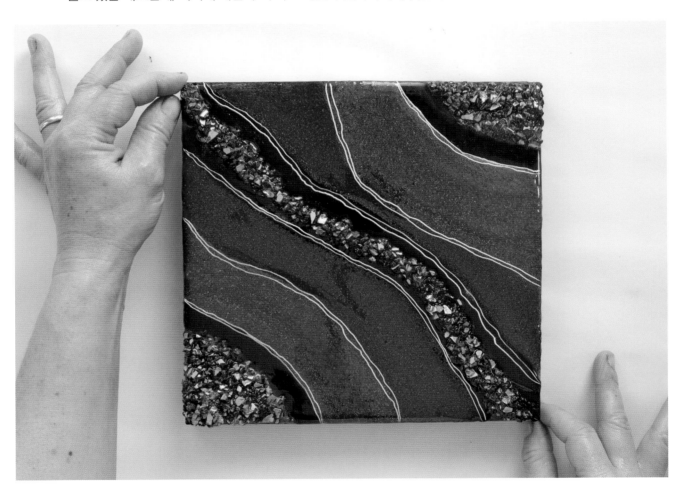

준비물

나무판처럼 단단한 바탕

연필

도장용 테이프

검은색 비닐봉지나 테이블보

수평계

보호장갑

레진 키트

계량 컵과 혼합용 컵

레진 착색제(틴트, 알코올잉크,

펄 안료)

공예용 막대

공예용 글리터

조각돌

토치라이터

마커펜

작품을 덮을 상자 또는 용기

사포 또는 소형 전기 사포

측면용 아크릴물감(선택)

1. 지오드 페인팅은 레진 층과 만드는 작품의 크기에 따른 경화시간 때문에 제작하는 데 며칠에서 몇 주까지 걸리기도 한다. 큰 작품을 수월하게 만들 수 있을 때까지는 작은 크기의 나무판으로 작업한다. 성공적인 결과물을 만들어내는 핵심은 시간과 끈기와 여러 겹의 층이다!

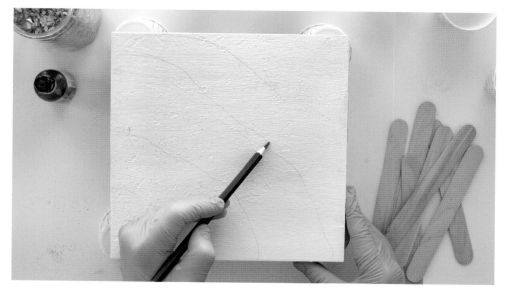

팁

만들어놓았지만 마음에
들지 않았던 예전 작품
패널을 작업에 사용한다.
간단히 그 위에 젯소를
칠해 다시 사용한다.

2. 젯소를 바른 나무판을 준비하고, 연필로 색이 들어갈 위치를 가볍게 표시한다. 작업을 시작하기
전에 어떤 색들을 사용할지 결정한다. 착색된 레진에 글리터를 첨가하기로 한다. 두세 가지 색으로
심플함을 고수한다. 바탕의 측면에 테이프를 붙인다.

3. 비닐봉지나 테이블보를 덮은 수평으로 놓인 작업대에서
작업한다. 보호장갑을 끼고, 제품 설명서대로 레진을 혼합하여
여러 용기에 나눠 담는다. 이런 작업에서는 입구를 뾰족하게
구부리기 쉬워 내용물을 따르기 편리한 작은 종이컵이 좋다.
15×15cm 나무판에는 레진이 55~85g만 있으면 된다. 층을 여러 겹
작업해야 한다는 점을 명심해라!

4. 레진 착색제를 넣고 공예용 막대로 섞는다. 틴트, 알코올잉크
또는 펄 안료를 사용한다. 이 제품들은 색소가 강해서 한두 방울만
넣으면 된다. 레진을 잘 섞고 글리터를 조금 첨가한다.

팁

생각하는 것보다 글리터가
훨씬 많이 필요할 것이다.
글리터도 레진을 약간
두꺼워지게 하는 효과가
있다.

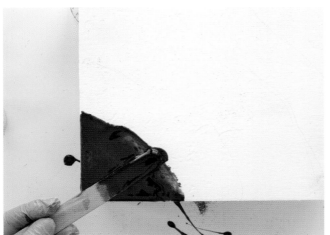 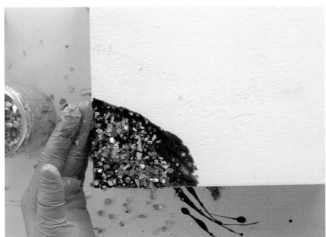

5. 공예용 막대로 착색된 레진을 모서리에 소량 떠놓고 표시된 부분에 펴 바른다. 조각돌을 모서리에 놓으면 더욱 멋지게 보이므로, 적당량을 레진 위에 놓고 공예용 막대로 움직여 고정한다. 조각돌이 모두 붙지 않아도 걱정할 필요 없다. 나중에 투명한 레진을 한 겹 더 발라 덮으면 된다.

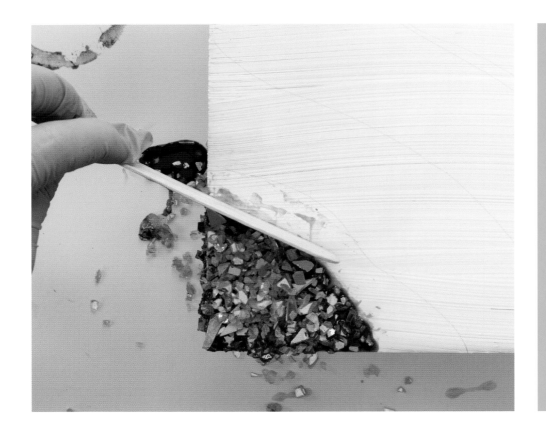

팁

- 나무판을 비닐로 덮은 작업대 바로 위에 놓지 않는다. 나무판의 각 모서리를 거꾸로 놓은 작은 종이컵 위에 올려놓는다. 수평계를 사용하여 평평하게 수평이 되도록 한다.

- 무색 조각돌을 구입하면 비용을 아낄 수 있다. 조각돌을 용기에 넣고 알코올잉크를 떨어뜨려 돌에 직접 색을 입힌다. 섞은 뒤 건조시킨다.

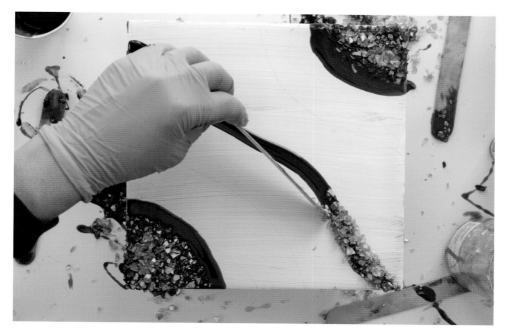

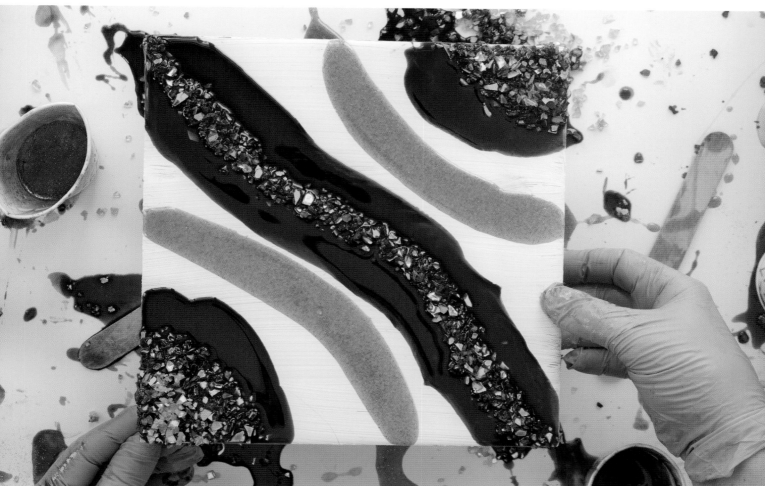

6. 나무판을 가로질러 중앙선을 따라 착색된 레진을 붓고 조각돌을 더 많이 첨가하며 작업을 계속 반복한다. 다음에는 연필 표시를 따라 또 다른 색의 레진을 붓는다. 레진은 퍼지면서 섞이는 경향이 있으니 각각의 색마다 붓는 양은 최소로 유지한다.

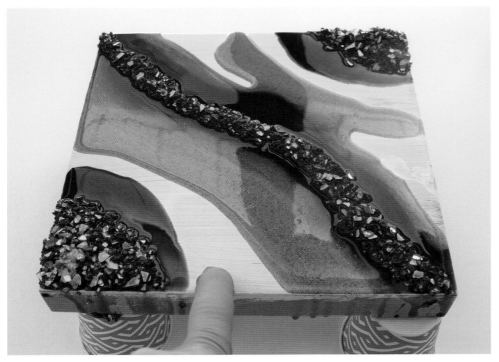

팁

- 레진을 살짝 두꺼워지도록 내버려두면 레진을 부을 때 만들어진 선이 지나치게 넓거나 지나치게 가늘어지는 것을 막을 수 있다.

- 레진을 여러 번 입하면 나무판 옆에 붙은 테이프를 제거할 때 문제가 발생할 수 있다. 테이프 제거를 수월하게 하려면, 레진이 한 층씩 굳을 때마다 테이프를 제거하고 다시 붙인다.

7. 색들이 뒤섞이지 않고 완전히 분리되게 하려면, 색들 사이에 여백을 남겨두고 레진이 반쯤 굳은(3~5시간) 다음 그 옆에 새로운 색을 붓는다. 시간이 많이 걸리긴 하지만 색이 뒤섞이게 하고 싶지 않을 때는 반드시 이렇게 해야 한다. 첫 번째 층이 완벽하지 않다고 걱정할 필요는 없다. 그다음 층에서 수정하면 된다.

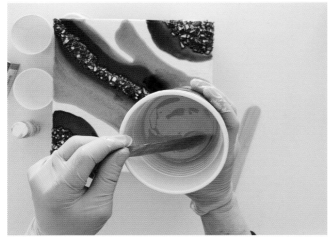

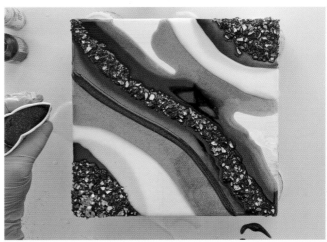

8. 최소한의 시간을 들여 일단 레진 층이 반쯤 굳었다면, 또 다른 레진을 소량 혼합하고 만족스러운 모양이 나올 때까지 층을 더 많이 끼워 넣으며 이 과정을 반복한다. 마음에 들지 않는 색은 새로운 색으로 덮어버리는 식으로 색은 항상 바꿀 수 있다. 레진 층도 언제나 바꿀 수 있다.

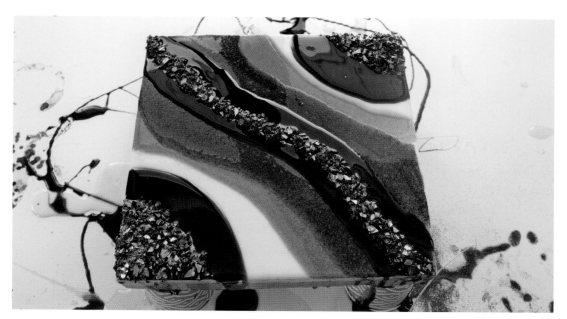

9. 필요하다면 토치 처리를 하고(토치라이터 사용법은 프로젝트 2를 참조) 레진이 굳도록 둔다. 먼지가 앉지 않도록 나무판을 하룻밤 덮어둔다.

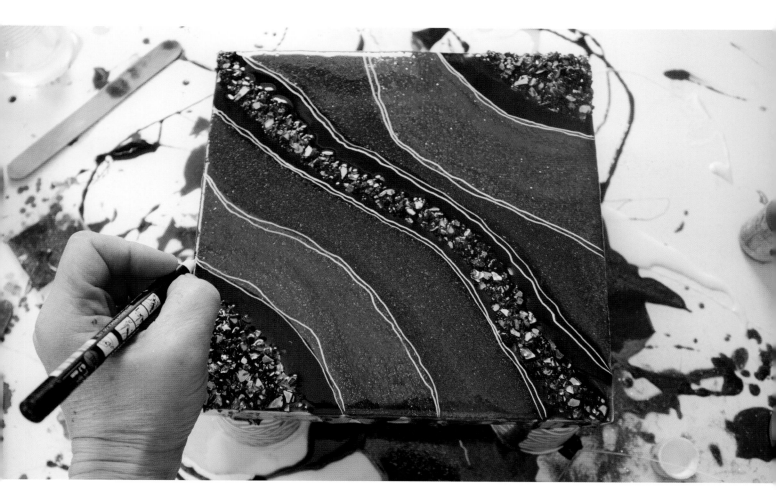

10. 작품이 완전히 굳으면, 좋아하는 마커펜으로 멋진 장식 선을 추가한다.

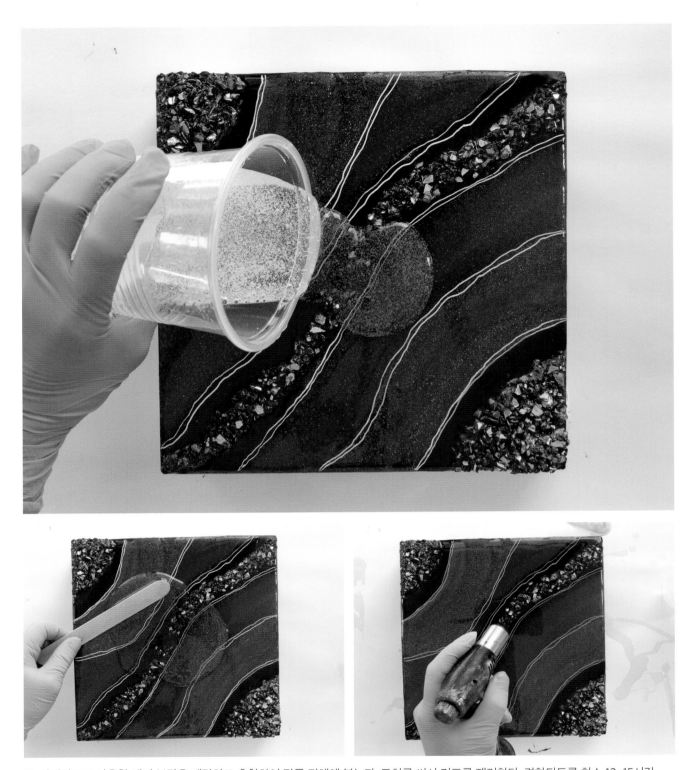

11. 마지막으로 사용할 레진 분량을 계량하고 혼합하여 작품 전체에 붓는다. 토치를 써서 기포를 제거한다. 경화되도록 최소 12~15시간 동안 덮어둔 다음 측면 테이프를 제거한다.

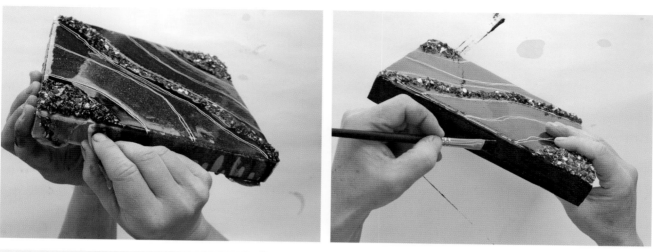

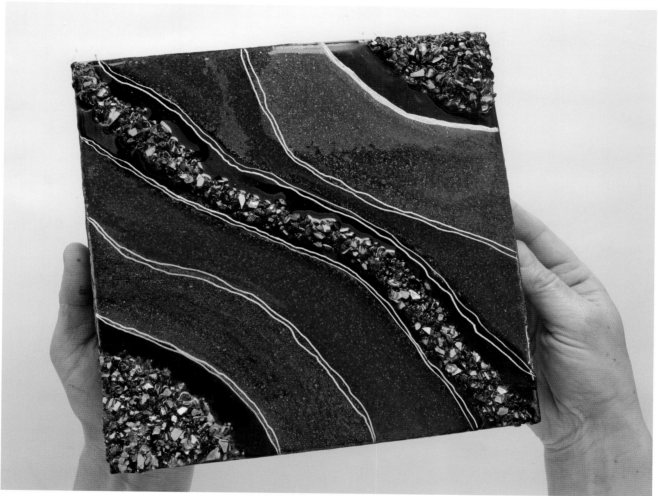

12. 페인팅을 마무리하려면, 테이프를 제거하고 손으로 사포질을 하거나 소형 전기 사포로 부드럽게 마감 처리한다. 측면은 자연스럽게 내버려두거나, 젯소를 발라 지오드와 어울리는 아크릴물감을 칠한다.

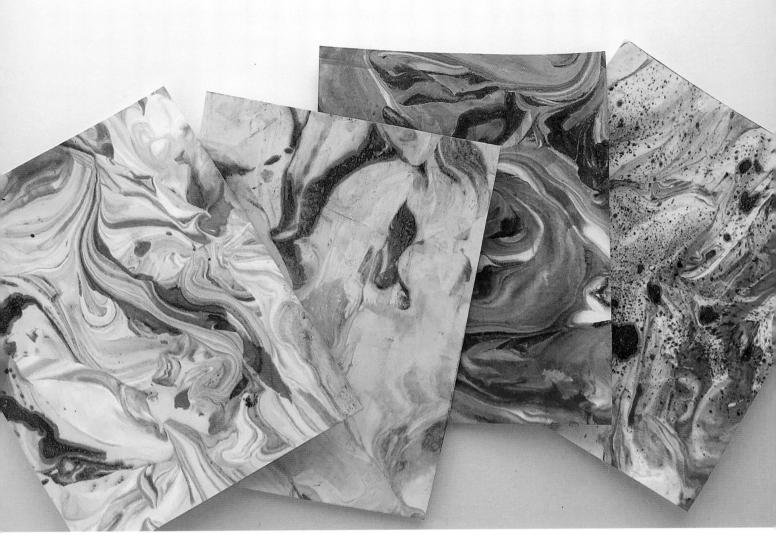

알코올잉크로 하는 종이 마블링

마블링은 몇백 년 동안 존재해왔고 오늘날에도 여전히 인기 있는 미술의 한 형태다. 마블링은 색과 패턴이 대담하고 힘차면서도 부드럽고 매력적이다. 가장 오래된 종이 마블링 기법을 '수미나가시墨流し'라고 하는데 이는 먹물이 떠다닌다는 의미로, 기원이 12세기 일본까지 거슬러 올라간다. 터키에서 시작된 '에브루Ebru'는 또 다른 형태의 복잡한 마블링 기법으로서 세밀화를 도구를 활용해서 끈적이는 용액에 담갔다가 흡습성이 강한 종이에 옮기는 방식을 말한다. 마블링 작업을 물에서 제대로 하려면 필요한 용액을 만들기까지 여러 재료와 많은 준비가 필요하지만, 이 책에 등장하는 마블링 기법은 쉽고 재미있는데다 몇 분이면 끝난다!

준비물

거품 면도크림 통(젤은 안 됨)

넓고 얕은 용기

스크래퍼/펴 바르는 도구

알코올잉크

두꺼운 종이 약간(수채화용
판지가 이상적)

가위

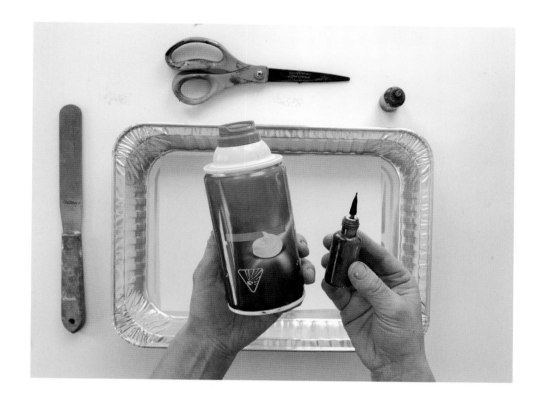

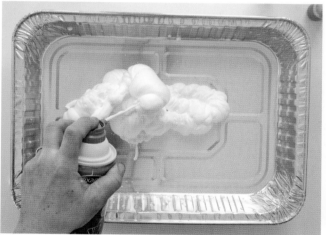

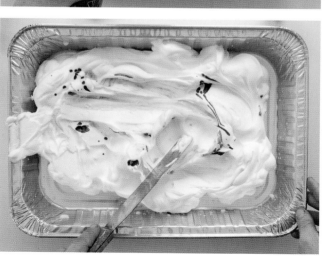

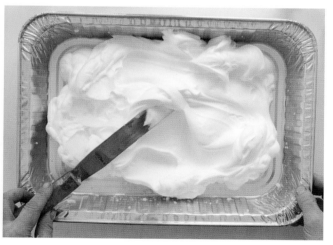

1. 면도크림을 얕은 용기에 담아 얇게 편다. 스크래퍼나 펴
바르는 도구로 크림을 사방으로 편다. 면도크림 위에 몇 가지
색의 알코올잉크를 약간 떨어뜨리고 색이 서로 섞이도록 가볍게
휘젓는다.

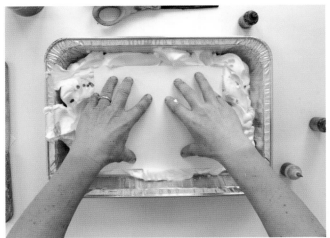

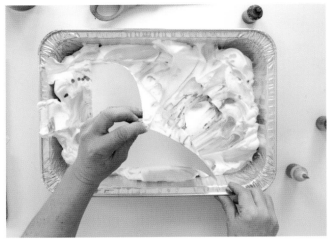

2. 면도크림 위에 종이를 올려놓고 부드럽게 누르면서 크림이 구석구석까지 퍼지도록 한다. 몇 초간 기다린 다음 한쪽 모서리를 잡아 종이를 표면에서 떼어낸다. 크림이 잔뜩 묻은 종이를 손에 넣게 될 것이다.

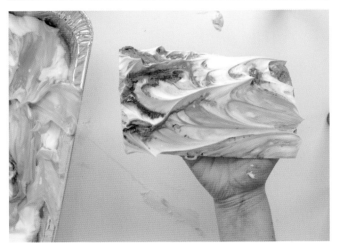

주의

너무 심하게 긁어내면 패턴에 줄이 생기므로 심하게 긁지 않도록 조심한다.

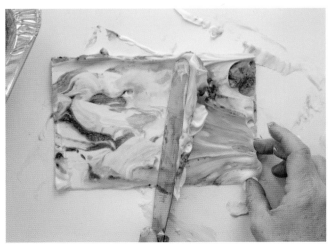

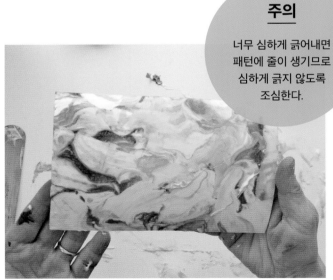

3. 판지를 평평한 작업대에 내려놓은 뒤 한 손으로 종이를 잡고 다른 손으로 면도크림을 살짝 긁어내면 마블 패턴이 옮겨져 있다.

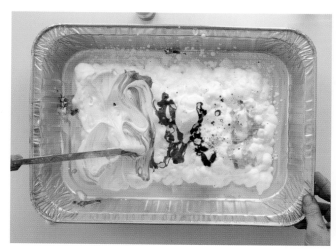

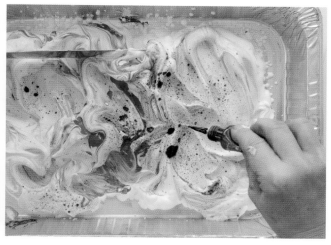

4. 기존의 크림이 담긴 용기에 색을 더 많이 추가하거나,
용기를 세척한 후 새로운 색 조합으로 다시 시작하는 식으로
이 과정을 반복한다. 창의력을 마음껏 발휘할 수 있다.
파란색·노란색·핑크색만 첨가해도 무지개처럼 다양한 색상을
만들어낼 수 있다!

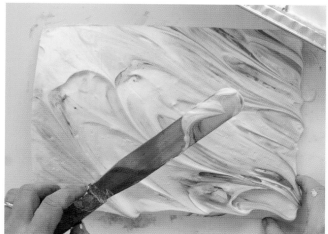

5. 다채로운 패턴이 모두
만들어지면, 5~10분간
건조시킨다. 그런 다음에는
잘라서 카드나 스크랩북으로
만들거나 장식용으로
사용한다!

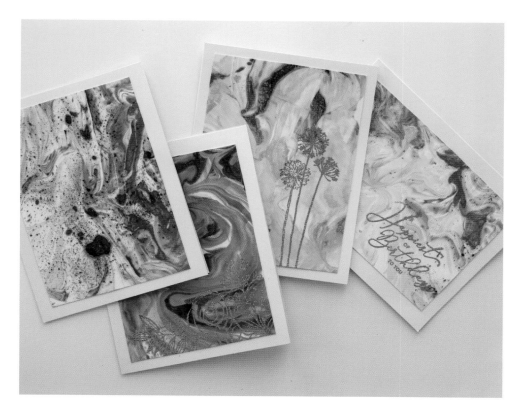

레진 관련 질문/ 문제해결

레진은 시중에 나와 있는 브랜드와 종류가 다양하며, 제각기 나름의 장점이 있다. 구매한 레진의 종류(폴리에스터, 에폭시, 폴리우레탄)에 따라, 경화시간(단단해지는 데 걸리는 시간)과 작업시간(혼합하여 붓는 시간)이 달라진다.

무엇보다 자신의 필요에 맞는 레진을 사용해야 한다. 이 책에 나오는 프로젝트에서는 전부 에폭시 레진을 사용했다. 이것은 냄새가 적고 휘발성 유기화합물이 들어 있지 않다. 그러나 폴리우레탄처럼 시중에 나와 있는 여러 레진 제품은 산업용으로(예를 들면 유리섬유 보트에 쓰인다) 독성이 있고 화학약품 냄새가 심하고 빨리 누렇게 변색된다. 따라서 구매하기 전에 반드시 잘 알아봐야 한다.

안전을 위해서는 항상 환기가 잘되는 장소에서 장갑을 끼고, 공기 중 유기물 증기를 방지하는 인증 마스크를 착용하고 작업해야 한다.

레진은 2액형 에폭시계(하나는 주제, 다른 하나는 경화제)로 구성된다. 브랜드에 따라 중량이나 부피를 기준으로 계량하고 혼합한다.

주의

이 책에 소개된 모든 프로젝트에는 아트레진을 사용했다. 139쪽 제품 구입 안내에 모든 대중적인 레진 브랜드의 웹사이트가 정리되어 있다.

무언가를 처음 배울 때는 시간이 좀 걸리다가 점차 속도가 빨라지듯, 어떤 종류의 레진을 사용하든 레진을 배울 때도 마찬가지다. 여러분이 문제를 해결할 수 있도록 자주 하는 질문, 문제, 해결책과 예방책을 여기에 정리해둔다.

문제	원인	해결책
레진이 굳지 않음 / 계속 끈적거리거나 끈끈함	• 계량과 혼합이 부적절 • 과도한 착색제 첨가(레진 틴트/알코올잉크)	• 설명서를 정확하게 읽고 지시에 따른다. • 착색제/틴트를 10% 이상 레진 혼합물에 첨가하지 않는다. • 경화되지 않은 레진은 긁어낸다. 표면을 닦고 다시 코팅한다.
레진 속에 작은 기포들이 남은 채로 굳음	• 층을 너무 두껍게 부음 • 기포를 없애는 토치 처리를 하지 않음 • 레진 작업 전에 표면 코팅 처리를 하지 않음 • 레진을 너무 빨리 섞음	• 레진을 3mm 이상 붓지 않는다. • 토치라이터로 기포를 제거한다. • 특히 가공되지 않은 원목은 먼저 표면 코팅 처리를 한다. • 레진을 천천히 섞는다.

문제	원인	해결책
움푹 팬 부분/ 주름진 부분	• 온도의 변동 • 과도한 토치 처리 • 먼지 입자	• 22~24도의 일정한 온도에서 작업한다. • 토치 처리를 할 때 레진의 한 부분에 머무르거나 반복해서 열을 가하지 않는다. 토치를 표면 전체에서 빨리 그리고 고르게 이동시킨다. • 작품이 굳는 동안 용기로 덮어놓는다.
레진이 도포되지 않은 자리가 있음/측면의 밀림 현상	• 표면에 유분이 묻음	• 손의 유분이 측면이나 표면에 묻지 않도록 장갑을 끼고 작품을 다룬다. • 중간 입자의 사포로 사포질하고 다시 코팅한다.
레진이 뿌옇게 보임	• 레진에 물이 들어감	• 레진에 물이 몇 방울만 들어가도 뿌옇게 흐려질 수 있다. 물을 가까이 두지 않는다.
기다란 자국/줄	• 작업시간을 넘겨 조형함 • 레진이 퍼지는 도중 굳기 시작함	• 용기에서 혼합물을 붓는 작업은 한꺼번에 한다. • 표면을 과도하게 긁지 않는다. • 작업시간이 끝날 때까지 레진을 가만히 내버려둔다.
굳었는데 표면이 번지르르함	• 서늘한 온도에서 경화되는 동안 경화제에 함유된 아민 때문에 막이 생김	• 천을 사용해 온수와 세척제로 부드럽게 닦아낸다.
흠집/작은 결함	• 우발적으로 발생	• 24시간 기다렸다가 중간 입자의 사포로 사포질한 후 다시 코팅한다.
패널/캔버스의 아랫면에 흐른 레진	• 레진이 경화되면서 옆으로 흘러내림	• 히팅건으로 조심스레 열을 가한 다음, 굳은 레진을 칼로 떼어낸다. • 아랫면에 테이프를 붙여 마스킹한다.
측면에 말라붙은 레진	• 레진이 가장자리 밖으로 넘쳐흐름	• 소형 전기 사포로 딱딱해진 레진을 제거하고 매끈하게 마감 처리한다.
먼지가 앉음	• 레진을 덮지 않고 경화시킴	• 레진이 경화되는 동안 판지 상자나 플라스틱 용기로 덮어 보호한다.

히팅건 대 토치라이터: 차이점은?

히팅건과 토치라이터는 둘 다 레진 작업에서 기포를 제거할 때 사용된다. 어떤 결과물을 원하느냐에 따라 둘 중 하나를 선택한다. 레진을 작품을 투명하게 코팅하는 마감재로 사용한다면, 토치를 선택하는 게 좋다. 불꽃을 표면에서 부드럽게 이동하면(레진에 살짝만 닿게) 레진 자체를 움직이거나 불지 않아도 표면 위로 떠오르는 기포가 제거된다.

레진에 깊이와 색의 혼합, 여러 겹의 층과 질감이 가미된 결과물을 원한다면, 히팅건을 사용하는 게 좋다. 히팅건은 표면 전체에 열풍을 쏘여 레진 표면 전체를 밀어냄으로써 토치와는 반대의 효과를 낸다.

주의

1. 가끔은 레진 키트 중 한 병이 노란색으로 변해 있거나 뚜껑을 딴 레진 병들이 약간 노랗게 변하기도 한다. 이러한 황변 현상은 시간이 흘러 경화제가 공기에 노출될 때 저절로 발생한다. 화학반응이 일어나 레진이 노랗게 변하는 것이다. 이것은 일반적인 현상이지 레진의 품질이 나쁘다는 의미는 아니다. 그러나 레진에는 유통기한이 있으므로 12개월 이상 사용하지 않은 제품은 쓰지 않도록 한다.

2. 레진은 시간이 흐르면 전부 노란색으로 변한다. 그러나 현대 과학기술 덕분에 문제가 개선되어 자외선 차단제와 제어된 아민광 안정제Hindered amine light stabilizer(HALS)를 레진 제품에 첨가하면 이런 현상을 둔화시킬 수 있다. HALS는 화학적 상호작용을 방해하여 황변 현상을 차단하는 데 유용하다.

3. 모든 작품은 어떤 미디엄을 사용했든 햇빛을 직접 받도록 걸어놓으면 색이 쉽게 바랜다. 작품이 유해한 직사광선을 받지 않도록 적당한 위치에 걸어둔다.

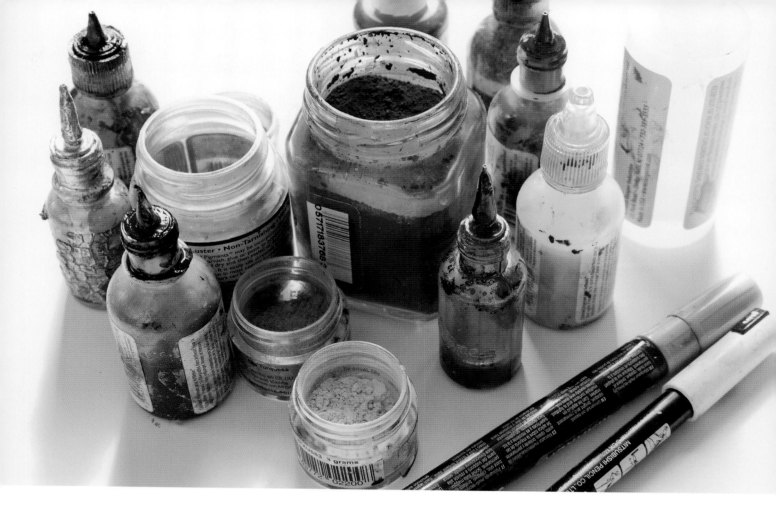

재료 구입 안내

재료를 구입할 때는 다음에 소개된 브랜드와 제품을 참고하면 도움이 될 것이다.

알코올잉크 브랜드

Jacquard
www.jacquardproducts.com

Ranger
www.timholtz.com

Brea Reese
www.breareese.com

Spectrum Noir
www.spectrumnoir.com

Copic
www.copic.jp

레진 브랜드

Art Resin
www.artresin.com

Glasscast
www.easycomposites.co.uk

ResinPro
www.resinpro.it

StoneCoat
www.stonecoatcountertops.com

Barnes Epoxy
www.barnes.com.au

Just Resin
www.justresin.com.au

Crystal Clear
www.smooth-on.com

Artworks Resin
www.artworksresin.ca

Resin Obsession
www.resinobsession.com

EcoPoxy
www.ecopoxy.com

MasterCast
www.resinworks.ca

CounterCulture
www.counterculturediy.com

펄 안료, 레진 틴트

Art Resin
www.artresin.com

Armour Art
www.armourart.com

Counter Culture
www.counterculturediy.com

Jacquard
www.jacquardproducts.com

Just Resin
www.justresin.com.au

Demco
www.demcoencouleurs.com

알코올잉크용 종이(폴리프로필렌)

Yupo & Yupo Translucent
www.yupo.com

TerraSlate
www.terraslatepaper.com

Dura-Lar
www.grafixarts.com

보호용 실러, 스프레이, 접착제
(주의: 완성된 작품에 사용하기 전에 제품을 테스트해볼 것)

Krylon
www.krylon.com

Montana
www.montana-cans.com

Golden
www.goldenpaints.com

Sennelier
www.sennelier-colors.com

DecoArt/Americana
www.decoart.com

FolkArt/Mod Podge
www.plaidonline.com

Aleene's
www.aleenes.com

Liquitex
www.liquitex.com

3M
www.3m.com

미술용 나무판, 캔버스

Cass Art
www.cassart.co.uk (UK)

Curry's
www.currys.com (Canada)

Deserres
www.deserres.com (Canada)

Ampersand
www.ampersandart.com
(Europe/Canada/U.S.)

Artist & Craftsman Supply
www.artistcraftsman.com (U.S.)

Rex Art
www.rexart.com (International)

장식용 마커펜, 펜

Pebeo
www.pebeo.com

Krylon
www.krylon.com

Posca
www.posca.com

56쪽 프로젝트에 사용한 전등갓
지름 20cm, 둘레 63.5cm인 흰색 리넨 전등갓
www.bouclair.com
(주의: 이 프로젝트는 취향에 따라 다른 전등갓으로 대체할 수 있음).

플루이드 아트 페이스북 그룹

Alcohol Ink Art Community

Alcohol Ink & Everything Else

Let It Flow

Resin Art Worldwide

Fluid Art & Paint Pouring

Acrylic Pouring Basics

Jane Monteith's online classes
www.janesclassroom.com

맺는말

이 책의 프로젝트에 즐겁게 참여해준 데 감사드립니다. 여기서 영감을 얻어 훌륭한 작품을 만들길 바랍니다! 제가 진행하는 온라인 강의를 듣고 학생들이 만들어낸 작품들을 보면 항상 깜짝 놀라게 됩니다. 여러분이 이 책을 보고 만든 작품도 보고 싶네요. 공유한다는 건 정말 즐거운 일이며, 자신이 만든 작품은 무엇이든 자랑스러워해도 좋아요. 그러니 수줍어하지 마세요. 인사도 나누고 사진도 올리고 여러분의 아름다운 작품을 감상할 수 있게 @janelovesdesign 태그도 달아주세요. 늘 영감을 잃지 말고 실험을 계속하세요. 그것이 당신을 어디로 데려갈지는 모르는 거니까요.

XOXO,
—제인

저자 소개

제인 몬티스는 독학한 미술로 세계적 유명세를 얻은 믹스미디어 아티스트이며 온라인 강사이자 인플루언서다. 광고와 마케팅 교육을 받았으나, 캐나다 온타리오주에서 독립 미술가로서 공공 건물 핸드페인팅 작업을 하며 10년 이상 활동하다가 플루이드 아트를 접하고 자신만의 미술작품을 창작하는 길로 방향을 전환했다.

제인의 작품은 자작나무 패널에 에폭시 레진으로 멋지게 마감한 현대적 감각의 다채로운 플루이드 패턴이 특징이다. 색과 질감과 플루이드 아트에 대한 애정을 다른 사람들과 공유한 결과 인스타그램과 핀터레스트, 유튜브 등 수많은 소셜미디어 플랫폼에 엄청난 팬층이 생겨났다. 10×10cm 크기의 나무판에 플루이드 잉크 페인팅 콜라주를 붙여 레진으로 마감한 특유의 '모드미니'는 전 세계적으로 판매되며 매달 작가의 웹사이트에 공개될 때마다 매진을 기록하고 있다. 그보다 훨씬 큰 오리지널 작품들은 온타리오주 오타와의 코이만 갤러리에서 판매된다.

제인은 1981년에 영국에서 캐나다로 이민을 갔으며 현재는 토론토 북부에서 살고 있다. 제인을 좀 더 자세히 알고 싶다면 다음 사이트를 방문하라.

www.instagram.com/janelovesdesign
www.smart.bio/janelovesdesign
www.youtube.com/janemonteith
www.janesclassroom.com

감사의 말

나는 항상 책을 출간하기를 꿈꾸었다. 그래서 쿼리 북스^{Quarry} ^{Books}의 편집국장 매리 앤 홀이 책을 한 권 써보지 않겠냐는 연락을 해왔을 때 처음에는 어안이 벙벙했다. 그녀가 나를 다른 사람으로 착각한 모양이라고 생각했다. 이 세상에는 굉장한 미술가와 창의력 넘치는 사람들이 수도 없이 많은데 나를 그렇게 생각해주니 부끄러우면서도 영광이다. 나를 믿고 내가 바로 그런 미술가라고 이야기해준 매리 앤 편집장에게 감사드린다. 아트매니저이자 탁월한 크리에이티브 레이아웃 담당자인 마리사 지암브론에게도 내 사진들이 훌륭하다고 몇 번이나 날 안심시켜주고 기대를 뛰어넘는 레이아웃 디자인을 해준 데 감사드린다.

나는 눈 내리는 몇 달 동안 반려견 루시와 함께 우리 집 전면 창 옆 소파에 앉아 이 책을 썼다. 아들이 프리스타일 스키 경기에 참여하는 동안에는 여러 스키장 이곳저곳을 다니다 다시 토론토 집으로 돌아가기를 참을성 있게 기다리며 시카고, 아스펜, 그랜드 정션, 댈러스 등의 여러 공항에서 쓰기도 했다.

나는 이 책에 포함된 프로젝트마다 진행과정을 수백 장씩 사진으로 남겼다. 특히 플루이드 아트를 혼자 작업하면서 동시에 사진을 찍는다는 건 늘 쉬운 일이 아니다. 카메라 거치대와 셀프타이머가 있어서 다행히 아닐 수 없다! 전문 사진작가들은 몸체는 페인트로 얼룩지고 셔터 버튼은 끈끈하기 그지없는 내 카메라를 보고 진저리를 칠지도 모르지만.

미술을 하느라 늘 만들어대는 쓰레기와 알아볼 수 없을 지경이 되어버린 우리 집 부엌 바로 옆 작업실을 모른 척해주는 남편 돈과 하이파이브도 나누고 한껏 포옹도 하고 싶다. 다음 저녁식사 당번은 나인데… ;-)

내 작품을 변함없이 응원하고 사랑해주는 소셜미디어 팔로어들에게, 내 인스타그램 커뮤니티는 내가 온라인 미술 여정을 시작한 토대이며 나는 이 책이라는 기회가 어떻게 탄생했는지 잘 알고 있다. 책을 구매하고 계속해서 내가 중요한 일을 하고 있다고 느끼게 해준 분들께 감사드린다.

마지막으로, 일반 미술가들께 말씀드린다. 미술은 사람들을 하나로 모이게 하고, 미술 없는 세상은 지루한 장소일 뿐이다. 자신의 창의성과 지식을 모든 사람이 볼 수 있도록 자유롭게 공유하는 미술가들은 그야말로 마음이 넓고, 영감을 자극하고, 행복을 전해주는 사람들이다. 진심 어린 감사를 전한다.

신나게 작업하고 늘 창의력을 발휘하라!
—제인 몬티스

찾아보기